超萌Q版漫畫

描繪秘笈

超萌Q版漫畫

描繪秘笈

作者：瓊安娜·周
翻譯：郭麗娟
校審：朱炳樹

新一代圖書有限公司

國家圖書館出版品預行編目(CIP)資料

超萌Q版漫畫描繪秘笈 / 瓊安娜.周(Joanna
Zhou)作. -- 初版. -- 新北市：新一代圖書,
2013.10
　　面；　公分
　　譯自：Super-cute Chibis to draw and paint
　　ISBN　978-986-6142-37-6(平裝)

　　1. 漫畫　2. 繪畫技法

947.41　　　　　　　　　　102016082

超萌Q版漫畫描繪秘笈
Super-cute Chibis to Draw and Paint

作　者：Joanna Zhou(瓊安娜‧周)
翻　譯：郭麗娟
校　審：朱炳樹
發行人：顏士傑
編輯顧問：林行健
資深顧問：陳寬祐
資深顧問：朱炳樹
出版者：新一代圖書有限公司
　　　　新北市中和區中正路906號3樓
　　　　電話：(02)2226-3121
　　　　傳真：(02)2226-3123
經銷商：北星文化事業有限公司
　　　　新北市永和區中正路456號B1
　　　　電話：(02)2922-9000
　　　　傳真：(02)2922-9041
印　刷：Hung Hing Off-Set Printing Co., Ltd.
郵政劃撥：50078231新一代圖書有限公司
定　價：520元

中文版權合法取得　未經同意不得翻印
◎本書如有裝訂錯誤破損缺頁請寄回退換◎
ISBN：978-986-6142-37-6
2013年11月初版一刷

A QUARTO BOOK
First edition for North America
published in 2011 by Barron's
Educational Series, Inc.

Copyright © 2011 Quarto Ine

目　錄

前言

在漫畫創作中，Q版角色(Chibi)的風格一直是我的最愛，因為所畫出的作品可愛、有趣，而且易於掌握。10年前，我很難找到一個實用的Q版漫畫(Chibi)繪圖課程，因此我決定自己製作一個教學課程，並發佈到網路上與大家分享。當我收到讀者回饋，表示這個教學課程非常實用時，我的內心充滿喜悅，同時也意識到我熱愛傳播與分享繪製漫畫的技法。

將漫畫作品發佈到網路上，收到讀者的回響和結識其他藝術家，是我能維持漫畫創作熱情的重要動能。身為藝術家與設計師，多年來我一直努力證實這種漫畫風格，是我學術研究與創意核心特質的一部分，就如你在學校或大學的生活一般，也許會遭遇類似的難關，但你必然明白，對某一事物的執著與熱情，終將克服一切障礙與困難。

當有人邀請我寫這本書時，我覺得這是我遇到最難能可貴的機會，因為我能將這些年來所創作和累積的東西，以詳盡明晰形式出版成冊。希望你能從這些素材中找到創作的靈感，而有所獲益。總之，希望本書能讓你保持對漫畫的熱情，並且祝你畫得開心！

瓊安娜·周

第一章主要介紹傳統繪圖與數位繪畫的技巧和原則，以確保你在開始學習繪畫時有所依循。第二章「Q版角色範例」（42-103頁）逐步敘述各種Q版角色造型的創作步驟，協助你創作各式各樣可愛的Q版角色。第三章「Q版角色的應用」主要解說Q版角色在專業領域的各種應用，第四章「推銷你的作品」探討作品發表的方式和最終的出版事宜。

本書簡介

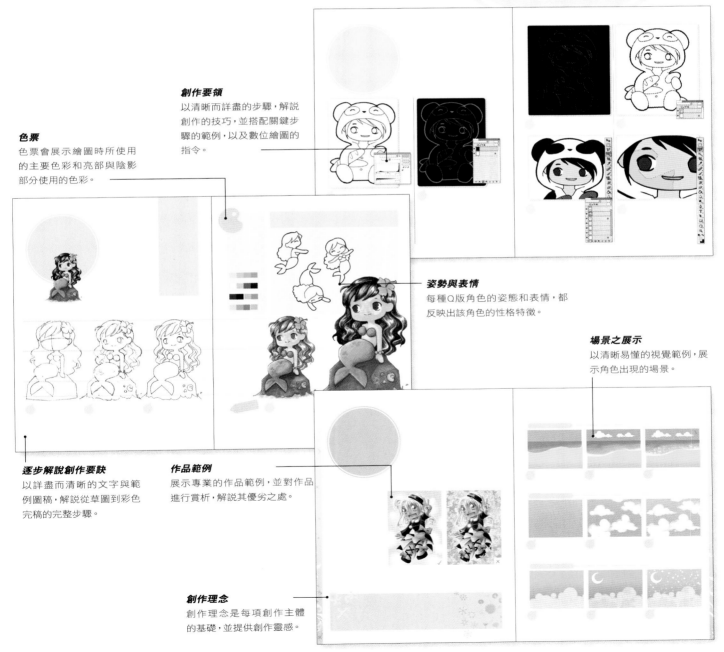

色票
色票會展示繪圖時所使用的主要色彩和亮部與陰影部分使用的色彩。

創作要領
以清晰而詳盡的步驟，解說創作的技巧，並搭配關鍵步驟的範例，以及數位繪圖的指令。

姿勢與表情
每種Q版角色的姿態和表情，都反映出該角色的性格特徵。

場景之展示
以清晰易懂的視覺範例，展示角色出現的場景。

逐步解說創作要訣
以詳盡而清晰的文字與範例圖稿，解說從草圖到彩色完稿的完整步驟。

作品範例
展示專業的作品範例，並對作品進行賞析，解說其優劣之處。

創作理念
創作理念是每項創作主體的基礎，並提供創作靈感。

Q版角色簡介

Q版角色易於繪製,且造型可愛,被稱為漫畫藝術中最長青而受歡迎的風格,也被稱為SD或者「超級變形」的繪畫風格,其特點是頭部超大,軀體較小,同時表情誇張,因此非常容易識別。

Q版角色創作起源於日本漫畫,並且影響其他領域的創作形式,例如動漫,電玩遊戲和各種玩具設計等。雖然它的造型很孩子氣,但卻被用來顯示成年人的性格,並常被轉化為表現情緒化,以及運用於呈現趣味鬧劇。

在本書中,你將會學到如何創作一系列的Q版人物和動物角色,這些角色的創作都以日本可愛系人物風格作為創作的依據。你將學到如何將虛構的角色、名人、朋友、家族或寵物,都予以「Q版化」。

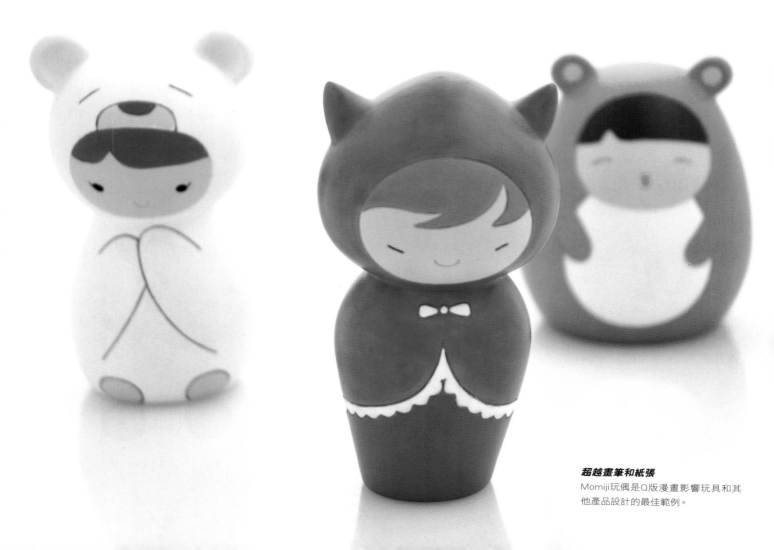

超越畫筆和紙張
Momiji玩偶是Q版漫畫影響玩具和其他產品設計的最佳範例。

Q版風格漫畫的另一項優點，是由於採用簡化的比例，因此很適合初學的藝術家採用。你無須具備高超的繪畫技巧，就能瞭解如何表達角色情感，顯示動作和進行人物性格的設計。由於Q版角色創作的學習曲線非常平緩，你可以看到自己進步神速！

當你對繪畫具有高度熱情和濃厚興趣時，創作態度和技巧一樣重要；繪畫主要在於享受整個創作的過程，而非僅僅為了獲得一件完美的作品。創作時，要充分發揮你的想像力，盡可能放鬆自己，也可聆聽所喜愛的音樂。給自己1-2個小時的創作時間，並且在這段時間內不要被外界干擾。你也可以選擇在週末和假期繪畫，讓它成為給自己的一種饋贈，並藉此遠離塵囂生活。

漫畫中的Q版角色
角色簡單的造型和誇張的表情，非常適合說故事。

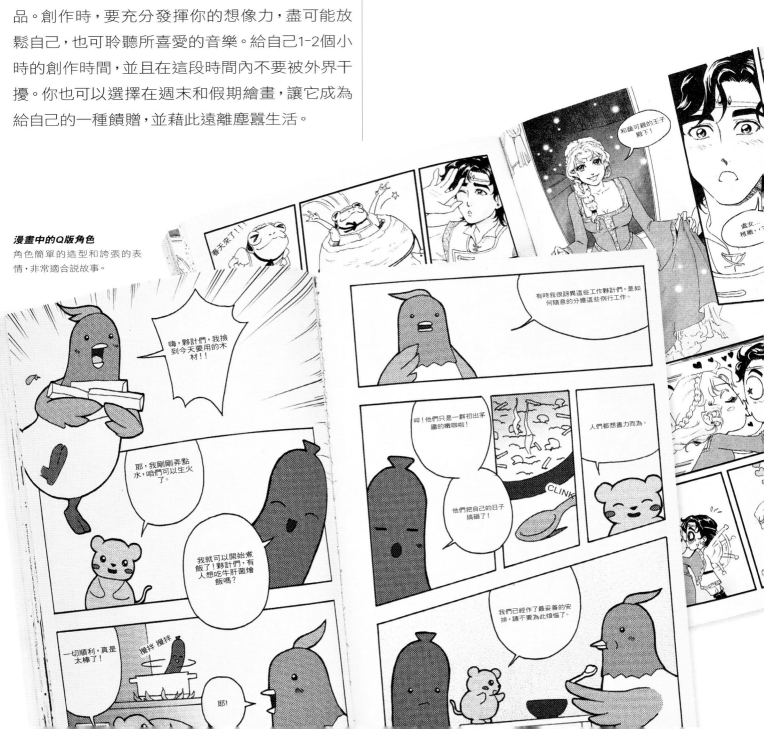

第一章
畫前的準備

本章將介紹你必須瞭解的基本繪圖工具，以及Q版漫畫的繪畫技巧，並解說Q版漫畫風格的視覺理論，協助你選擇正確的繪畫材料。此外，本章還將告訴你如何使用傳統繪圖工具和數位工具，創作出具有專業水準的作品。

將草稿轉變為黑色的線畫作品，是漫畫創作過程中，不可或缺的環節。在上墨時，必須具備熟練穩健的技巧和自信。由於你對原來的圖稿非常熟悉，因此上墨的過程應該非常愉快。對上墨技巧的熟稔，會讓這項作業成為一種自我療癒的過程，而且能完全放鬆自己的心靈。

各種上墨效果

多樣化的上墨技巧能讓圖稿更為生動，例如透過不同線條的粗細變化，來改變圖稿的深淺、增加樣式變化，或者改變圖稿的風格，使其更加適合表達漫畫主題的內容。

單線勾勒的輪廓線

這是最快速便捷的描線方式。你只需要使用一支細線條的代針筆（0.05mm，0.1mm），依照原來的草稿進行描線即可。

粗線勾勒的輪廓線

使用一支較粗的代針筆（0.3mm，0.5mm），描繪人物角色的外輪廓線，能產生各種粗細的線條變化，是最簡單易學的勾勒方法。

粗細變化勾勒的輪廓線

要創造出帶粗細變化的線條效果，可在圖稿同一個地方多勾勒幾次，使線條交錯部分自然變粗。

代針筆

- **優點**：專業用的代針筆有各種不同粗細的型號，包括0.05mm，0.1mm，0.3mm。同時方便使用，便於攜帶，容易購買，有些品牌還有防水效果。
- **缺點**：筆尖粗細不能改變，因此較難畫出粗細變化的線條。此外，掃描之後會比墨水稿稍微淺淡，必須利用數位軟體調整其濃度。

沾水筆

- **優點**：沾墨水上墨的筆尖可以替換，因此非常經濟。幾乎所有的日本漫畫都採用此種工具繪製，因此你也同樣可以畫出效果極佳的作品。
- **缺點**：使用沾水筆上墨，非常費時，髒污不易清理，同時還必須面臨墨水滴流或飛濺的高風險。此外，沾水筆在某些紙張上無法呈現最佳效果，因此你必須購買表面平滑的漫畫專用紙。

即時描圖

Adobe公司出品的著名向量繪圖軟體Illustrator中,具有「即時描圖(livetrace)」的功能,可將手工繪製的線稿,自動轉換為清晰明確的向量圖稿,適合進一步的數位處理。雖然使用這項功能的步驟,並非絕對必要,但是你若已經使用過Illustrator的話,仍推薦你嘗試利用這項功能。

1 將你的線稿掃描並儲存為解析度300dpi的jpg格式圖檔。在Illustrator軟體中新增一個檔案,用滑鼠點選該檔案頁面後,將所掃描的點陣式圖稿置入。點選視窗上緣「即時描圖」按鈕旁邊的「描圖選項對話框」,確認已經勾選「忽略白色」的選項。(你只須調整一次設定,以後就能隨時運用「即時描圖」的按鈕。)

2 點按「即時描圖」按鈕,軟體會自動把手繪的線條輪廓,轉換為滑順的向量圖稿。此項作業可能花費1-2分鐘的時間。在完成即時描圖後,請點按「展開」按鈕。

3 現在你的圖稿輪廓線已經轉換為純黑色,因此可以將其複製和貼入Photoshop檔案中,以便進行後續的數位著色。

沾水筆描繪的輪廓線
使用最細的沾水筆,也稱為圓筆尖,便能描繪出很細緻的輪廓線和陰影線。若調整其他筆尖握筆力度,就能畫出粗細不同的線條。

數位感壓筆繪製的輪廓線
在對壓力非常敏感的繪圖板上,使用數位感壓硬邊筆刷進行繪製,可達到最佳效果。描繪時必須把圖稿放大到能辨別像素的程度,再進行繪製。

向量繪圖工具繪製的輪廓線
在Adobe Illustrator中使用「鋼筆工具」或「貝茲線工具」描繪圖稿。運用滑鼠繪圖能讓圖稿具有現代感和數位感。

數位上墨

- **優點**:使用電腦繪圖可任意縮放圖稿,線條效果非常精細且易於修改。如果你打算進行後續的數位著色,則可省略掃描的過程。
- **缺點**:一開始就必須使用許多電腦繪畫軟體和周邊硬體,因此並不推薦初學者使用。大部分的漫畫家都先學習傳統的手繪和上墨技巧,然後再嘗試運用數位繪圖的技巧。

中性筆/原子筆

- **優點**:價格低廉,容易購買,非常適合繪製草稿和塗鴉。
- **缺點**:由於所描繪的圖稿線條,較容易暈染擴散而模糊不清,而且並不防水,因此對於要求較為嚴謹的圖稿,通常不建議使用。此外,所勾勒出來的線條通常太粗,並不適合漫畫的描繪。

勾勒好Q版角色的線稿後，便可進行著色。你所創造的角色形象可以是復古、浪漫、前衛或時尚，這取決於你描繪與著色時，所選擇的不同媒材。以下我們將概述一般漫畫中常用的媒材與著色技巧。

選擇媒材

傳統媒材

■ **優點**：對初學者而言，傳統繪圖媒材較為便宜、方便，而且容易購買。許多藝術家覺得傳統而自然的描繪和著色，比起在電腦螢幕上繪圖更輕鬆愉快，並且能獲得渾厚紮實的創作經驗。最終所完成的作品，具有個人獨特的風格，適合作為餽贈的禮物或牆上的壁飾。

■ **缺點**：實際繪製時，需要較大的工作空間和多樣的工具；此外，畫稿不易修正，一旦選定色彩，就不易更動也不易複製，僅能產生一幅原創的作品。比較讓人難以接受的是掃描後的效果，往往與原稿的差異很大。

彩色鉛筆

使用時簡易而且經濟，適用於多種類型的紙張。著色時，只須在原有色彩的上，加以層層塗繪，就完成一幅亮麗而且不透明的圖稿。

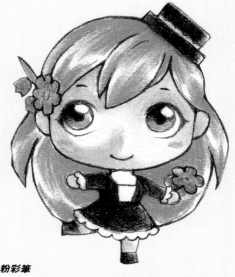

粉彩筆

粉彩筆易於著色，畫出的圖稿較為生動，但需要較高的技巧，尤其在描繪精緻細節時較難掌握。在著色時，可運用手指或棉花棒來混合顏色，以形成微妙的色調效果。

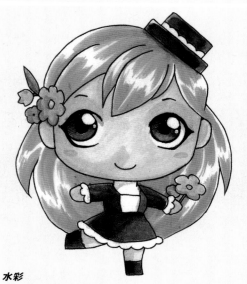

水彩

「Half-pan（即溶可攜式水彩塊）」是非常方便使用的一種顏料。如上圖所示，可以先塗上一層水彩，然後再用彩色鉛筆著色，這樣更易於控制色彩的搭配。

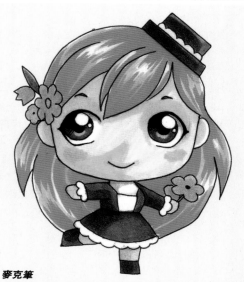

麥克筆

漫畫專用的麥克筆，並非普通的毛氈筆頭的麥克筆，而是指以酒精為溶劑的專用筆。描繪日本漫畫時經常使用，其色彩鮮豔而且色調柔順。

傳統媒材是指徒手直接在畫稿上著色的技法。通常，人們使用傳統繪畫技巧時，會發現家中有許多可以運用的工具和材料。根據繪畫媒材的不同，大致上可區分為水彩和麥克筆的「濕式媒材」，以及彩色鉛筆和蠟筆的「乾式媒材」。

數位媒材是指在電腦上進行繪圖與著色的所有技巧。由於其列印效果非常鮮麗，很具有商業上的應用價值，因此對於未來希望成為職業畫家的人們，數位媒材值得一試。

傳統著色技法參閱第18頁
數位著色技法參閱第22頁

數位媒材

- **優點：**使用數位繪畫軟體時，能自由地呈現出各種絢爛的視覺效果，創造出色彩鮮麗的藝術作品。此外，圖稿容易修改，不論是色彩的調整、紋理的變化、圖案和文字的更動，都在彈指之間完成處理作業。數位繪畫的硬體精簡而易於攜帶，因此較不受操作地點和空間的限制。

- **缺點：**購置軟硬體的初期費用較高，並且必須不斷的更新軟體版本和硬體規格。某些藝術家認為電腦繪畫缺乏親切感，同時覺得缺少原創作品的實質存在感，所有的創作都屬於可複製的數位作品。由於必須熟悉運用軟體的新技法，同時還必須掌握繪畫理論，因此數位繪圖較難以學習。

平塗著色

這種平塗著色的方式，模仿傳統卡通畫在賽璐璐片上的著色效果，其輪廓線清晰，色塊飽和鮮麗。許多藝術家喜歡採用平塗著色，與柔化著色相結合的方式，增強其表現效果。

柔化著色

使用電腦繪圖軟體的柔化筆刷或者噴槍進行圖稿處理。不過，此種著色方法必須使用感壓數位板，才能將色彩順利混和柔化。

向量藝術

此種繪稿技巧在日本漫畫中較為少見。它有別一般繪製輪廓線後，再進行著色的方法，而是將單色向量形狀的圖形，以圖層重疊的方式，創造出沒有輪廓線而具有現代藝術風格的效果。

數位網點

日本漫畫系列經常使用此繪畫技巧。它是利用不同大小的黑白網點，呈現出各種黑灰白的灰階變化。

傳統媒材運用
訣竅

不斷練習與實驗是學習運用傳統媒材的關鍵。當你購置新的繪畫媒材時，應嘗試使用以往沒有用過的新品牌。不同的紙張、鉛筆、橡皮和顏料之間的差別非常大，只要透過不斷的嘗試，就可以找出適合自己繪畫的最佳組合方式。以下為如何透過運用現有的繪畫媒材，創作出好作品的訣竅。

調色盤

當你運用傳統媒材創作時，必須先瞭解各種色相的混合方式。紅、黃、藍是色彩的三原色，換言之，這三種原色可以混和出所有的色彩。混合原色可以調出包括綠色、紫色和橙色等二次色。你也可以透過添加白色或加水，調出粉紅色或淡紫色等粉色系列。由於粉色系列的色調溫馨柔和，因此在Q版漫畫中，經常可以看到粉色系列的作品。有關可愛色系的調色技巧，請參閱39頁。

傳統媒材透過混合或者逐層疊加與覆蓋的方法，進行各種調色。在調製顏料和水彩時，可添加鈦白顏料和其他色系混合，這樣調出的色彩就會不那麼透明，同時色彩也更加柔和。此種調色效果，是無法透過混合原色和二次色來獲得的。

在使用互補色時，可策略性地將色彩並排放在一起，以便於自動呈現對比的配色效果。如果將互補色混合在一起，將會產生的灰色調的色彩。

如果使用彩色鉛筆和粉蠟筆等乾式媒材，就可以利用類似色彩層層疊加，以使陰影和光亮部分更為生動。

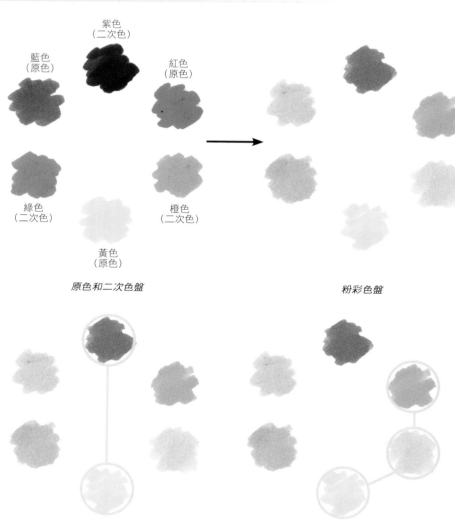

紫色
（二次色）

藍色
（原色）

紅色
（原色）

綠色
（二次色）

橙色
（二次色）

黃色
（原色）

原色和二次色盤

粉彩色盤

互補色
色環中相對位置的色彩，屬於對比性最強的互補色。補色配色能創造出意象鮮活的圖稿，或者巧妙地與柔和的色彩搭配，改變原本沉悶的圖稿意象。

類似色
色環中相鄰位置的色彩，可用於創造陰影、明亮區域的微妙色彩變化。例如繪製一個橙色的物體，可以利用黃色表現亮光，並利用紅色創造陰影的微妙色調。

色調對比

　　色調是指色彩的明暗度，例如單一的紅色，可以變化為生鏽感覺的茶色，以及淺粉紅色。在Q版角色範例中（參閱42頁），雖然圖稿很複雜，但是卻使用非常單純的色調，利用各種色調變化，產生有趣的氣氛。此外，色彩也能呈現各種情緒的變化，例如黑色讓人覺得不吉祥，亮色讓人感覺愉悦，粉紅色讓人覺得可愛而溫馨。由於粉紅色系非常柔和，可以隨意調配，但其他色彩就必須慎重使用，以避免色彩互相衝突。

　　色調對比在日本黑白漫畫插圖中最為常見，因為所有的繪圖元素都需要透過不同的灰階來呈現。最經典的練習方式，是採取單一黑灰白色調的繪圖。有些藝術家對於這種練習有些誤解，認為如果一直練習黑灰白的漫畫，就會「淡忘」一般色彩的運用技巧。如果真的存在某些影響，其影響也應該是與此誤解相反。因為在進行黑灰白圖稿的繪製過程中，你能培養出很強烈的層次感，而這種無彩色的練習，也有助於彩色繪圖時的色調配色。

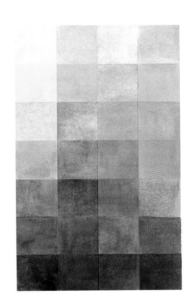

運用對比配色

如果你瞇起眼睛，觀察Q版角色圖稿，可清楚的看到明亮色彩和暗色的對比效果。若使用水彩繪圖時，可練習各種不同的稀釋技巧，產生不同的淺柔色調。

調色盤的色彩區分

在圖表中你可以看到，同一水平線上的色彩，具有類似的色調感覺。當我們使用同一色調中的色彩進行繪畫時，雖然色相不同，整體上卻可呈現類似褪色的感覺。在練習色調混色時，請嘗試運用圖表上兩端的對比色調。

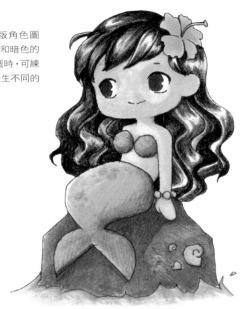

其他注意事項

空間

在徒手進行草稿繪製和著色時，紙張越大越好，如此你在修改細節時，就擁有有更大的自由度，同時也能提高圖稿的整體效果。此外，經常整理你的桌面，預留出足夠的空間，以便放置紙張和各種繪畫材料。

燈箱

有時你會發現必須使用燈箱，對圖稿的某一部分進行描圖處理，以確保圖稿的對稱性，並清理草稿和搶救圖稿中最精華的部分，以便往後重新繪圖時，能重新運用。如果你沒有燈箱設備，可將描圖紙和草稿對齊，利用窗戶玻璃的光線，進行另一種替代性的描圖處理。此外，你也可以將原圖稿掃描後，利用數位軟體增強對比度。如果在電腦螢幕上利用軟體描圖時，可將圖稿的對比亮度調到最高。

繪圖訣竅

將一個寶特瓶上半部分削掉，可用來作為重複使用的洗筆容器。在進行圖稿著色時，手邊隨時要準備一些紙巾和軟布，用來清洗刷子或吸乾圖稿上多餘的水分。當完成繪圖後，必須將刷子徹底的清洗，並放置在一個平面上晾乾。

修正錯誤

在圖稿著色時，可使用修正液來修改部分小錯誤，但是修正液對許多傳統著色圖稿，其遮蓋效果並不理想，最後有可能成為一個明顯的補丁。性能較好的橡皮，也可以用來修正彩色鉛筆繪製過程中的一些錯誤，此外，也可透過加水來稀釋水彩，進行部分修改，但在繪製過程中，必須防止過分的修正處理，以避免損壞紙張的表面。

陰影和明亮部分

在處理明暗陰影時，必須避免使用純黑色，因為純黑色會遮蓋住所繪製圖稿的色彩，使圖稿看起來灰暗而模糊。通常你可以利用逐層塗繪暗褐色和赭色，直到獲得你所期望的陰影效果為止。相對的，純白色也不適用於塗抹明亮部分，因為它與紙張的色彩太接近。繪製明亮區域時，可以使用非常淺淡的淺藍色、粉紅色或米黃色來塗抹，就更容易調配出適合與暗色區域配合的色彩。

透明度

許多傳統的繪圖，其微妙的色彩層次，都是依據透明度的概念來處理。通常將色彩逐層塗繪於另一個色彩上方，才能創造出微妙的美麗色調。

傳統著色技巧

以下步驟將介紹如何使用不同的傳統媒材，進行圖稿的著色處理。在繪製最後的圖稿之前，可先在不用的廢紙上進行練習。著色時必須從最淺淡的色彩開始塗繪，同時把需要留白的地方空出來。

繪圖小訣竅

選用適當的繪畫材料品牌，對於調配出不同色彩效果影響很大。使用便宜的彩色鉛筆和水彩，其塗染效果較差，塗繪後的效果類似褪色的圖畫。在日本漫畫插圖中，常用以酒精為基底的彩色麥克筆。雖然價格比一般麥克筆為高，但色彩可以維持多年不變。

粉彩筆

1 用沾水筆和鉛筆勾勒輪廓線後，填塗上粉彩色，其效果甚佳。你也可使用深棕色粉彩筆，創造柔和的輪廓效果。

2 用粉彩筆的筆尖畫出基底色，在此塗繪階段，著色粗糙點也無妨。

3 使用色彩較深的粉彩筆，畫出陰影部分。讓所有使用的色彩附著在紙張上，能使後來的塗繪效果更為鮮豔生動。

4 用手指或者棉花棒，將色彩搓揉混合在一起。你可利用削尖的彩色鉛筆，將輪廓線重新勾勒一次，讓效果更明顯。

麥克筆

1 在麥克筆專用的畫板上，先勾勒出輪廓線，並進行著色處理。請確認你所著色的部份，不會被酒精麥克筆暈染擴散。

2 使用最淺淡的色彩，快速塗繪整個圖稿。由於乾了以後，很難將色彩均勻混和，因此塗繪時必須很快速。

3 使用同一支麥克筆在一些陰影處，逐步堆疊加深色彩。大多數麥克筆的筆尖都屬於錐形筆尖，能讓你快速而輕易地對整個畫稿進行填塗。

4 使用暗色的類似色來塗抹陰影部分，但必須注意色彩不可多次堆疊塗抹，否則麥克筆的墨水會暈染開來，造成畫稿呈現斑駁不均勻的缺點。

漫畫常用之傳統媒材

麥克筆

麥克筆最受日本漫畫家的青睞,因為它能在很短的時間內,創造出非常艷麗的色彩。

彩色鉛筆

由於在繪畫的過程中,最容易控制,因此最適合初學者使用。

粉彩筆

粉彩筆的色彩融合效果較佳,同時比濕式媒材易於操控。

水彩顏料

水彩方便購買,同時價格合理,並可調配出所需要的任何顏色。

水彩

 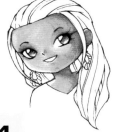

1 用防水墨水先勾勒出輪廓線。你可先畫幾條線條,然後滴上幾滴清水,以確認是否具有防水效果。

2 使用黃色,紅色和白色顏料,調成皮膚的顏色。在畫面變乾之前,針對整個臉部進行著色,以保持畫面色彩均勻平順。

3 逐層著色並畫出陰影,但在稀釋水彩的過程中,不可用水過多,以免擴散太厲害或破壞紙張的質地。

4 把赭色和棕色混合,加深皮膚的顏色,但要避免使用純黑色塗繪皮膚陰影的色彩,因為黑色在畫稿中看起來像是墨漬的痕跡。

5 用柔軟的筆刷,畫出髮絲的效果,同時用粉彩色輕刷面頰部分。完成後,再用勾線筆勾勒圖稿輪廓,以提升圖稿的清晰效果。

彩色鉛筆

1 用深棕色的鉛筆勾勒圖稿輪廓,因為它的色感比較柔和。如果使用黑色,則會造成色彩對比強烈,線條顯得僵硬。

2 首先在畫面中塗上一層黃色。由於黃色屬於淺色,因此較容易確認哪個部位,適合描繪陰影。

3 接著整體淡淡塗一次橙色,使色調稍微暗沉些,以便後續能夠創造清楚的陰影效果。

4 嘗試用赭色和棕色加深陰影部分。你也可以使用削尖的暗棕色鉛筆,重新描繪特定部分的輪廓線,以強調出特色。

5 在Q版人物的面頰刷上粉紅色,能呈現可愛甜美的感覺。使用美工刀從粉彩筆上,刮下一點淺粉紅色的粉末,然後用棉花棒蘸粉末,輕刷於臉頰部位。

數位媒材運用訣竅

數位媒材在創意產業的應用非常廣泛。對於初學者而言，使用數位工具的成本較高，但如果你相信自己的愛好可維持多年不變，那麼從長遠的觀點分析，數位繪圖將是具有高效率的一種繪圖方式。電腦繪圖軟體提供多樣的色彩、豐富的繪畫風格、各式筆刷和技巧，供繪畫者選擇，使你的創作靈感得以獲得充分的詮釋。開始學習數位繪圖時，你必須先準備一套軟體及硬體設備。

硬體

數位繪圖的正確概念

大家普遍存在一個誤解，那就是使用數位創作較為容易，而且能立刻使作品美化。事實上藝術創作，並不存在魔幻式的捷徑，數位繪圖軟體只不過提供更多樣化的工具，你依然要在創作時，決定所有的抉擇。縱然轉換到數位創作的領域，你還是同一個藝術創作者，但是正確的軟體和數位工具，能大幅度提昇你的能量，創作出更美麗的數位作品。

Mac（Apple電腦）或 PC（Windows電腦）？

在選擇電腦時，在你可以負擔的範圍內，應該選擇影像處理速度最快的機型。由於圖稿影像處理，需要較大的記憶體來運算和儲存，而PC的價格相對低廉，因此PC是很好的選項。如果你有時間多逛幾家，可找到性能價格比更高的機種。Mac電腦在藝術與設計領域中，占有很大的優勢。如果你未來將從事藝術與設計專業領域的工作，則選擇Mac電腦硬體與軟體，是必要的投資。

筆記型電腦 VS 桌上型電腦？

桌上型電腦價格相對便宜，同時擁有較大的顯示器，也便於圖稿影像的編輯。此外，電腦的周邊的功能比較靈活，因此能讓你使用較大的繪圖板，但是也必須要有足夠的桌面空間。如果你經常出差，而且工作空間非常有限時，筆記型電腦則較為方便。如果你擁有學生身分，可

向經銷商要求「教育折扣」的優惠，這樣可為你省下一大筆費用。

繪圖板

對大多數藝術創作者而言，購置繪圖版是一筆不可或缺的投資。一塊小型的繪圖板，通常只有一個滑鼠墊那麼大，中型繪圖版約有A4大小。多數藝術家喜歡先使用小型繪圖板繪圖，然後隨著使用技巧的精進，再購置較大型的繪圖板。

當你第一次使用繪圖板時，必須先習慣看著電腦螢幕繪圖，而非看著自己的手，因此許多藝術家依然習慣在紙上先繪製草稿，再使用繪圖板著色。由於使用繪圖板著色和描圖，可以用較粗的線條完稿，而且在繪圖板上也較容易控制筆畫的粗細。不過，若是繪製非常精細的線條稿，則難度較高。繪圖板尺寸的大小與藝術家繪圖技巧的水準之間，並沒有絕對的相關性。因此，初學者即使採用較大的繪圖板，對繪圖效果的影響也不大。此外，一般繪圖板的壽命相當長，換購繪圖板的理由，通常不是因為破損，而是由於希望升級繪圖板。因此，購買二手的繪圖板非常經濟合算。初學者選購二手繪圖板，不僅能體驗新穎的繪圖工具，而且還不必支付昂貴的硬體價格。

掃描器

平板掃描器價格相對低廉，而且非常實用。如果你想採取手繪草稿，再掃描到電腦內著色的話，就可選購適合的掃瞄器。選擇掃瞄器時，建議選購掃描燈管的光源為有彩色光源的機型（例如：綠色光源），而不要選擇純白色光源的機種。由於在掃描圖稿的時候，白色光會把你的作品「漂白」，尤其是掃描草稿時效果較差。

軟體

向量圖和點陣圖

在數位藝術創作中，你經常會看到這兩個專有名詞。它們是兩種截然不同的繪圖方式與儲存格式。當電腦儲存向量圖稿時，它會以數學計算的方式，儲存每個圖形的精確數據，因此向量圖檔的圖形，可以任意放大和縮小，而且無論圖形放大或縮小到任何程度，圖形依然保持非常清晰。

點陣圖影像的尺寸固定，因此只能在固定的空間內繪圖與著色。由於電腦會儲存圖稿內每個像素的色彩資訊，因此，無論你如何改變圖形的性質，例如：色彩、陰影和圖樣，它依然儲存相同的資料。點陣圖影像的檔案大小，取決於「解析度」。所謂的解析度是指每一英吋內，有多少的像素存在。當某一圖稿的解析度固定時，若將該圖檔任意放大數倍，則會由於電腦所儲存的資料，無法提供相對的像素資訊，而導致影像產生馬賽克效果且模糊不清。不論向量圖稿或點陣圖稿，都可用不同的副檔名來儲存，例如：點陣圖格式（jpg,gif,png,tif,psd），以及向量格式(ai,pdf,eps)。對漫畫創作者而言，使用點陣圖格式繪圖的機會較多。

軟體程式

繪圖軟體的功能大同小異，在你能負擔的價格範圍內，可以嘗試任何一款繪圖軟體，不過，如果你使用較冷門的繪圖軟體，就較難找到適合的專業補助教材，以及能夠互相切磋琢磨的同好或夥伴。許多數位藝術雜誌、網路社群和視頻影片的內容，大多與Adobe公司的數位軟體產品有密切相關。以下針對漫畫創作時常用的繪圖軟體，做簡單的概述。

Adobe Photoshop

Photoshop可謂是繪圖軟體中的龍頭老大，你可使用這個軟體進行草稿描繪、著色，還可以進行影像的編輯，文字處理和版面的設計。關於Photoshop的資料，網路上和各種設計出版品內，都有詳細的介紹。唯一的缺點是軟體價格偏高，不過你可以考慮使用價位較低廉的基礎版本，或者尋找相關的「教育折扣」資源。

Adobe Illustrator

Illustrator是一款業界標準的向量繪圖軟體，其功能和Photoshop一樣強大。它是以圖層和物件堆疊的方式，進行繪圖與著色，而非點陣式的描繪與混色，因此圖稿的效果既清晰又具現代風格。此外，由於具有將手繪圖稿，自動轉變為平滑向量圖形的影像描圖功能，Illustrator處理輪廓線的功能相當強大。

Corel Painter

Painter的價格比Photoshop低廉，很適合繪製傳統媒材感覺的藝術作品。雖然缺乏類似Photoshop的排版、設計和圖樣調整的功能。不過擁有比Photoshop更強大的筆刷、紙張質感和模擬傳統繪圖工具的效果。如果你需要一款模擬傳統繪圖工具的多功能軟體，則Painter是不二的選項。

OpenCanvas

OpenCanvas是廣受大眾喜愛，而且價格又非常低廉的日本繪圖軟體。這套軟體的色票和工具，都針對漫畫創作的需求而研發。最終作品的水準，可媲美Photoshop和Painter的作品。唯一的缺點就是缺少英文操作說明，而且只適用於微軟Windows作業系統。

Manga Studio

Manga Studio是日本漫畫藝術家最常用的漫畫繪圖專業軟體，主要用於黑白稿漫畫、數位上墨和數位網點的處理。對於喜愛自己創作漫畫故事者而言，是不可或缺的創作工具，但對於僅僅喜愛彩色繪圖的創作者而言，可能其用處不大。

溫馨提示

以防萬一

千萬要記得替你的作品儲存一個備份。你可以將作品儲存在外接硬碟等儲存媒體內，也可儲存在網路上的雲端空間裡，或者燒製成DVD光碟。此外，你也可以使用類似Mac的Time Machine軟體工具，自動備份你的作品資料。

　　本章將詳細探討漫畫繪圖的著色技巧。大多數電腦繪圖軟體都提供各種不同的繪圖功能，因此不能死板地認定唯有某種著色技巧才是「正確」的方法，你可嘗試使用各種不同的著色工具，參考各種使用說明，充分發揮你的創意。本章節僅針對Photoshop的繪圖工具加以介紹，但其操作流程和步驟適用於其他軟體。

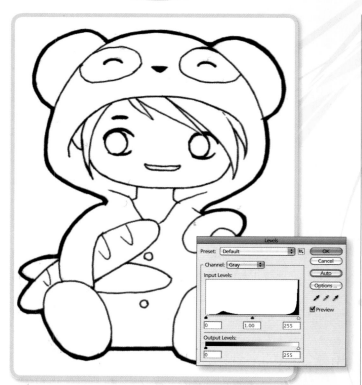

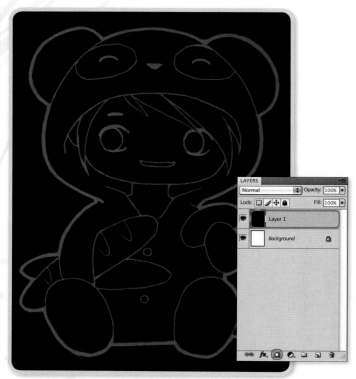

1　掃描及分離輪廓

將手繪的圖稿轉化成適合數位著色的圖檔，必須先做一些準備工作。首先，以高解析度（最低解析度為300dpi）掃描圖稿，同時儲存為tif格式或者高品質的jpg格式。由於在此階段裡的圖稿屬於黑白稿，因此你可以採用「Grayscale」灰階模式掃描，以降低檔案的大小。數位繪圖最大的優勢，就是可以運用圖層的功能，在個別的圖層中，更容易修改錯誤和改變色彩。你可將圖稿的輪廓線分離，並分別置入專屬的圖層，以便於調整其屬性。請在Photoshop視窗內打開圖稿，點選「影像→調整→色階」然後點擊「自動」按鈕，電腦就會自動調整圖稿的色階。此外，你也可以拖移「輸入色階」下方的三角形滑軌，徒手調整色階的參數，直到圖稿的影像，呈現出清晰的黑色線條和純白色的背景為止。

2

返回到頁面的圖檔，點選「選取→全選」指令，然後再點選「編輯→拷貝」。此時所複製的圖稿會暫時儲存於軟體的暫存檔內，因此你可選取「編輯→填滿」將螢幕上的圖檔區域，填滿前景色的白色，以清除所有的影像。接著選取「圖層→新增→圖層」選項，新增一個圖層，然後使用「油漆桶工具」，將整個圖層填滿黑色。點選工具箱下方的「以快速遮色片模式編輯」按鈕，然後貼上所複製的影像（編輯→貼上），接著取消「快速遮色片模式編輯」的選項。

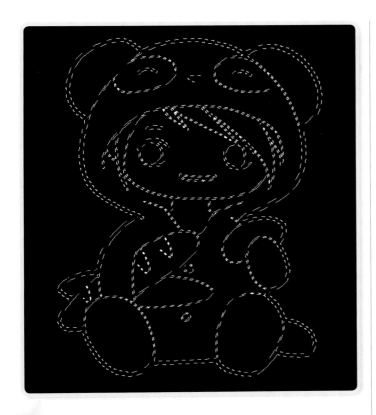

3 目前圖稿的背景為黑色，輪廓線條則成為「類似螞蟻爬行」的選取狀態。

4 在「類似螞蟻爬行」的選取狀態下，按下鍵盤上的「Delete」按鈕，則原來的黑色輪廓線會再度顯現。請將此圖層命名為「輪廓線」。

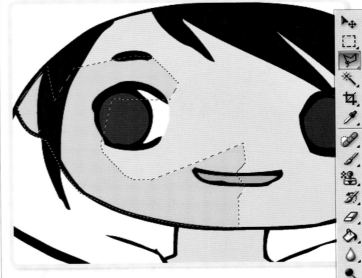

5 添加色彩

用魔術棒工具從輪廓線圖層中，點選一個區域，然後新增一個圖層，點選「編輯→填滿」工具，將該區域填入適當的色彩。針對圖稿中每個填色區域，新增一個圖層，並賦予適當的命名，以便於在圖層面板內，找到所需要的圖層。點選「鎖定透明像素」的按鈕，可僅針對圖層內不透明的部分填色，便於進行圖稿的填色處理。

6 添加陰影

當進行類似賽璐璐片的色塊填色時，可使用多邊形套索工具，描繪出陰影區域的輪廓線，再使用比主要色彩深一點的顏色來著色。

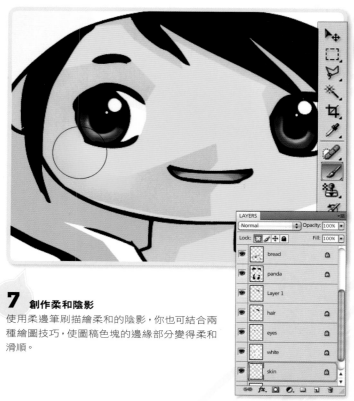

7 創作柔和陰影

使用柔邊筆刷描繪柔和的陰影，你也可結合兩種繪圖技巧，使圖稿色塊的邊緣部分變得柔和滑順。

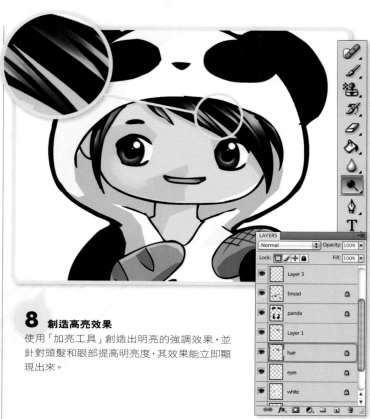

8 創造高亮效果

使用「加亮工具」創造出明亮的強調效果，並針對頭髮和眼部提高明亮度，其效果能立即顯現出來。

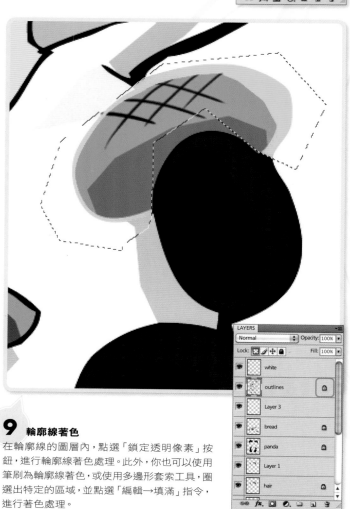

9 輪廓線著色

在輪廓線的圖層內，點選「鎖定透明像素」按鈕，進行輪廓線著色處理。此外，你也可以使用筆刷為輪廓線著色，或使用多邊形套索工具，圈選出特定的區域，並點選「編輯→填滿」指令，進行著色處理。

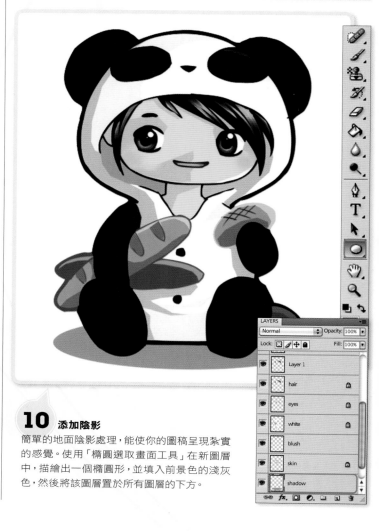

10 添加陰影

簡單的地面陰影處理，能使你的圖稿呈現紮實的感覺。使用「橢圓選取畫面工具」在新圖層中，描繪出一個橢圓形，並填入前景色的淺灰色，然後將該圖層置於所有圖層的下方。

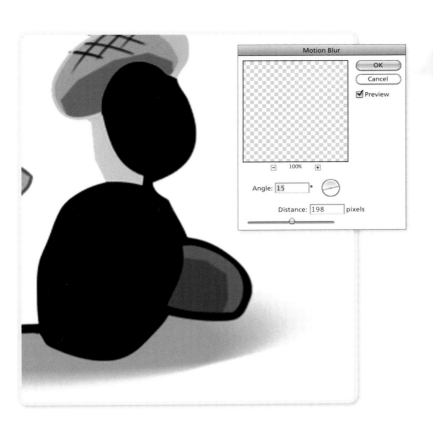

Motion Blur
OK
Cancel
☑ Preview
100%
Angle: 15 °
Distance: 198 pixels

11 柔化陰影

嘗試使用「濾鏡→動態模糊」濾鏡,讓圖稿上的陰影效果變得更加柔和,使圖稿更具有真實感。在使用新媒材和工具進行創作時,不斷的嘗試也正是樂趣之所在。毋須害怕犯錯或者擔心所嘗試的結果,並非自己所希望獲得的效果。你也許會從嘗試錯誤中,發現某種特殊的繪圖和著色技巧,並藉此塑造出自己獨特的創作風格。

檔案格式

以下為Photoshop中儲存圖稿時,最常用的的檔案格式。

■PSD:如果使用Photoshop,則應該將主要的圖稿,儲存為此種檔案格式。其他的繪圖軟體,也各有獨特的原生檔案格式。由於此種檔案格式,記錄影像編輯的過程,因此資料量最多,也最為重要,所以要隨時進行備份。

■TIF:此種檔案格式的解析度較高,適合列印時使用。由於檔案較大,所以儲存時可使用「LZW壓縮」方式,以有效降低檔案的大小。

■JPG:這是最常見的圖稿壓縮儲存格式。由於它能與大多數看圖軟體相容,而且圖檔可有效壓縮為較小尺寸,因此能順利上傳到網路上。由於圖檔多次儲存為JPG格式時,影像品質會明顯降低,因此僅適合上傳到網路上觀賞,或透過電子郵件傳送預覽用的圖稿。

輪廓線
把輪廓線單獨儲存在一個圖層中,並在這個圖層的下方建立著色圖層。

色塊陰影
使用多邊形套索工具,或者使用硬邊緣的筆刷工具描繪。

柔化的陰影區
使用噴槍工具或柔邊筆刷工具。

輪廓線著色
在輪廓線圖層,使用「鎖定透明像素」選項。

Q版漫畫風格(chibi　style)是指某種特殊身體比例的可愛漫畫風格。學習此種漫畫風格的首要概念，就是將角色的軀幹畫成與頭部高度相等。

身體的畫法

透過改變頭部和身體的比例，你可以根據需求，描繪出年老、年輕、可愛或者滑稽的角色。通常，一個成年人的身高是頭部的6-8倍，而Q版角色則是2-4個頭身。初學者通常會無意識的拉長身體的比例，因此，在繪畫的過程中，必須隨時確認Q版角色的頭部與身體比例。

身體的基本比例

由於在人物變形過程中，頭部是視覺的焦點，因此首先必須勾勒出頭部。此外，你也可以依據頭部的大小，來勾勒出身體的輪廓，以避免過分變形。在描繪人物時，必須抱著實驗和創新的心態，嘗試採取不同的頭部和身體比例，改變四肢的粗細，以及調整細節的多寡。

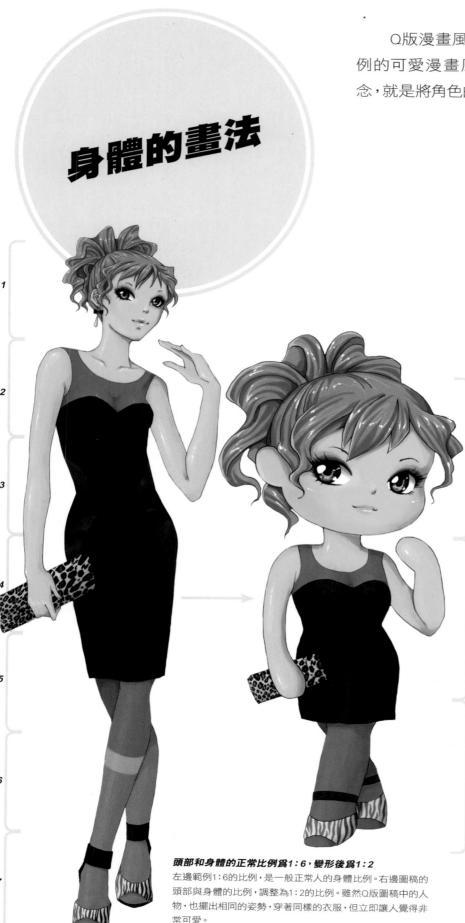

頭部和身體的正常比例為1：6，變形後為1：2
左邊範例1：6的比例，是一般正常人的身體比例。右邊圖稿的頭部與身體的比例，調整為1：2的比例。雖然Q版圖稿中的人物，也擺出相同的姿勢，穿著同樣的衣服，但立即讓人覺得非常可愛。

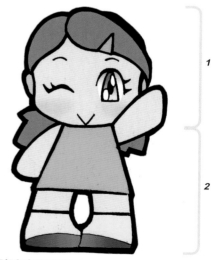

頭部和身體比例1：1
當Q版角色人物的頭部和身體的比例，調整為1：1時，人物立刻變得超級可愛和具有特殊風格。此種頭身比例最容易描繪，因為它省略了手部、關節、四肢的粗細等細節部分。

頭部和身體的比例

以下簡單的範例，顯示Q版漫畫中常用的不同，頭身比例。

在Q版人物創作中，身體和頭部的比例並非固定不變，因此在漫畫藝術創作時，你可以自由發揮想像力，嘗試不同的比例和組合方式，以創造出獨特的作品風格。

比例範圍

在Q版角色創作過程裡，通常將頭部和軀幹，視為兩個分開的部分，如此可協助確認頭部和軀幹的比例，並能在固定的比例空間中進行描繪。此種描繪方式，能讓你從傳統的人體比例概念中解放出來，以呈現更多樣化的創作風格。

1：1的比例
滑稽、可愛，同時易於描繪，但要儘量簡化。

1：2的比例
在Q版角色創作時，這是非常經典的比例，軀幹的大小足以表現人物的可愛特性，同時又足以呈現人物的各種情感和姿勢。

1：3的比例
依據這個比例創作出的人物美觀而優雅，但不要把頭部畫的太小，以免顯現太寫實的感覺。

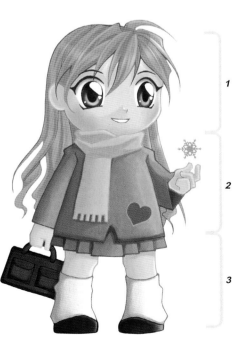

1：2的比例
在Q版角色創作中，此種頭身的比例非常經典，頭部的大小足以表現人物的可愛特質，同時臉部表情具有豐富的表現力。軀幹的長短和大小，又正好能呈現出多樣姿態。

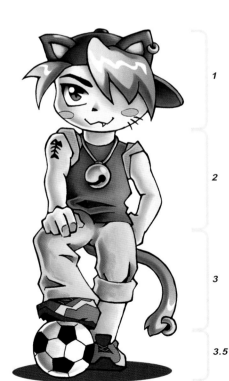

1：2：5的比例
此種頭身比例，能呈現強健的四肢和自信的姿勢，讓人物形象非常可愛，又具有靈活矯健的氣息。Q版角色雖然主要表現甜美的形象，但同時也可呈現陰柔或陽剛的意象。

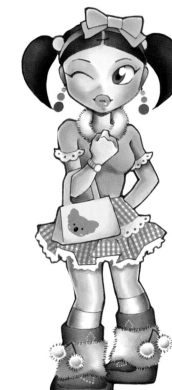

1：3的比例
這種頭身比例具有可愛、時尚的風格，而且適合添加多種服裝細節和肢體語言，非常適合描繪時尚服裝畫，以及漫畫故事中的人物角色。

頭部無疑是Q版人物的焦點部分，若依照五官的重要性排序的話，其順序如下：眼睛、眉毛、嘴巴和鼻子。在塑造人物表情的時候，可參考上述描繪順序，確認Q版角色五官的平衡感覺。Q版人物的手和腳通常都很制式化，因此可嘗試改變Q版角色的其他細節，以呈現豐富的表情變化。

頭部的畫法

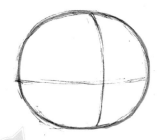

1 用圓形或橢圓形勾勒出頭部輪廓，畫出兩條補助線，代表角色人物注視的方向。

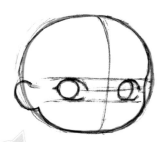

2 兩隻眼睛必須位於同一水平線上，因此可使用多條補助線，確保兩隻眼睛位於同一高度。

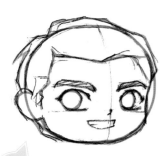

3 鼻子和嘴巴位於臉部的垂直線上，首先畫出嘴巴，以配合眼睛呈現所需要的表情。

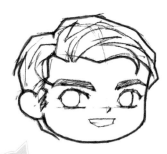

4 在畫頭髮時，要以頭部的輪廓線為基準，以避免頭髮形狀失真。

正面視角

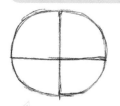

1 畫一條水平線與垂直線交叉於正面圖的中央。由於三個視角的頭部份量並沒有改變，因此必須注意保持同樣的圓形。

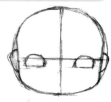

2 在描繪人物的正面輪廓時，主要關鍵是保持其對稱性。如果你徒手描繪，很容易在眼睛高度和臉頰形狀上產生偏差。

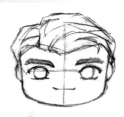

3 如果你想讓圖片保持完美的對稱，可以將紙張折疊，用黑色筆描繪一半的臉部，再使用燈箱描出另一半臉孔。此外，你也可掃描半邊臉部，再用繪圖軟體加以複製，然後鏡射反轉。

四分之三視角

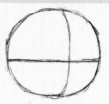

1 這是最容易描繪，而且適合初學者練習的角度。將水平垂直十字參考線，偏移到臉部的3/4到2/3的位置。

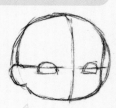

2 從原來的臉部輪廓線，向內凹陷以形成臉頰的形狀。使用橢圓形畫出臉部的其他部位，並添加上耳朵。

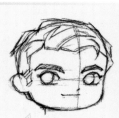

3 由於這個視角會產生些微的透視效果，因此必須注意讓遠處的眼睛，畫得比近處的眼睛小些。

臉部陰影

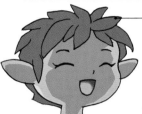

後側光源
在此種光源下的人物，臉部色彩較深，同時也更具有戲劇化的效果

左側光源
陰影部分主要出現在臉頰，眼眶和頭髮下緣。

右側光源
強調出高亮的效果，也顯示出光源照射的方向。

5 草稿完成後，可對圖稿進行上墨處理，並擦掉草稿線條。你也可以掃描草稿，並在新圖層內進行數位處理。

6 將臉部賦予平塗著色處理，以準備添加陰影色彩。在調配出適合角色整體感覺的色彩之後，再進行陰影部分的處理。

手和腳的畫法

眾所周知，手非常難以描繪，因為它有多樣的角度和手勢，可是讓人欣慰的是Q版人物的手和腳，通常都加以簡化，所以些微的錯誤是可以被容忍的。不過，對於手的造形和功能，仍然必須具備基本的瞭解。你可以試著從不同的角度描繪自己的手，然後參考下列的範例進行簡化處理。

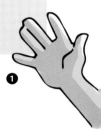

1.寫實手形
參照真實的手所描繪的速寫，顯示出關節、五個指頭及指甲。

2.連指手套手形
這種手形很受Q版漫畫家的喜愛，因為它只須大略勾勒出手指和手掌的形狀，而省略其細節。描繪的時候，你可想像人物角色戴著連指手套，或者練習描繪自己戴著連指手套或襪套的樣子。

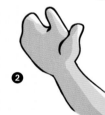

3.球狀手形
這個範例使用一個圓球當作基礎，更進一步簡化手的形狀。如果必要時，可添加一個指頭或者大拇指，強調出手的形狀。

4.錐狀手形
Q版角色經常使用此類手形，這是從手臂延伸到手指，所形成錐狀的造形，保持了Q版角色胳臂的可愛特性。

5.無手掌
這是最精簡化的Q版角色畫法，因此只要畫出手臂，完全不必畫出手掌。如果你希望觀賞者的注意力，集中在人物的面部和肢體語言上，則可採取此種精簡畫法。當然描繪Q版角色身體時，這也是最快速和簡易的方法。

6.腳的簡化
由於漫畫人物通常都穿著鞋子，因此腳的畫法相對容易些。不過描繪腳部時，其簡化程度必須和手的簡化保持一致性。如果手的形狀粗短，腳也要維持該項特徵。若手部畫成尖錐狀，腳部也必須同樣屬於錐形。

側面視角

1 在畫人物的側面輪廓時，毋須描繪垂直參考線，並調整水平參考線向上或向下傾斜，以表示眼睛注視的方向。

2 將臉部輪廓向內凹陷處理，以呈現出鼻子的形狀。如果鼻子和嘴巴稍微靠近一點，則Q版人物會顯得更可愛。

3 在描繪側面圖的一個眼睛時，必須採取與鼻子和耳朵相同的高度。

眼睛的描繪與著色方法

Q版人物的眼睛的可以畫成圓形、橢圓形、線形的，或者葉片狀等多樣化的形狀。眼睛的基本構成要素包括虹膜、瞳孔和光反射部分。這三個基本元素都不可或缺，並讓角色的眼睛具有深度。在描繪眼睛時，不可遺漏眉毛，唯有眼睛和眉毛一起描繪，才能呈現臉部的表情，並維持對稱感。在繪製眼睛和眉毛的時候，一定要細心，因為細微的差異和傾斜，都會破壞臉部的平衡感。

眼睛的描繪與著色

在漫畫創作領域裡，普遍存在一個錯誤的概念，那便是漫畫角色的眼睛都一成不變。事實正好相反，眼睛是整個角色性格塑造中，可能最具有彈性的部分。以下將解說如何勾勒Q版角色的圓形眼睛，以及著色的步驟，當然你可從任何一種形狀的眼睛開始練習描繪。不過，通常把虹膜畫成圓形或者橢圓形，較符合解剖學的原則。

1 首先勾勒出一個圓球或者類似葉片的形狀。

2 接著描繪睫毛和虹膜。虹膜的大小取決於角色所要表達的情感，因此首先必須確認你所塑造角色，要顯現何種表情（參閱34-35頁）。

3 眼球反光的明亮處，必須局部遮蓋瞳孔最深色部分，讓眼睛呈現3D立體感。

4 在上墨的時候，必須強調出眼睛的上緣和下緣，並留下沒有著色的反光部分。

5 在進行虹膜著色處理時，要從眼睛上方朝向下方，作暗色漸層處理，同時在下緣逐漸增加亮度。並在上眼皮下緣，塗上一點灰色，以呈現大眼睛的效果。

男性與女性眼睛之差異

男性和女性眼睛的畫法有所不同，男性眼睛的特點是睫毛稀疏，眉毛較厚實，眉毛向下傾斜，呈現威猛和陽剛的氣息。女性較短和上揚的眉毛，則使臉部看起來更溫婉柔美。

女性

男性

詭異的眼神變化

把握住眼睛的基本結構之後，你就可自由地改變眼睛的不同細節。簡單的眼睛樣式呈現可愛的懷舊感，而複雜的眼睛結構，則透露出深沉的個性。

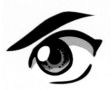

男性的眼神
一道雄健粗壯的眉毛和乾淨俐落的眼線。

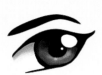

中性的眼神
一條粗細中等的眉毛和類似翼形的睫毛。

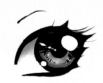

女性的眼神
稍細的眉毛和略粗的睫毛，加上強烈的眼睛反光。

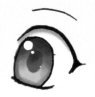

圓形眼睛
此眼神多用於年輕人，或較為清純的人物形象。

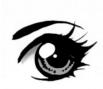

專注的眼神
粗重的陰影和傾斜的眉毛輪廓。

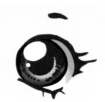

溫柔的眼神
在睫毛上塗抹淺淡的色彩，可讓眼神變得柔和。

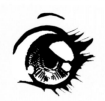

黑白色眼睛
使用線條勾勒技巧，呈現陰影效果。

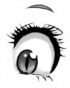

魔幻眼神
一個富有魔力的貓眼瞳孔，能顯現魔幻般的眼神。

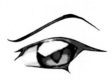

惡魔的眼神
狹窄的眼睛形狀和紅色的虹膜，讓眼神中透露出一股兇惡感。

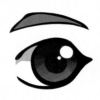

滑稽的眼神
眼睛的形狀可以是圓形、三角形、楔子形或者杏仁形狀。

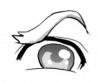

誇張的眼神
睫毛和眼睛接觸，能產生某種戲劇感。

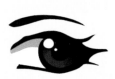

杏仁眼
把眼睛畫成葉片的形狀，能賦予一種面帶微笑的感覺。

三角眼
極度誇張的傾斜角度，產生一種兇惡和制式化的感覺。

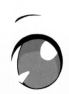

玻璃眼
故意不畫出瞳孔，產生溫和而呆滯的眼神。

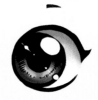

好奇的眼神
小圓點式的眉毛，讓臉部呈現大眼睛的渴求表情。

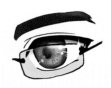

帶著眼鏡的眼睛
用清晰而微妙的亮光，顯示鏡片的邊緣。

卡通式眼神
誇張斜視的眼睛，非常適合表現漫畫式的效果。

珠目
圓圓的小眼睛，可用來塑造動物和可愛人物的形象。

避免發生的情況

■避免畫方形或矩形眼睛
這種眼形看上去既不可愛也不親切。日本動漫中有些人物的眼形，乍看之下是方形的，其實這只是圓形瞳孔產生的一種錯覺，因為眼睛的一部分，可能被眼瞼遮蓋的緣故。

■勿點綴過多的反光點
這樣會讓整個的眼神，看起來呆滯無神和散漫。如果你要表現疑惑的眼神，可以在眼睛的一側進行亮光處理，而他部位則描繪小而黯淡的光點。

■眼睛勿過大
眼睛過大或兩眼之間的距離太近，都不太可愛。在Q版漫畫中，眼睛並不是畫得越大越好，而是以適合臉部表情的大小，來表達可愛的感覺。

頭髮的描繪與著色方法

在Q版漫畫中，頭髮通常是著色面積最大的部位，並對整體人物形象的塑造，產生微妙的影響。Q版人物的頭髮和眼睛的配色，可以採取金黃色、藍色、棕色、淡褐色、黑色和棕色等色彩，而對於古怪的卡通漫畫人物，則可嘗試粉紅色、綠色、藍色和紫色等各種顏色的頭髮。

設計髮型

首先勾勒出臉部輪廓，再確認髮際線的位置，不過其位置不能太高，也不能太低，以免看起來不自然。根據髮型的特點，你可以從髮際線的後面，開始畫出圓滑的頭髮形狀，也可在前方添加上瀏海。頭髮是表現人物動感的一個重要元素，如果你創作的Q版人物屬於動態的角色，頭髮就應該朝向相反的方向飛揚，鬢角的髮絲則鬆散地飛揚。

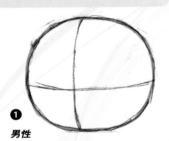 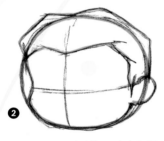 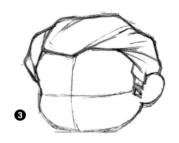

男性

使用參考線（紅色線條）標示頭顱的輪廓線，以確認頭髮的結構，不會嵌入頭顱之內。短髮的髮型則從髮際線畫起，然後朝後方描繪。

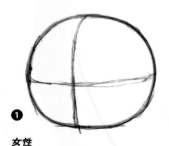 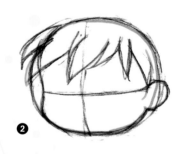 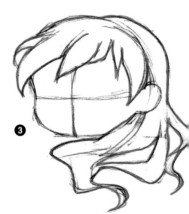

女性

使用參考線（紅色線條）標示頭顱的輪廓線，確保頭型不會走樣和變形。在畫瀏海的時候，兩端鬢角的髮絲必須大致上對稱，以維持臉部的基本輪廓。

髮型變化訣竅

■Q版人物的髮型也許看上去有點怪異，但在著色之前，一定要對整體的輪廓有清晰的概念。在塑造髮型時，必須清楚地瞭解髮絲的起始處，以便於描繪陰影。

■頭髮、眼睛和皮膚上光源的方向要一致，因此眼睛裡的反光點和頭髮上的反光點要屬於同一個方向。如果你創作的是一組人物，上述規則必須適用於所有的人物角色中。

■為了避免過度描繪角色，只有在恰當的部位，才採用高亮的反光處理，而非到處濫用高亮光。如果用數位軟體創作，應避免使用鏡頭光暈強調高亮光部位。

不同的著色技巧

　　Q版人物髮型可以使用多種方式進行著色，從簡單的造型到複雜的著色效果。有時非常複雜和耗時的繪畫技巧，不見得能塑造出理想的造型，因此，你可嘗試不同的繪畫技巧，直到描繪出賞心悅目的圖稿為止。

1　打開已經畫好的輪廓線稿。

2　將頭髮先平塗一層底色。如果採取傳統手工著色，則必須將反光的高亮光部分留白而無須著色。

3　再添加一層顏色，開始進行陰影部分的著色，並用多邊形套索和畫筆工具，界定出各束頭髮的分界線。

4　如果使用數位軟體繪圖，則可使用「加亮工具」逐漸添加反光的亮部，以產生光滑的髮絲效果。請謹慎使用高亮光的處理，以獲得恰當的頭髮光澤效果。

5　自然感覺的頭髮是蓬亂的，因此要在頭髮的陰影和高亮光部分，添加一些不整齊的元素。因為過分整齊的頭髮，看起來像是一頂頭盔。

6　在輪廓線內繼續著色，讓人物看起來更寫實而富有個性。

完稿後效果
細膩有光澤的頭髮，讓人物立即呈現美感和完成度。

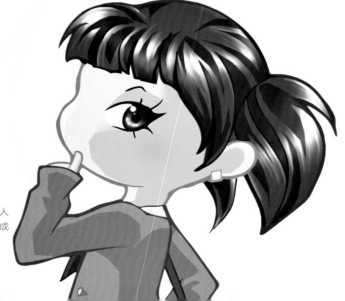

Q版漫畫創作的基本概念，就是簡單與誇張。你可把Q版人物造型用於故事中人物形象的塑造，也可凸顯故事情節中人物誇張的表情。Q版人物造型用於吉祥物和圖樣更為可愛，因為它們大大的臉龐，非常適合與觀眾進行「眼神接觸」。此外，Q版人物的肢體語言可以非常誇張，更容易與觀看者進行溝通。

眼睛和眉毛

這兩個部分是臉部最富有表情變化的部分。改變眉毛的角度和瞳孔的大小，能呈現各種臉部表情樣貌（1）。反之，對這兩部分進行大幅度的簡化，就會產生寧靜和安詳的表情（2）。

「卡哇伊」可愛表情的規則

對於絕大部分可愛系角色而言，眼睛、鼻子和嘴巴的位置，形成一個倒立的扁平等邊三角形（1）。嘴巴和鼻子的位置，必須接近臉部的中心，其位置越低，則越像卡通人物，而缺少Q版角色的特徵（2）。

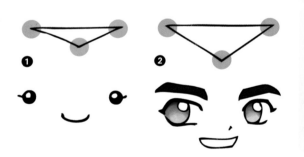

視覺文法

在漫畫創作中，有許多固定的符號可用來表達相對應的情感。使用這些符號，能進一步強調某種情感的呈現。

高興—光線

恐怖和震驚—線條

暈眩—氣泡

愛—心形

興奮—火花

尷尬—汗珠

出乎意料之外—亮光

氣憤—青筋暴露和塗鴉

表情範例

在其他部位不變的情況下，改變其中的某一部位，就會呈現不同的表情。

高興

生氣

畏縮

角色之間的溝通

漫畫藝術家的使命，便是在不用文字的情況下，能與他人溝通。在日常生活中，你可觀察周邊人們的視覺特徵，例如：姿態、色彩、表情和穿著風格。

人物的表情和肢體語言，都傳達著某種訊息，而這種訊息能讓觀看者立即體會和理解。這就宛如笑話中的一句相關語，如果不能被聽眾理解，就喪失了笑話的笑點。因此，必須仔細分析每個角色所希望傳達的意義。如果其中的一個人物表達了某種表情，那麼另一個人物應該如何回應？你又如何透過最簡單的方式，來詮釋這種互動關係呢？

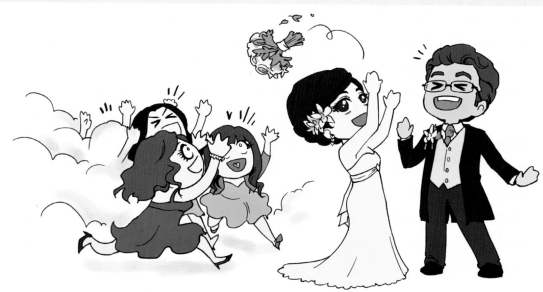

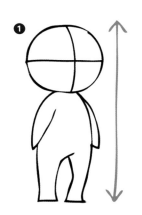 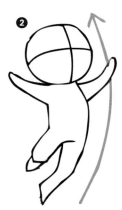 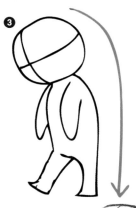

肢體語言

當身體筆直站立的時候，人體重心垂直線向下垂墜（1）。當人物的姿態傾斜時，例如：擺出拍快照的跳躍而臉部朝上的姿勢，則傳達出輕快和幸福的情感（2）。然而，頭部向下傾斜和緊縮的體態，則讓人看起來很悲傷（3）。用心觀察你周邊的人們，就會發現些微的動作變化，就能顯現出一個人的心情狀態。

互動

在塑造兩個互動中的Q版人物時，一定要確保人物的尺寸和頭身的比例相當（1），然後使用簡單的線條，來表現預設的互動場景。由於Q版人物頭部較大，多少會影響肢體動作的活動範圍，因此有些姿勢不太容易塑造。在這種情況下，你必須對人物的構圖和角色的設計，重新加以調整，以符合你希望創造的理想場景（2）。

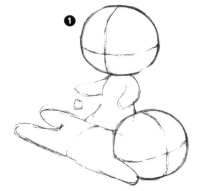 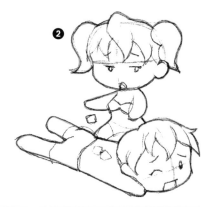

沾沾自喜　　**懷疑**　　**驚訝**　　**哀傷**

服裝的設計和搭配，是塑造Q版人物形象最關鍵性的元素。也許我們沒有足夠的空間來嘗試各種複雜的服裝款式，但為每個Q版角色添加一款獨特的服裝還是必要的。誇張的顏色和款式，以及別緻的飾品，都能讓原本單調的人物形象活潑起來。描繪Q版人物服裝上的褶紋，比一般比例的漫畫容易，因此必須學會基本的服裝描繪技巧。

布料褶紋

單面平坦的布料，受到重力的影響，其表面會產生各種褶紋。皺褶通常出現在受到擠壓或拉扯的部位。以下是一些常見的服裝款式，以及經常出現褶紋的部位。

T恤
一般的男式襯衫和女衫的布料都比較薄，容易產生皺褶。

飾品
帽子、絲巾等配飾通常容易產生小皺褶，同時皺褶比較緊縮。

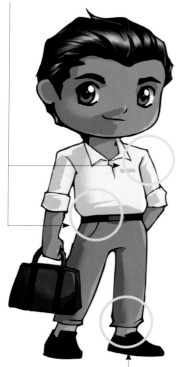

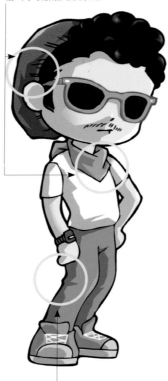

褲子
褲子的皺褶一般都出現在分叉處、膝蓋處，以及褶邊與鞋子的接觸部位。

牛仔褲
牛仔布的質料通常比較硬實，受重力的影響比較小，因此大都呈現水平的皺褶。

圖樣

服裝的印花圖案和布料一樣，能讓你的人物增添幾分真實感。你可以從網路上下載免費的印花圖案，或者從2D漫畫軟體中製作圖案，或者自己創作獨特的圖案。如果以數位軟體設計布花圖樣，你可以使用「色彩增殖」的圖層屬性，將印花圖案與服裝圖層疊加在一起，以提高擬真的立體效果。你可掃描一些日本折紙圖案及和紙的圖案，作為和服的布料，因為和服上不規則的圖案設計，能呈現一種擬真的立體感。

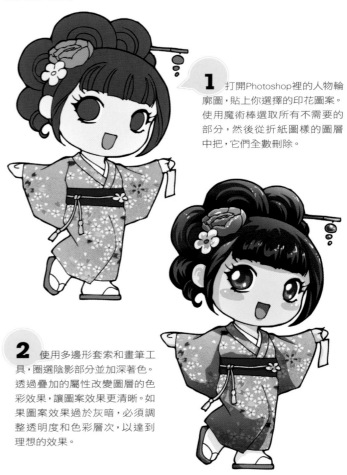

1 打開Photoshop裡的人物輪廓圖，貼上你選擇的印花圖案。使用魔術棒選取所有不需要的部分，然後從折紙圖樣的圖層中把，它們全數刪除。

2 使用多邊形套索和畫筆工具，圈選陰影部分並加深著色。透過疊加的屬性改變圖層的色彩效果，讓圖案效果更清晰。如果圖案效果過於灰暗，必須調整透明度和色彩層次，以達到理想的效果。

容易犯錯的地方

布料是一塊平整而延續的表面，因此要避免描繪出不合理的皺褶。某些看起來沒有規律的皺褶，若從一個角度觀察，其實是自然摺疊所產生的褶紋。

不要畫縱橫交叉的線條（1）或者任意在某些地方描繪皺褶（2）。皺褶能讓平面的格子產生立體的視覺效果（3）。確認皺褶是從最高懸掛點，依據重力原則向下方自然垂墜（4）。

配飾

對某些特殊風格的Q版角色，例如：哥德羅莉塔風格，配飾是不可缺少的元素（參閱第61頁）。針對細節稍作調整和設計，例如：配上一雙別緻的鞋子，就能使Q版人物顯現生動活潑的獨特風格。你只須點按電腦滑鼠，就能從網路上找到許多配飾範例，因此不要為缺乏靈感找任何藉口！

鞋子

有些款式的鞋子，從前方觀看時，必須以透視原則進行形態的變形處理。在描繪鞋子時，最好觀察真實的鞋子，或者參考鞋子的照片。

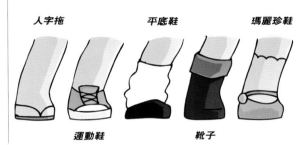

人字拖　平底鞋　瑪麗珍鞋

運動鞋　靴子

服裝的質料

當你設計Q版角色的服裝時，必須注意細節的處理，這是由於它能顯現人物角色的職業或性格特徵。特定的描繪和著色技巧，能產生各種布料的質感，以及下襬的樣式。

毛皮
用虛線及點狀輪廓線，來創造起毛效果，此效果具有雍容華貴的氣息。

荷葉邊
首先在皺褶的邊緣勾勒出波狀的線條，然後在皺褶處，填塗上顏色。請記得要在皺褶的內裡處，塗上暗色的陰影，以增加立體感。

雪紡裙邊
從圖稿的外緣開始描繪，同時輕輕的把皺褶向上延伸。由於雪紡料柔軟飄逸，因此會在重力作用下，呈現垂墜的狀態。

活褶
用鋸齒狀的線條勾出裙子的邊緣，然後順著這些線條，描繪畫出短而硬挺的皺褶。

蕾絲裙邊
採用不規則的線條，描繪出圓弧和稜角狀的蕾絲裙邊。若填塗上淺藍色和乳白色，蕾絲邊的效果最佳。

絨毛織物
柔軟的扇形邊緣的裙子，顯現一種柔軟和蓬鬆的感覺。絨毛織物蓬鬆而無光澤，因此無須描繪反光的效果。

Q版道具的畫法

在日本文化中，擬人化的角色非常受人喜愛，例如沒有表情的物件、食物、動物等，都可以塑造成人物的形態。這可以看作是Q版角色的延伸，因為在塑造這些形象時，其主要概念是簡潔化和可愛化。針對這些沒有生命的東西，添加上生動的臉部表情，不僅看起來可愛，同時還能與人們進行情感上的交流。以下簡單介紹如何描繪「卡哇伊」的可愛道具，讓你的創作範圍更為寬廣。

圓滾矮胖的造型

西方畫家通常會將人物的造形拉長、彎曲、變形，因此視覺上缺少了可愛的感覺。若希望在你的作品中，添加日本漫畫可愛的元素，就要從描繪圓滾矮胖的造型開始。請勿將作品畫得比實際尺寸更長，同時必須避免過分明顯的棱角，以及銳利的邊緣和過於精瘦的輪廓。以下範例顯示如何塑造出可愛道具的造型。

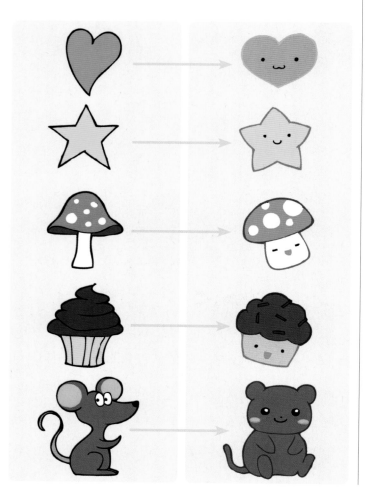

「卡哇伊」的可愛面部特徵

最可愛的臉部造型，應該是眼睛和嘴巴形成一個扁平的倒三角形（參閱34頁）。以下敘述一些造型不可愛的原因，以及解說如何創造出可愛的形象。

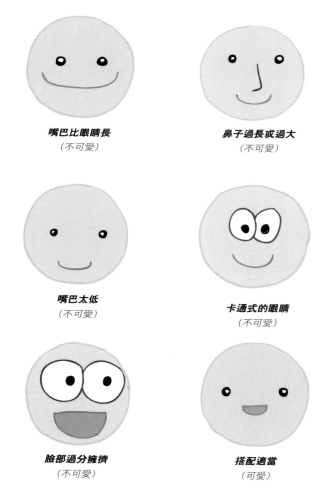

嘴巴比眼睛長
（不可愛）

鼻子過長或過大
（不可愛）

嘴巴太低
（不可愛）

卡通式的眼睛
（不可愛）

臉部過分擁擠
（不可愛）

搭配適當
（可愛）

太鮮豔

粉彩色調：適當的Q版色盤

太鮮豔

粉彩色調：適當的Q版色盤

使用色彩

適當的色彩能提升圖稿的可愛特性，如果亮色過分鮮豔或者配色不協調，將會破壞整個畫面的美感。柔和的色彩，例如：粉彩色調，柔和色調和類似色調，較適用於塑造Q版角色的形象。

精簡為要

在日本Q版漫畫人物造型中，有些形態很簡單，但非常可愛。你首先必須考慮人物的造形和體積，而非太複雜的細節。如果你對此仍有存疑之處，可以想像你所塑造的人物，若轉化為3D玩具時，是否能順利地塑造出所有的細節，否則你的設計可能過於複雜。

簡單的變化樣式
若將許多角色湊在一起時，那就賦予每個角色不同的表情，使整個圖稿更加活潑生動。

情感美學符號

你也許對下面的這些表情特徵非常熟悉；臉部表情是傳達個人情緒最有效的媒介。

在描繪簡單的Q版人物造型時，也許透過改變瞳孔和眉毛的形狀，能表達出各種情感。但隨著網路上的表情符號大量流傳，人們對各種抽象的符號的熟悉度增加。因此，你也可以運用網路上流傳的各種表情符號，來塑造你的人物形象。以下為一些常見的表情符號範例。

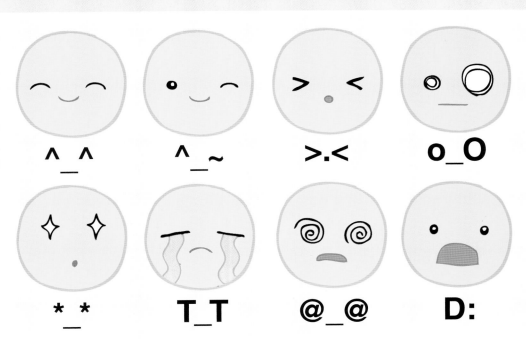

Q版動物的畫法

與Q版中的人物造型一樣，動物也可採取Q版造型的原則來描繪，以提高其可愛程度。由於動物的造型，很容易產生差異性，因此只要稍微改變動物的造型比例和色彩，就能產生多樣化的形態。你可將動物造型進行各種簡化處理，並根據漫畫情節的需要，在動物造型上添加一些人體特徵，或者搭配上極簡化的臉型。

臉部表情

在塑造動物表情時，其關鍵技巧是如何呈現臉部的表情，而非其複雜程度（參閱34頁）。擬人化的眼睛，能會讓動物角色更能呈現豐富的表情（1），而圓珠狀的小眼睛看起來更卡哇伊（2）。

可愛升級

有時候一個簡單的小圖樣，並不足以詮釋非人類Q版角色的特徵。在此情況下，你就可添加一些人類的特徵，來增加表情的強度。以下將解說塑造Q版動物的形象的步驟。你所採取的描繪順序，會影響最終Q版動物的形態。Q版人物角色的頭部與軀幹的比例概念，同樣也適用於Q版動物形象的塑造（參閱26頁）。

簡單的圖樣造型（1）

塑造動物形象最簡單的方式，就是將動物的形態，簡化為最基本的圖樣，然後配上具

有不同特徵的器官，例如：耳朵、毛髮、鼻子和嘴巴。許多「卡哇伊」的日本漫畫角色作品，都採取高度簡化和抽象化的圖樣。

寫實的動物（2）

動物一般都有四條腿，這點和人類的四肢是類似的結構，藉此特點可將動物塑造為寵物的形象。你可以簡化動物的四肢，使描繪動物動態的處理，變得更簡單。

擬人化動物（3）

把動物造型畫成類人的直立形態，可擴大其活動範圍，同時看起來也更像人類的特

Q版動物角色

動物的肢體可以簡單而可愛，也可畫成類似人體的結構。

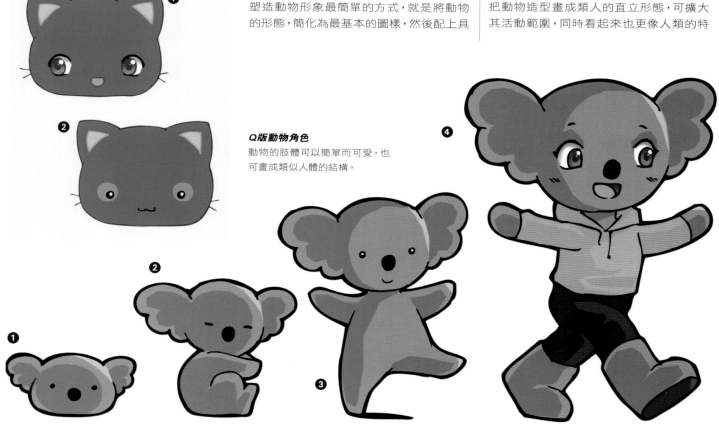

直立式軀體

這類動物軀體的造型,適用於齧齒類動物和類似狐狸形狀的動物,只要稍微改變部分細節和特徵,就可將浣熊改變為松鼠的形象。

圓形軀體

圓形的軀體造型可調整為稍微不規則形態,會比標準橢圓形的形狀,更能呈現動物軀體的特徵。此範例圖的造型,適合塑造貓頭鷹和企鵝的形象。

性。這種方法適用於塑造敘事漫畫、寵物造型和任何需要靈活互動的動物角色。

擬人化動物形象(4)

如果頭部是動物的形態,軀體採取人類的造形,則可靈活地塑造出各種擬人化的動物角色,並且可搭配整套的服裝款式、配飾和其他細節。這類動物角色的造型,備受擬人動物角色扮演迷的喜愛。

維持Q版動物的趣味性

大多數Q版動物形象,並非一定要搭配全套的服裝,或賦予特殊的髮型變化。簡化Q版動物的部分細節,能降低描繪時的複雜程度。不過,你必須讓動物的表情和肢體語言,儘可能的豐富而多樣化。如果動物的基本造型,並沒有顯著的特徵,則整個動物的形象會非常單調,因此你可針對單一種類的

動物,實驗各種造型變化,以賦予Q版動物角色,截然不同的造形特徵。

部分重疊的風格

許多動物的基本造型結構具有類似性,因此你可透過改變其中的部分細節,來擴充你的動物基本造型資料庫。例如:透過改變某些細節,刺蝟可以變成小熊,或者企鵝可以變成貓頭鷹。兔子的某些造型特徵,可能會與豬部分重疊,松鼠與浣熊的造型特徵,也有部分類似。雖然動物角色在形狀和體積上,也許有很大的差異,但是描繪時比想像中更為容易。

透過動物角色講故事

請嘗試想像如何透過各種Q版動物角色,來創作連環漫畫系列,例如:故事情節是如何發展?故事中各種動物角色的特徵是什麼?

動物角色彼此之間又產生何種互動模式?在創作動物角色時,必須儘量在預期性和幻想性之間尋找一個平衡點。這項Q版動物角色的創作,是你學習如何將真實的動物,轉化為可愛的動物形象的機會,也能夠學習到自然界的演化歷史,進而大幅度擴展你的創作空間。

文學作品中的動物角色

在使用動物形象進行漫畫角色的創作時,如果你需要任何參考資料或靈感的話,可以尋找各類文學作品和神話故事,作為參考的依據,例如:你可嘗試為《伊索寓言》、《中國的十二生肖》,或者《格林童話》,進行Q版角色的插畫練習。

精簡化原則

你可能只須對動物的某些細節進行改變,例如:改變耳朵、眼睛或者色彩,就能塑造出令人訝異的可愛動物形象。在此創作過程中,你可以學習如何把握關鍵的部分,同時大膽地捨棄某些無關緊要的細節。

貓

在日本漫畫中,貓通常被塑造成波浪式的嘴巴、尖尖的耳朵和獨具特色的毛髮特徵。

狗

寬大而鬆軟的耳朵,加上黑色的鼻子,是漫畫中比較常見的Q版狗特徵。在此範例圖中,針對狗的耳朵以明度對比差異較大的色彩,凸顯耳朵的造型特徵。

小雞

圓形而毛茸茸的造型,非常適合塑造Q版小雞的形象。你可使用亮黃色填塗臉部,然後添加上橙色的嘴喙。

小熊

小熊一般都有一對可愛的圓形的耳朵,以及一個明顯的鼻子。如果要在臉部增加一些細節,必須注意到不可影響眼睛和鼻子之間的相對距離。

第二章
Q版角色範例

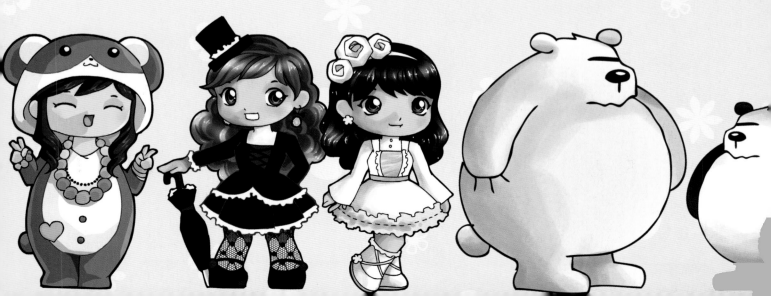

本章所展示的Q版人物和動物範例，包括現代女學生、中世紀騎士、街頭時尚女性，以及可愛的小動物。此一系列的Q版角色範例，能啟發你創作時的靈感。每一個角色的造型，都附有如何塑造角色風格、著色的色票，以及塑造臉部表情和姿勢等訣竅。

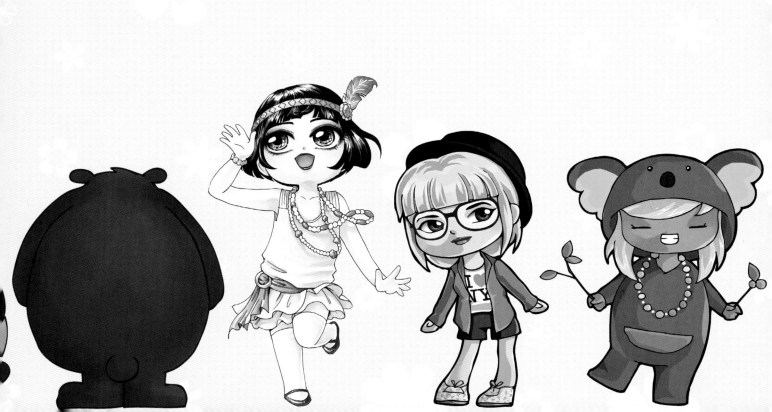

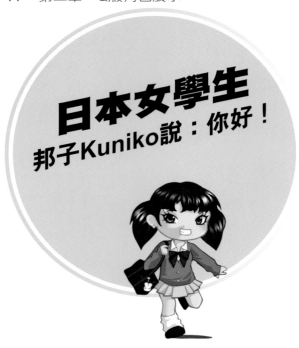

日本女學生
邦子Kuniko說：你好！

邦子是超級活力女孩的化身，它在日本代表可愛和活潑。她喜歡在課後喝著優酪乳，並和朋友一起逛逛時尚的澀谷（Shibuya）商業街。同時她又勤奮好學，希望有朝一日可以考入東京大學，成為父母親的驕傲。

風格詮釋

邦子穿著由一件襯衫、領帶、毛衣、百摺裙、寬鬆長襪和平底鞋組成典型的「卡地根風格」校服。有的還搭配有一個領結，用別針固定在襯衫上。此外，女孩的書包帶上，一定裝上一些配飾，形成時髦又可愛的風格。

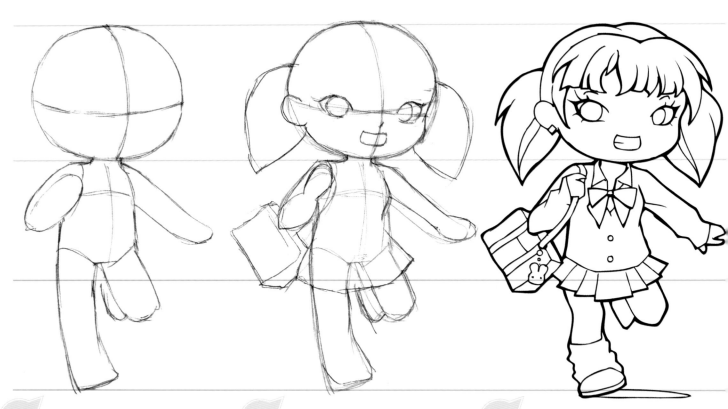

1 首先採用基本輪廓線，勾勒出人物的整體形態，利用動感的跳躍動作，顯示女孩青春活潑的性格。她的左腿採用收縮透視的方式，以顯現跳躍的高度和動作的姿勢。

2 可愛的Q版角色輪廓較為圓潤。在添加服裝和髮型等細節時，要考慮到整個人物造型的輪廓。邦子Kuniko梳著兩個小辮子，穿著像外開展的裙子，使整體外型輪廓相當獨特。

3 著色處理時，眼睛瞳孔的部位要先留白，以便讓你更容易確認兩眼是否對稱，以及透視角度是否正確。如果太早描繪眼睛的細節部分，可能會影響整個造型的簡潔效果。

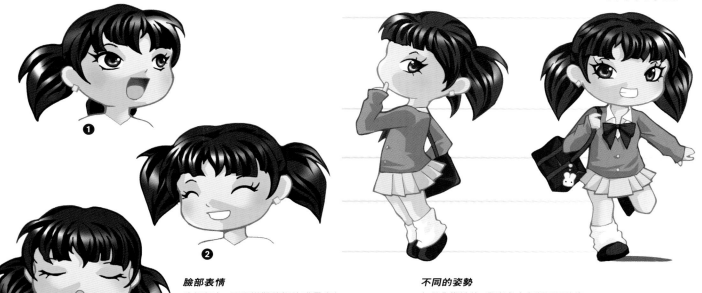

臉部表情

臉部朝上，呈現樂觀積極的感覺（1）。Kuniko 想多買一些水晶配件來裝飾她的手機（2）。你可以觀察一下，如果角色閉上眼睛的話，就會影響人物的情感表達（3）。

不同的姿勢

如果你塑造的Q版角色有各種不同的姿勢，就可將他們並排在一起，以確認人物的頭部和四肢比例相同。

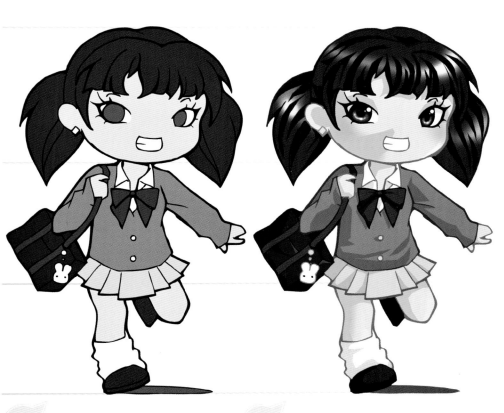

4 使用魔術棒選取必須著色的區域。邦子 Kuniko的卡地根羊毛衫、頭髮和長筒襪分別使用了色澤深淺程度不等的暖灰色，對Q版人物造型來說，暖灰色效果更好。

5 在著色處理時，Kuniko可採用經典的卡通漫畫著色技巧，並使用彩色線條勾勒輪廓線，讓整體人物的造型呈現3D立體效果。若要顯現頭髮的反光，可利用加亮工具提高亮度，並用噴槍塗染人物的面頰，使臉上產生可愛的腮紅。

色票

女學生的校服通常避免使用豔麗的色彩，因此在描繪校服時，所使用的主要色彩，包括藍色、海軍藍、灰色、粉色和乳白色。然而，校服的款式非常多樣化，所以針對校服的各部分細節，進行組合搭配就可創造出無數的變化款式，甚至光是校服的款式，就可以出版為一本雜誌。

膚色

頭髮和鞋子

眼睛

卡地根羊毛衫

短裙　　**耳環**

領結和書包

從一個客戶到另一個客戶，從巴黎飛到斯德哥爾摩，羅蘭德(Roland)的手裡永遠拿著智慧手機，並穿著整潔的西服。他每週工作70個小時，不過，他的私密生活情形，則無從知曉！

風格詮釋
在描繪西裝的時候，儘可能參考一些圖片資料。這是由於要把西裝的領子及領片的角度對齊，是件很不容易事情。此外，西裝的質料通常較為硬挺，因此它的皺褶也較為明顯和直挺，類似紙張銳利的褶痕。

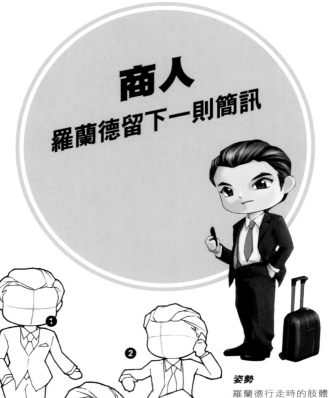

商人
羅蘭德留下一則簡訊

姿勢
羅蘭德行走時的肢體語言，顯得有些倦怠但是充滿自負（1）。等候登機時，坐在專屬的貴賓座椅上（2）。他面前的筆記型電腦外框，已經定義了部分身體的存在性，因此雖然沒有描繪出完整的人體，仍然能夠感覺到整個人的存在（3）。

1 在塑造人物特質時，一定要根據人物的職業和性格特徵，描繪出相對應的表情和肢體語言。通常四處奔波的商人，看起來既休閒又帶有些許嚴肅的氣息。此外，若要強調出人物的職業特性，可搭配手機或旅行箱等一些特別的道具。

色票
在為西裝、襯衫、領帶和鞋子選擇顏色時，必須謹慎地讓各種色彩能夠互相調和。通常會使用穩重或柔和的色調，例如：灰色，藍色和黑色，但也不排除在襪子、領帶等部分配飾或細節上，採用亮麗的對比色彩。

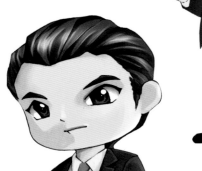

2 商人或生意人的西裝色彩，通常採用深灰色或者深藍色，口袋、領帶、襯衫則可搭配其他適當的色彩。羅蘭德喜歡以淺藍色的襯衫，搭配淡紫色的領帶。

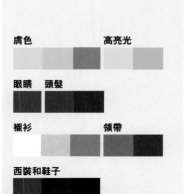

膚色　　　　　高亮光

眼睛　頭髮

襯衫　　　　　領帶

西裝和鞋子

3 雖然西服和旅行箱都以深灰色著色，但從最後圖稿中可以看出兩者所使用的材質並不相同。利用Photoshop的「加亮工具」，處理旅行箱的反光部分，能夠模擬出仿塑膠質感，以及仿金屬硬殼的特殊質感。

風格詮釋
根據不同的工作場所，醫生穿著的服裝也有變化。家庭醫生通常穿著日常的衣服，外面套上白色袍裝，而在醫院工作的醫務人員，則必須穿著無菌的「醫護人員裝」。

經過多年醫學院的嚴格訓練，Kip醫生對於自己能開始實際的醫務生涯和照顧病人，感到非常興奮。她身上所散發出的愛心和職業特質，讓人感到非常親切。

醫生
呼叫Kip醫生

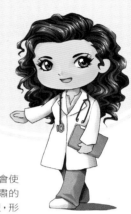

面部表情
醫生應該保持積極樂觀的狀態，讓病人感受到樂觀的氛圍（1）。進行疾病診斷時，要在關愛和嚴肅的表情之間，找到一個適當的平衡點（2）。呼喚在候診室等待的下一位病人：「誰是下一位？」（3）

1 搭配聽診器和醫療文件夾，會使人物的職業形象更加突出。嚴肅的外套造型，與誇張的波浪式的髮型，形成鮮明的對比。

色票
創造一個嚴肅平常的人物形象不是很容易，因為在此類圖片中不能使用過分誇張的顏色讓人物變得特點突出。如果要使用誇張的顏色，可以用在一些特別的部位，比如頭髮，面部表情等處，來突出人物的特點。

2 針對Kip醫生的外套，採用極淺的灰白色進行著色，這樣比較容易和背景色產生區隔，也比較容易處理陰影效果。

3 由於人物的頭髮捲曲而蓬鬆，因此要讓髮絲儘可能顯得不規則。完成頭髮的著色之後，順著毛髮的自然彎曲度，處理反光的亮光部分。

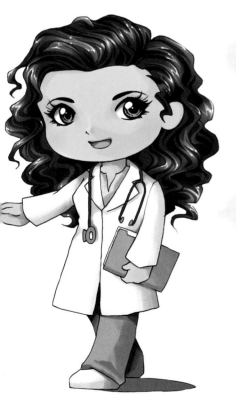

請參閱
眼睛的描繪與著色方法（參閱30頁）
頭髮的描繪與著色方法（參閱32頁）

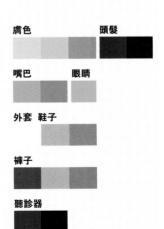

膚色　頭髮　嘴巴　眼睛　外套　鞋子　褲子　聽診器

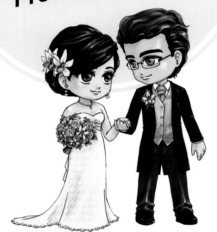

新娘與新郎
牽手走在紅地毯上的一對新人
Frederic&May

今天是Frederic和May大喜的日子，他們因為能喜結連理而感到非常高興。儘管為籌辦今天的婚禮，他們費心勞力許久，但在婚禮那天看到彼此相愛的情景，所有的疲憊感也瞬間消失。May因為感到幸福而光彩四溢，Frederic看到端莊美麗的新娘，內心也湧起無比的欣喜之情。

風格詮釋
你可使用傳統的婚禮姿勢，例如：牽手、擁抱或者以舞蹈姿勢，拉開結婚的浪漫序幕。在塑造人物角色時，你可以讓Q版人物看起來顯得古典、大方或者時尚新潮。新娘的婚紗並不一定需要太長，也不一定要採取白色禮服，而新郎的服裝也不限定必須是黑色。你可在網路上查閱結婚禮服設計的款式，為自己的創作尋找一些參考靈感。

請參閱

感情的表達 （參閱34頁）
服裝的畫法 （參閱36頁）

1 描繪結婚人物的姿勢時，可嘗試不同的姿態和角度，以創造出你喜愛的造型，同時粗略地勾勒一下新娘捧花等配飾的基本形狀。

2 用鉛筆描繪圖稿的細節，例如：鮮花、禮服和面部表情。在塑造臉部特徵時，必須先畫出參考線，以確認人物臉部五官的角度是否一致，而髮型與頭部的形狀是否有一致性。

3 使用感壓式數位繪圖板，在Photoshop中針對Frederic和May進行數位著色處理。你可以運用繪圖軟體中的鋼筆工具，調整輪廓線條的粗細。此外，針對新娘手中的捧花、手肘部位和腋下衣服的皺褶處，進行線條的加黑和加粗處理。

色票

使用經典的粉紅色、玫瑰色、綠色和乳白色來營造浪漫的情調。如果你使用極淺淡的粉彩色調，則可呈現類似白色的純潔形象。淡淡的紫色和藍色能賦予人們一種清涼和寧靜的感覺，而桃紅、粉色、黃色的著色，可為白色的背景帶來一種溫馨的氣氛。

幸福的表情

在婚禮上，兩位新人臉上洋溢著幸福快樂的表情。

幸福的感覺可以透過柔和、溫馨的臉部表情，以及親暱的肢體語言表達出來 (1)。練習各種幸福感的描繪技巧：略帶羞澀的幸福表情 (2)，無法掩飾和出乎意料的幸福感 (3)，驚訝和情緒激動的表情 (4)。

新娘頭髮

新郎頭髮

膚色

新娘禮服

新娘捧花

新郎禮服

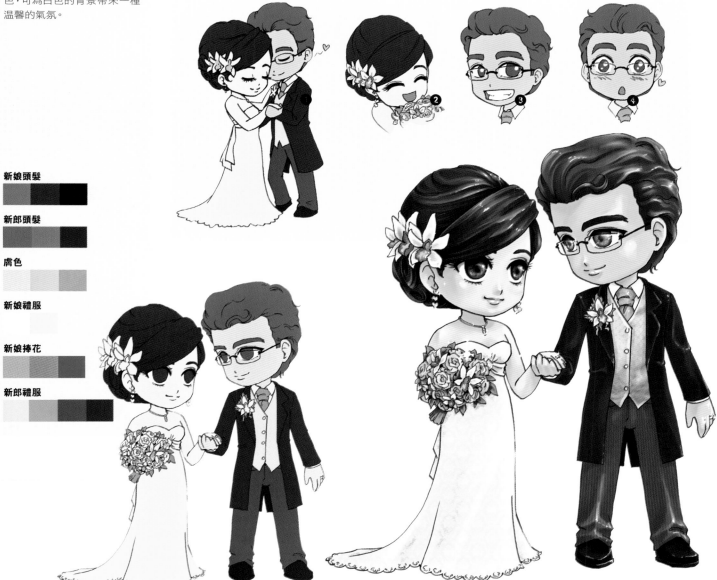

4 使用「魔術棒工具」選取需要添加色彩的區域，然後點選「編輯→填滿」指令，填入適當的顏色。使用「滴管工具」吸取既有的顏色，在「檢色器」內比對既有的色彩，與新調整的色彩有何差異性。新郎Frederic的膚色，要比新娘May的膚色稍微深一點，這樣才能顯示出兩人性別上的特徵。

5 當你完成圖稿的色彩平塗處理之後，可開始進行陰影加深及反光增亮的處理，以呈現較寫實的3D立體效果。使用星狀筆刷 (如果採用傳統的著色技法，則可使用白色壓克力顏料或者修正液)，在眼睛、珠寶、嘴唇等部位，創造出反光效果，以營造出一種魔幻和浪漫的氣息。

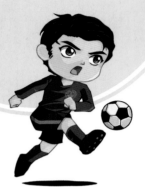

足球選手
馬歇爾・史寇雷斯！

年輕而且多才多藝的馬歇爾，加入了一個頂級足球俱樂部。他負責左前鋒的進攻任務，同時擁有在比賽即將結束前的20分鐘內，踢進致勝一球的絕妙球技。他最難忘的回憶是在比賽結束後，與隊友一起旅遊和談心。

風格詮釋

足球運動員的服裝，是由長版短袖T恤、短褲、釘鞋、及膝長襪，以及小腿護脛所組成。如果你要組成一個夢幻球隊，可以任意變換不同色彩，享受創作帶來的愉悅。如果你描繪寫實球員的漫畫，就必須對球員的服裝，進行詳盡的調查與研究。

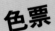

色票

足球運動員的服裝與其他運動衫一樣，採用原色和對比色來凸顯男子氣概。本範例的服裝色彩，採用藍色與對比的冷灰色調。

膚色		嘴巴	

頭髮		眼睛	

運動衫和短襪

短褲和靴子

足球

1 首先描繪出簡略的輪廓參考線，以確認哪些部位屬於扭曲的狀態。不論人物姿勢複雜與否，都必須確認頭部與身體的比例維持一致性。

2 依據基本的圖稿輪廓，添加具體的細節。足球運動服的腿部和腳部，必須描繪有很多細節，你要根據實際需求，讓這些細節與人體維持相對應的比例。範例圖稿的男孩形象，屬於日本所有漫畫流派中的「陽光少年」典型，因此你在上墨與著色時，可塑造為陽剛和壯實的風格。

姿勢

在描繪動態的Q版角色時，可勾勒人物動作的概略姿態，而非著重細節的描繪。

鏟球的動作顯示傾斜的姿態及身體重心的轉移，並呈現視覺上定格的動態效果（1）。利用透視短縮描繪技巧，創造出身體懸浮空中的動態效果（2）。

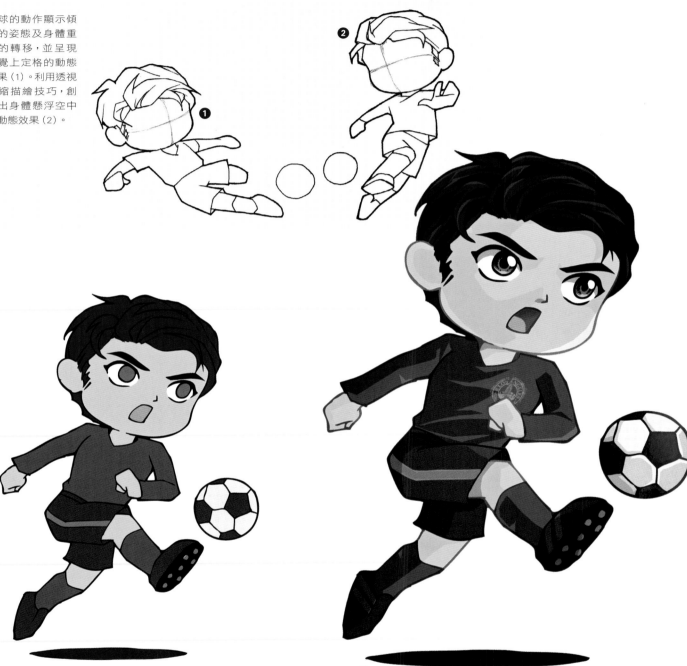

3 　使用Photoshop中的「魔術棒工具」，選取需要填色的區域，進行著色處理。在運動服裝的不同部位，重複使用藍色和灰色，使整體的圖稿維持色調上的一貫性。

4 　使用Photoshop中的「多邊形套索工具」，圈選陰影的部分後，進行適當的填色。這是經常運用於卡通漫畫的有效技法，並常用於塑造日本陽光少年漫畫的形象。足球選手馬歇爾的上半身略微扭曲，因此可利用上衣的皺褶變化，使人物的動態效果更為凸顯。

數位著色技巧
（參閱22頁）
Q版吉祥物的畫法
（參閱106頁）

史帝芬是一個喜歡在週末外出玩滑板的學生。他帶著自己的長滑板，悠遊於風景優美的山區道路，以放鬆自我。長型滑板比一般的溜冰板長度較長一點，也更為牢靠些。

風格詮釋

滑板玩家的服裝都比較休閒，其裝束通常包括T恤、短褲和抓地力良好的運動鞋。品質好的鞋子，能牢牢的抓住滑板。許多滑板玩家還戴著頭盔、護膝和護腕，以避免在危險地區，或者嘗試新玩法的時候受傷。

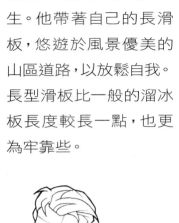

色票

冷冽而含蓄的色彩呈現一種休閒與都會的氣息，也充分反映了這項活動的特點。使用深紫、深藍色作為陰影，能讓你的圖稿更具有現代感和動態感。

玩家姿勢

提高頭部與軀體的比例，能讓人物造型展現較寫實的姿勢（1）。通過透視法處理手臂部位，能提高立體感和動態感（2）。如果身體的動作過於複雜，無法一次完成描繪，怎可先簡略地勾勒出身體的比例（3）。

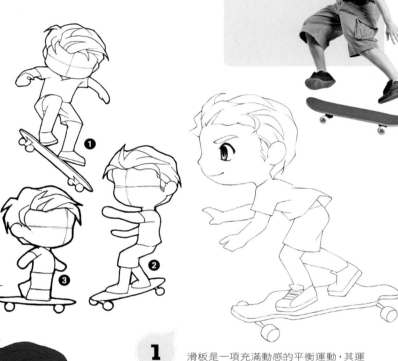

1　滑板是一項充滿動感的平衡運動，其運動原理與單板滑雪和衝浪相似。身體必須在一個移動的水平面上，力求保持平衡，並利用彎曲雙膝以及移動雙臂，保持身體重心的平衡狀態。

2　淡紫色介於暖色的粉紅色，以及冷色的淡藍色之間，可以作為通用的底色。使用數位繪圖軟體創作的一個優點，便是能夠利用Photoshop調整色相／飽和度，或者利用色彩平衡的功能，對整個圖稿的色彩進行調整。

3　使用Photoshop中的柔軟筆刷塗抹陰影的部分，這樣能使圖稿呈現出繪畫藝術的感覺。史帝芬所穿的T恤上的皺褶，充分表現出速度感，雖然沒有背景和速度線條的襯托，依然能讓人體驗到正在快速移動的感覺。

膚色		眼睛	

頭髮和長板			

T恤和輪子			

短褲		

鞋子		

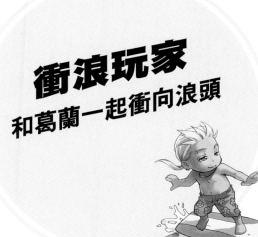

衝浪玩家
和葛蘭一起衝向浪頭

風格詮釋

衝浪文化影響20世紀的許多藝術和文化創作領域。衝浪愛好者擁有獨特的時尚流行和音樂風格。衝浪玩家的基本配備包括：緊身潛水服、衝浪板、比基尼泳裝等海灘裝束。由於玩家長時間曝曬於大太陽之下，因此皮膚呈現獨特的古銅色。

葛蘭曾經是個蒼白瘦削的男孩子。自從他發現了衝浪的樂趣後，開始過著業餘飆浪者的生活。如今，他的衝浪技巧變化多端，也體驗到人生另一種目標與樂趣，就是如何掌握住最完美的浪頭！

表情

一些有趣的事物吸引了葛蘭的視線（1）。一些穿著比基尼的女孩正走過面前，葛蘭甚至希望一天中能戀愛N次（2）。完成一天的練習之後，何不在這麼炎熱的下午小憩一番？（3）

1 在勾勒輪廓和著色之前，必須先描繪出一個概略的輪廓。在著色時，應考慮如何使用最少的線條，來表現最多的內容。Q版角色都是經過簡化的圖稿，因此人物的手指和腳趾，只要畫出大略的形狀即可。

色票

皮膚和頭髮是自然的暖色系，衝浪板也搭配同為暖色調的色彩，可讓人物形象更為凸顯。短褲的綠色屬於中性色彩，正好成為寒色調與暖色調的仲介橋樑，使整個圖稿的色彩具有調和的美感。

2 選擇明亮的夏季色彩作為人物的基本配色。暖和的黃色和橙色與淡藍色的波浪，形成明艷的對比。為了便於處理後續的陰影，你必須先使用比最後完稿色彩略淺的色彩，進行圖稿底色的平塗處理。

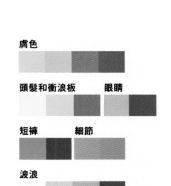

3 在進行陰影處理時，必須確認哪裡會出現硬邊緣的陰影（通常是光線投射的陰影），以及哪裡會出現柔軟邊緣的陰影（通常在臉頰和手臂等圓形部位的邊緣），並且適當地調整兩者的變化性。

請參閱

頭、手、腳的畫法
（參閱28頁）
數位著色技巧
（參閱22頁）

膚色

頭髮和衝浪板　　眼睛

短褲　　　細節

波浪

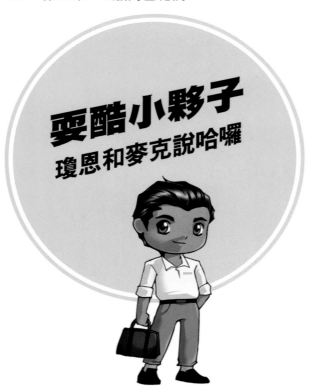

耍酷小夥子
瓊恩和麥克說哈囉

Polo衫和布雷澤外套是這兩個形影不離夥伴的基本服裝配備。瓊恩與麥克在週末時，故意穿著具有輕鬆休閒風格，但是卻又帶有時髦優雅品味的服裝。他們悠閒地享用早午餐，也期待吸引路過的美麗小姐的視線。

風格詮釋

耍酷小夥子的服裝，通常較注重裁剪、混搭和細節的調整。他們通常採取正式的布雷澤外套和運動休閒的T恤，以及牛仔褲混合搭配，不過，他們服裝的搭配，仍然遵循著某種特定的模式，胡亂而邋遢的搭配，絕對不被允許的。

請參閱

頭、手、腳的畫法
（參閱28頁）
服裝的畫法
（參閱36頁）

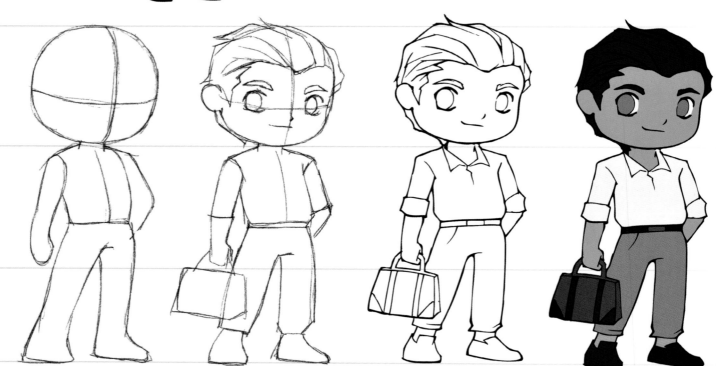

1 這個姿勢非常簡單，適合於各種場合和各種性格的人物角色。當然，你可以改變頭部與身體的比例，把頭部畫得比本範例圖更大或更小。

2 經過平整熨燙的衣服，基本上並沒有任何褶紋，因此你可以用簡單的直線勾勒出人物的輪廓。搭配的適當的道具或配飾，是平衡人物造型的有效手段，因為它們的尺寸和設計樣式，能夠非常靈活的改變。

3 在進行圖稿的著色時，可改變線條的粗細，讓圖稿效果更生動有趣。頭髮上的細節以及服裝的線條要稍微纖細些，重要的輪廓線則採用較粗的線條。

4 用Photoshop中的魔術棒工具進行選取著色區域，並填入適當的色彩。休閒T恤和亞麻料長褲，讓整個圖稿的呈現較暗沉的灰色調，因此可添加少許綠色和粉紅色，以避免整體服裝顯得過分單調。

軟呢帽的畫法

在Q版角色的頭上，畫一頂帽子的最簡單方法，便是將這頂帽子拆解為視覺上最簡單的形狀，然後再調整帽緣輪廓的角度，並添加適當的細節。

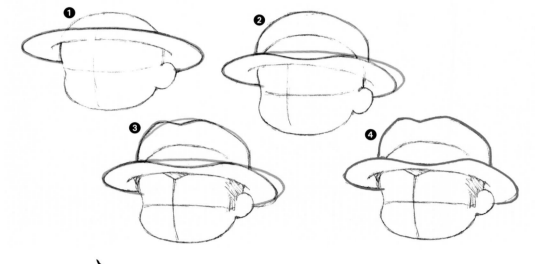

以透視短縮的方法，觀察帽子的邊緣和不規則的角度，發現男士軟呢帽可能是最難畫的帽子。如果你能順利地畫出這種帽子，那麼其他帽子就算小事一樁了！首先沿著頭部畫出一個扁平圓盤（1），接著讓帽子前緣有少許凹陷，然後將帽子外圈的邊緣處理為滑順的曲線（2）。調整帽子的頂部輪廓線（3）。最後擦除參考線條的痕跡（4）。

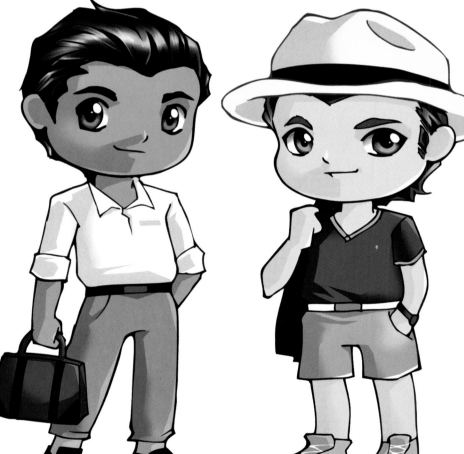

色票

耍酷小夥子的服裝，主要採用古典的色彩搭配，以及棉質布料、斜紋料、亞麻料及牛仔布料。服裝色彩的搭配，主要採取穩重的基本色，並搭配出人意表的鮮豔領結或襪子，形成沉穩中帶有活潑氣息的特殊風格。

5 　使用「多邊形套索工具」，對圖稿進行卡通漫畫式的填色，然後使用噴槍讓整個輪廓線自然融合。此種混合式的陰影處理技巧，使人物輪廓上的稜角，變得更加圓滑，而且更具有寫實的美感。

麥克
麥克的穿著風格更為輕鬆和休閒，同時還搭配軟呢帽和色彩鮮豔的鞋子等個性化的配飾。他的這套穿著既輕鬆活潑，也具有古典和時髦的氣息。

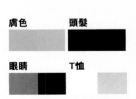

膚色		頭髮	

眼睛		T恤	

帽子和褲子

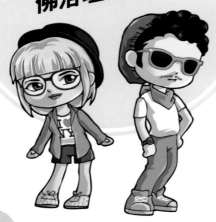

時髦達人
跟著安娜和
佛洛理斯耍帥

對於這兩個時髦達人而言，沒有哪個樂團是陌生的，沒有哪個派對他們不知曉。每個週末他們會逛遍跳蚤市場，尋覓最新出爐的懷舊物品，跟隨著擁擠而浪蕩的群眾，去參加大聲嘶吼的熱門音樂會。沒人知道他們的職業是什麼？他們太酷了，也不屑於談論這些俗事！

風格詮釋
服裝的穿著搭配可表達出人們的個別性、漠不關心、復古懷舊和社會風潮等特質。老式的眼鏡可以搭配中性的T恤；昂貴的訂製服裝，可以和頹廢而邋塌的服裝混搭。只要穿著風格能顯現出獨特、大膽、時尚流行與顛覆傳統的感覺，就自己覺得很帥氣！

色票

亮麗的色彩、醒目的圖騰、華麗的印花及特殊質感的布料，都很適合時髦達人的服裝。藍綠色、淺紫色、粉紅色，以及羊毛料，牛仔布和純白的T恤，都能形成完美的搭配。此外，化妝也可跳脫常規，以絢麗的裝扮顯現獨特的個性。

膚色　　　頭髮

嘴唇　眼鏡　T恤

腮紅和鞋子

短褲　　　眼睛

外套

T恤

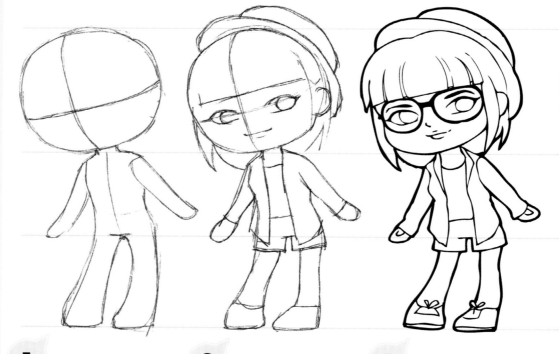

1　這個姿勢非常簡潔單純，但肢體語言也反應出人物性格特徵。她的身體稍微向前傾斜，頭部也歪向一側。

2　由於她需要佩戴眼鏡，因此在這階段裡，應該把眼睛儘量畫小一點，以免與鏡框衝突，或者眼球塞滿整個眼鏡框架。

3　粗粗的眉毛使這個女孩看起來有點男孩子氣概，但這個造型主要希望展現某種反叛，而且跳脫傳統束縛的美麗女孩形象。

描繪逼真的配飾

你值得努力練習描繪寫實而逼真的流行配飾。首先勾勒出簡單的輪廓,然後逐步添加細節和調整曲線的弧度,直到呈現出理想的設計為止。

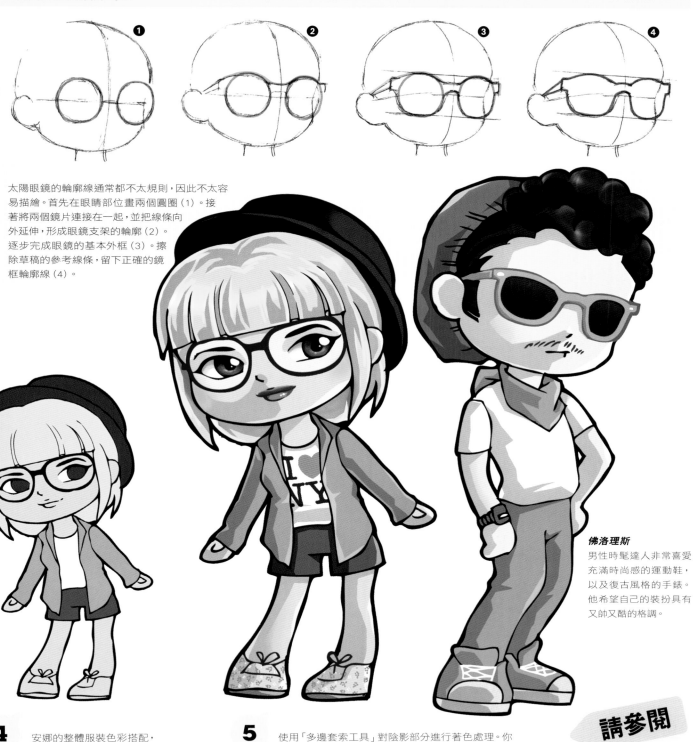

①　②　③　④

太陽眼鏡的輪廓線通常都不太規則,因此不太容易描繪。首先在眼睛部位畫兩個圓圈(1)。接著將兩個鏡片連接在一起,並把線條向外延伸,形成眼鏡支架的輪廓(2)。逐步完成眼鏡的基本外框(3)。擦除草稿的參考線條,留下正確的鏡框輪廓線(4)。

佛洛理斯
男性時髦達人非常喜愛充滿時尚感的運動鞋,以及復古風格的手錶。他希望自己的裝扮具有又帥又酷的格調。

4　安娜的整體服裝色彩搭配,都屬於中性風格,唯有鞋子使用女性氣息的粉紅色,但樸實造型的平底鞋,並不會讓她看起來太女性化。你可使用Photoshop中的「魔術棒工具」進行著色。

5　使用「多邊套索工具」對陰影部分進行著色處理。你可使用Photoshop中的「編輯→變形→彎曲」功能,將安娜原本平坦的T恤,轉變為凹凸起伏不平的布料褶紋。

請參閱

數位著色技巧
(參閱22頁)
服裝的畫法
(參閱36頁)

時尚女郎
與薇奧莉特一起追求流行

購物女王薇奧莉特總是會在服裝發表會中出現，並且追隨最新的流行趨勢。她皮包裡的黑色小記事本內，滿滿地記載著服裝設計師秘密銷售的服裝樣本資料。

風格詮釋

薇奧莉特穿著經典的黑色小連身裙套裝，這是她的通勤裝扮。她採用具有異域風情的動物印花布以及淑女小皮包，來搭配性感的小連身裙。你可以參閱時尚雜誌，尋找設計的靈感。

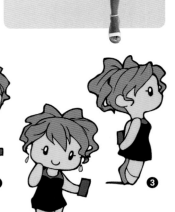

色票

使用的色彩生動而多樣，用豐富的寶石色作為底色，以襯托嚴肅氣息的黑色和灰色。她用煙燻的深紫色眼影和肉色的唇膏化妝，與衣服色彩相當匹配。

1 在草稿階段就著重處理眼睛的細節，這是突顯整個臉部輪廓最有效的手段。在這個人物造型中，手部也做了簡化處理，因此較容易描繪。

姿勢

姿勢的造型非常簡單，衣服的腰部必須稍微向內緊縮，以呈現緊身的效果（1）。單腳站立更能顯現薇奧莉特女性柔媚的形象（2）。從側面輪廓造型觀察的話，由於她的右腿距離觀賞者較遠，使用較暗沉的色彩填色，能強調出圖稿的立體感（3）。

膚色				嘴唇	

反光部分				

頭髮				

眼睛				

鞋子			

連身裙	

2 使用Photoshop中的筆刷工具進行著色。先使用暖色調的深灰色為衣服上色，以便後續的陰影處理。由於薇奧莉特的頭髮和眼睛非常明亮，因此其他的細節部分，可使用中性的色彩，以呈現類似寶石般的閃耀色彩。

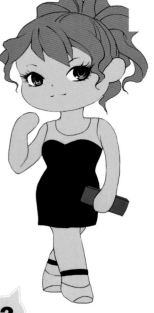

3 半透明的質料讓服裝看起來華麗而性感。你可以透過數位塗抹的技巧，先填入黑色，再逐漸提高透明度，以創造出半透明的性感效果。若採取傳統畫法，則可以使用稀釋的水彩，來描繪半透明的效果。

風格詮釋
透過體型、眼神和服裝設計,展現薇耶娜大膽開放的性格。你可以從娛樂八卦雜誌的明星圖片中,尋找類似的靈感。

如果你希望在晚上找到薇耶娜的話,只要拜訪城裡最時尚和最有人氣的俱樂部即可。在熱鬧的舞會中,她永遠不甘寂寞地尋找任何展示自我的機會,而且往往以精湛的舞技,讓許多專業的舞星們都頓感失色。

俱樂部會員
與薇耶娜同列賓客名單中

臉部表情
在虹膜的周圍多留出一點的白色,以表現她充滿好奇的眼神(2)。挑起的眉毛可展現她豐富的表情,以及強烈的情緒表達狀態(1)。朝向中間傾斜的眉毛,代表著具有憤怒和攻擊性的表情(3)。

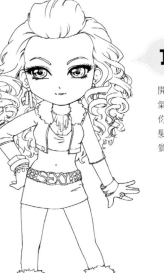

1 薇耶娜個性奔放且充滿自信,她斜翹的臀部和岔開的雙腿,呈現性感和動態的氣息。即使在勾勒線條的階段,你也必須將蓬鬆的波浪卷燙髮,毛皮的翻領和衣服部位的質感,充分呈現出來。

色票 在塑造性格奔放的人物角色時,色彩和款式也可採取大膽的搭配方式,例如:以耀眼的的金色,搭配對比性的紫色系列。如果你所創造的人物角色屬於黑色皮膚,則可採用對比性較大的色彩,或者以珠光寶氣的耀眼服裝,使皮膚呈現溫婉柔美的感覺。

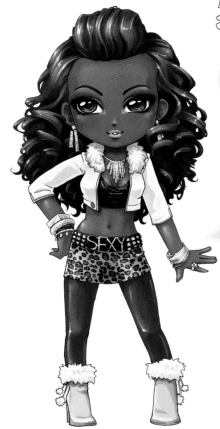

2 利用Photoshop進行數位著色。由於整個圖稿的基本色彩,採用具有對比性的紫色和蜜黃色,因此呈現艷光四射的性感魅力。

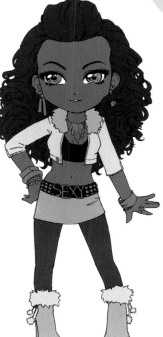

3 薇耶娜的外套是乳白色的皮革質料,但可先填入淡紫色的底色,再使用對比的粉色來處理陰影及反光的部分,便可創造出具有光澤的皮革效果。如果你利用此種技法處理舞會禮服,便可塑造出類似寶石般亮麗的視覺效果。

皮膚　　　　嘴唇

頭髮　　　　眼睛

外套　靴子

短褲

緊身褲

請參閱

上墨技巧
(參閱12頁)
頭髮的描繪與著色方法
(參閱32頁)

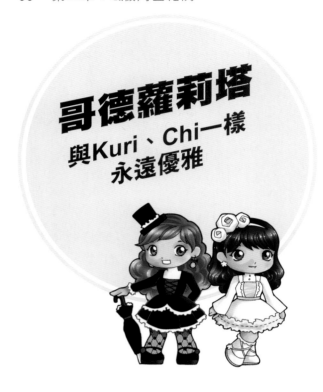

哥德蘿莉塔
與Kuri、Chi一樣永遠優雅

受到維多利亞式和洛可哥式服裝設計風格的影響，日本吹起了歌德蘿莉塔次文化的流行風。Kuri和Chi喜歡優雅、純真和淑女的風格。她們經常參加郊遊和參觀展覽會，並且優雅地在咖啡館裡喝著下午茶。

風格詮釋

歌德蘿莉塔風格又區分為許多分類，其中包括：和服蘿莉塔、個性蘿莉塔和甜美蘿莉塔（參閱62頁）。Kuro(日文黑色)蘿莉塔一般屬於黑色風格，shiro(日文白色)蘿莉塔則屬於白色風格。蘿莉塔服裝一般都採取腰圍緊縮，搭配過膝裙子，內穿蕾絲邊襯裙。

請參閱

服裝的畫法
（參閱36頁）
數位著色技巧
（參閱22頁）

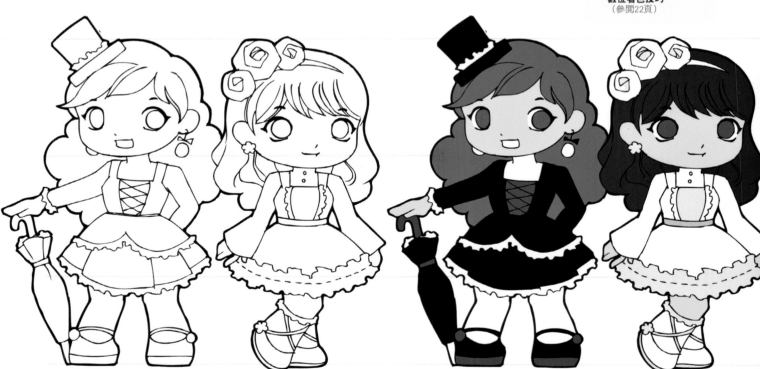

1　在設計歌德蘿莉塔風格的角色時，可多採用蕾絲、緞帶和花邊。此外，你也可以整合頭部、服裝和襪子等配飾的風格。

2　你所選擇的色彩，將會決定蘿莉塔的風格。由於黑色與白色這兩種顏色，都無法找到更亮和更暗的色彩來搭配，因此使用純白色和純黑色填圖時，黑色可以使用暖灰色作為反光的色彩，白色則可以用粉藍色作為陰影。

Q版頭髮配飾

創作Q版人物時，頭飾要比帽子容易描繪，而且頭飾也是塑造角色形象相當有效的元素。歌德蘿莉塔最顯著的特徵，便是搭配許多特色鮮明的配飾。

最受歡迎的歌德蘿莉塔人物的髮飾，包括：微型頂帽、花型髮夾、復古軟呢帽、貝雷帽和滾邊髮帶（1），單個大蝴蝶結（2），帶有滾邊的小頂帽，是類似女僕風格的髮飾（3）。

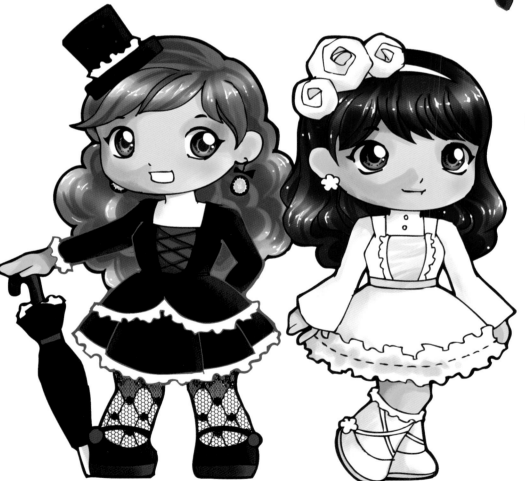

色票

範例圖顯示kuro和shiro的蘿莉塔風格，因此整體色彩是乾淨的黑色和白色，並針對頭髮和眼睛部位，進行細節的描繪。大多數蘿莉塔造型，必須避免使用過分誇張的珠寶裝飾和鮮艷的顏色。一般常用溫馨的甜杏仁色彩，以及內斂成熟的色彩。

3 你可使用蕾絲、緞帶、滾邊等各種不同的材質，創造視覺上的立體感。最便捷的處理技巧，是從網路下載各種圖樣，填入適當的區域。由於本範例圖是從Manga Studio繪圖軟體輸出的網點點陣圖，因此能進行彩色填圖處理。

反光	膚色
頭髮	臉頰
黑色洋裝	綠色眼睛
白色洋裝	
紫色眼睛	

可愛型的蘿莉塔Erica喜歡使用粉紅色，顯現可愛和少女風情。她宛如一個美麗的搪瓷娃娃，服裝上的配飾非常豐富多樣，包括蝴蝶結、絲帶和可愛的印花圖樣。她把服裝當作展現少女洋溢著青春氣息和甜美形象的代表。

風格詮釋

雖然名字稱為蘿莉塔，但甜心蘿莉塔和西方概念中的挑釁性「蘿莉塔」沒有任何關係。此種風格主要是彰顯少女可愛的一面，讓任何年齡的女性，都能回歸到孩童時的純真和可愛，同時又不失女性的優雅氣息。

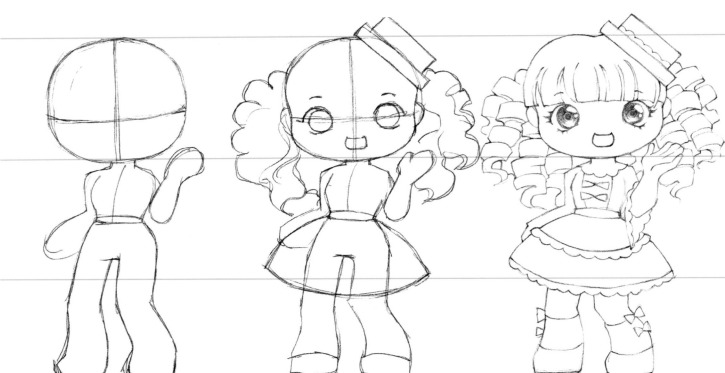

1　由於裙子、腿部和鞋子等部位，需要描繪很多的細節，因此可愛的蘿莉塔造型，必須採取高腰設計，以及使軀幹稍微短縮的處理方式。採取窄腰的造型，能讓後續的裙子較容易描繪。

2　在描繪腿部的時候，儘量讓兩腿呈現自然的彎曲，而不是從襯裙下面，露出直挺挺的雙腿。裙襬蓬起的短裙，搭配上蓬鬆的頭髮，看起來更具有和諧與均衡的感覺，同時也讓整個圖稿，比原來粗略的草稿，更具有青春活躍的氣息。

3　由於使用黑色描繪圖稿，可能稍嫌剛硬些，因此可使用柔和的粉色描繪輪廓，然後用深棕色的色鉛筆，沿著輪廓線再描繪一次，這有助於凸顯整個圖稿的輪廓造型，確認哪些區域要填入色彩，同時又不會造成喧賓奪主的問題。

超Q版造型

下列Q版角色的頭身比例為1：1，使她們看起來超級可愛，令人印象深刻。雖然這些Q版角色很容易描繪，但在簡化的過程中，必須注意服裝及其他配飾的搭配，是否與整個角色的形象吻合。

甜心蘿莉塔的服裝，通常把人體區分為兩個部分，因此在基本的比例之下，她的蓬鬆的裙襬仍然必須畫出來（1）。當她坐下的時候，裙子的形狀可以改變，但裙子的整體大小不能任意變動（2）。如果只露出一條腿時，行走的姿勢更具有動態感（3）。

請參閱

傳統著色技巧
（參閱18頁）
服裝的畫法
（參閱36頁）

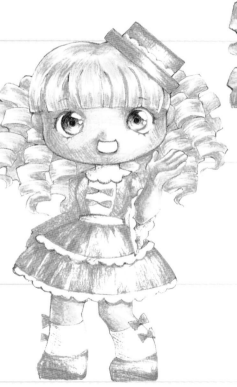

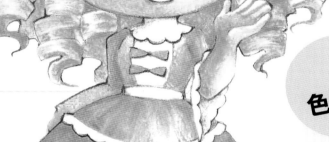

色票

下列幾組色票是從杯形蛋糕和糖果的色彩獲得靈感。，它們非常適合甜美的蘿莉塔形象！柔和的色調通常不會相互牴觸，而且容易形成各種柔美的搭配組合，因此你可以嘗試使用淺藍色、淺綠色、桃紅色、薄荷綠來形塑甜美可愛的形象。

4　在草稿上填塗暖色和淺淡色彩，然後逐步層疊塗染，以產生立體感。使用柔和的交叉平行線，使色塊之間圓滑地銜接起來，同時在必要的地方，適當留下空白的部分。

5　用手指或者棉花棒將相鄰的色彩，搓揉混合在一起。如果有必須修改的地方，則使用軟橡皮擦除部分色彩。在最後潤色的階段裡，可使用棕色筆強調出輪廓邊緣和細節的部分。

黑臉妹(ganguro)是日本青少年叛逆和街頭流行的次文化。麗子(Reiko)則是具有代表性的典型人物。日本黑臉妹在服裝穿著上，以染成明亮金黃色的頭髮，晒黑的深褐色皮膚以及眩目的大膽穿著，極度挑釁白皙的皮膚和黝黑頭髮的日本傳統審美觀念。

風格詮釋

日本黑臉妹的風格特徵，就是膚色黝黑、淺色頭髮、扶桑花頭飾、霓虹或者彩虹色的服裝、假睫毛、閃亮的水晶貼花，以及琳琅滿目的珠寶配飾。日本黑臉妹經常在眼睛周圍和鼻樑處，塗抹白色的化妝品，產生類似熊貓臉的感覺。

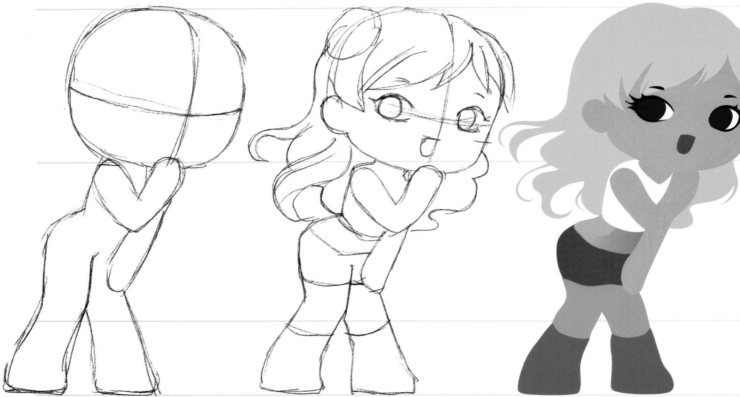

1 　在描繪人物姿勢時，一定要凸顯出重要的細節部分。在這張圖稿中，麗子的右手抬起，因此你可以看到她裸露的肚皮。此外，她的身體向前傾斜，因此必須採用透視短縮處理的技巧，使四肢的動態顯得自然。

2 　描繪衣服可強調出人物的身體份量，以及產生透視的立體效果。當添加上襯衫和短褲等服裝，麗子身體前傾的姿態更為明顯。

3 　在Adobe Illustrator繪圖軟體中，打開經過掃描的點陣式圖稿，利用Illustrator進行描圖與填色。首先新增一個圖層，利用「鉛筆工具」或者「鋼筆工具」描繪出向量圖形。你會發現向量圖形是由許多「錨點(Anchor point)」，來界定圖形的區域。你可使用「直接選取工具」選取希望調整的錨點，進行圖形輪廓線的變形與調整。

臉部表情

日本黑臉妹洋溢著青春的氣息，個性大膽又純真可愛，因此你可盡量發揮想像力，為她們創造多變化的可愛和俏皮表情。

一般人也許會對麗子的裝扮嗤之以鼻，但她對此種鄙視的眼光早已習以為常了！(1)。日本黑臉妹喜歡使用白色的唇膏，其顏色與棕色的膚色形成鮮明的對比(2)。你可以為她畫上長頭髮，這樣就無須描繪領子和肩膀。如果你想將所創造的人物角色，當作單獨的可愛圖樣或者吉祥物，則可採取此種簡化的技巧(3)。

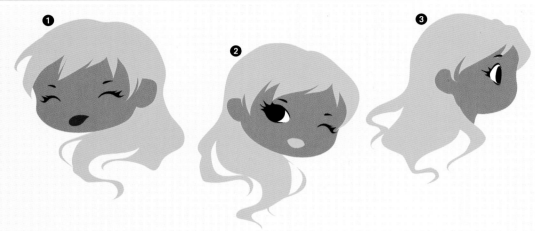

色票

桃紅色、石灰綠、嫩黃色和彩虹色的串珠，都可以用來塑造日本黑臉妹的形象。由於必須與被太陽曝曬的黝黑皮膚，形成鮮明的對比，因此鮮艷明亮的夏季色調，很適合服裝和配飾的色彩。純白色也非常適合用於鞋子和飾品的配色。

請參閱

選擇媒材
（參閱14頁）
頭髮的描繪與著色方法
（參閱32頁）

膚色

眼睛

頭髮

花朵

服裝

配飾

4 透過描繪多個向量圖形，並填入適當的漸層色彩，逐步增加圖稿的色調，以及陰影的立體效果。此外，你必須將相關的物件群組起來，以避免打開太多的圖層，反而很難找到你要填色的物件。簡潔俐落的圖形和虛線，讓整個圖稿具有高度的完成度和美感。

5 若要在Illustrator中描繪珠狀項鍊，以及其他的裝飾品，可先畫出標準的線條和輪廓線，暫時不必填色。接著打開「筆畫」的面板，適當調整「虛線」和「間隔」的參數，選擇「圓端點」選項，就可創造出連續珠串的項鍊。如果你想將圓點擴展，可選取「物件→透明度平面化」的選項。

卡通角色扮演
可愛Pinch 和 Koko

卡通角色扮演（Kigurumin）是指全身穿著動物形狀的套裝，呈現可愛動物的形象，這種流行風潮受到日本年輕少女的青睞，其主要特點是可愛、舒適、同時又非常新奇。每個週末，打扮得像Peach和Koko的女孩，會結伴遊逛東京的街頭，尋找另一套個性十足的動物套裝！

風格詮釋

卡通角色扮演（Kigurumin）的某些特徵，與日本黑臉妹的特徵類似，例如：褐色的皮膚、挑染的頭髮和繁複的飾品。卡通角色扮演的套裝，通常是造型圓渾短胖，呈現活潑可愛的氣息。服裝質地非常柔滑，動物的形狀也非常豐富，包括：倉鼠、青蛙、熊、貓，以及卡通影片中的各種動物形象。

姿勢

由於屬於睡衣式樣的服裝，因此可以隨時打盹（1）。你也可以把卡通角色扮演的軀體形狀，塑造成橢圓形（2）。身體形狀像是一個動物形態的吉祥物，而非人物Q版角色（3）。

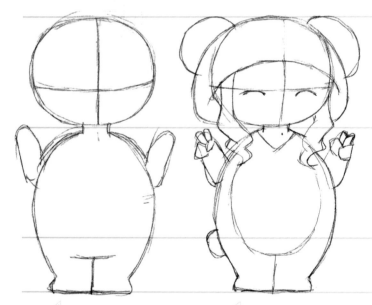

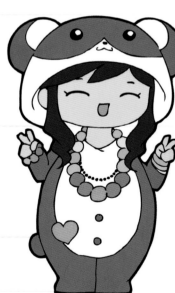

1 　首先畫一個類似雞蛋的橢圓形，作為卡通角色扮演的身體輪廓。這種造型的輪廓看起來圓滾滾的，因此更覺得可愛。由於頭部必須戴上動物形象的兜帽，因此臉部輪廓的定位線，必須稍微下移。

2 　現在依據頭部的輪廓參考線，開始描繪Peach的頭髮和兜帽。如果有多項細節必須處理的話，要確認兩邊的形狀必須維持對稱性。

3 　在Q版卡通角色扮演的整體造型中，基本上都包括人物和動物的兩個臉部的造型，這也是她非常可愛的原因！本範例圖的Peach眼睛是閉著的，但倉鼠兜帽上的眼睛則是睜開的，兩者形成鮮明而有趣的對比。

4 　使用Photoshop中的魔術棒工具進行著色。彩虹色讓人物形象看起來無憂無慮，而且凸顯出天真無邪的氣息。大串的彩色圓形珠鍊，讓人物看起來更為嬌小可愛。

卡通角色扮演（KIGURUMIN）動物兜帽的畫法

卡通角色扮演的兜帽，可以塑造成人物和動物的形象，你只需要調整一下色彩、耳朵、嘴巴和鼻子的形狀，就能創造出各種動物的可愛形象。

小熊有一個圓圓的小耳朵和凸起的鼻子和嘴巴（1）。豬有一對捲曲的耳朵和一個非常具有特點的嘴巴（2）。你可用各種顏色為貓咪著色，同時加上一對具有特徵的尖耳朵（3）。範例圖中的兔子有一對睫毛，使它看起來更具有女性的特徵（4）。

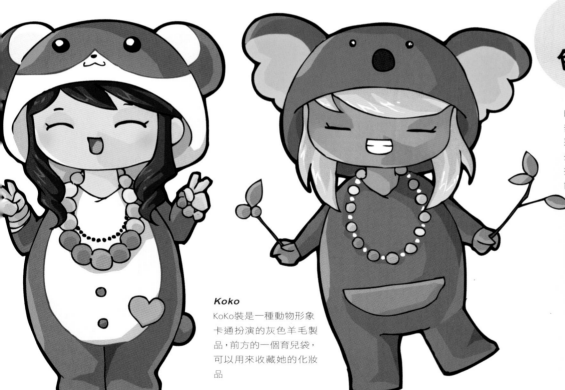

色彩

在進行圖稿著色時，可選擇亮麗鮮明的顏色，才能與卡通角色扮演的女孩性格匹配。暖棕色和灰色能塑造出動物外套上毛茸茸的感覺，而彩虹色彩的配飾，則讓整個服裝看上去可愛亮麗。只要你能適當的搭配色彩，彩虹色系的色彩，也能與其他的色系互相匹配。

Koko

KoKo裝是一種動物形象卡通扮演的灰色羊毛製品，前方的一個育兒袋，可以用來收藏她的化妝品

5 使用「多邊形套索工具」來塑造日本漫畫中的卡通角色扮演的色彩風格。你可採用大膽的色彩，鮮明的邊界線及黑色的輪廓線，並在陰影和反光的部分，選擇適當的色彩，以凸顯人物和動物的特徵。在Peach的臉部和肚子部位，進行自然的色彩銜接處理，以呈現整體造型的體積和份量感，但是並不會造成喧賓奪主的問題。

請參閱

Q版動物的畫法
（詳見40頁）
數位著色技巧
（詳見22頁）

膚色		毛皮套裝		

頭髮			嘴巴		

珠串和配飾				

珠子	

天使
像塞拉一般善良

塞拉（Ciel）是從天堂降落凡間的天使，她非常美麗和快樂，渾身洋溢著愛的氣息，並發出銀鈴般的笑聲。她手上彈著小巧的豎琴，飄飄的仙樂迴盪在空中。

風格詮釋

塞拉（Ciel）輕盈柔軟的服裝，使用織帶和腰帶束起，整體飄揚在空中，讓人想起宗教中的天使形象，以及希臘繪畫神話人物的服裝。她蓬鬆而卷曲的長髮，形成活潑可愛的形象。一對翅膀的造型，主要是凸顯可愛的特徵，而非寫實的形態。

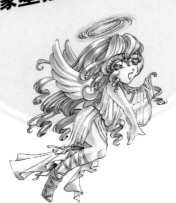

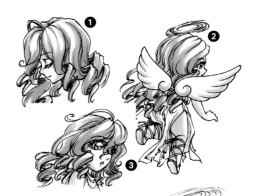

天使般的姿態與表情

塞拉（Ciel）的笑容中，總是透露著幸福的感覺（1），以及透露著對人們的關愛（3）。她的姿勢總是處於飛行的狀態，裙子和頭髮飄揚在她的身邊（2）。

色票

塞拉（Ciel）形象的整體色彩比較淺淡，而且屬於暖色系列的顏色，呈現出一種耀眼晶亮的感覺。以白色作為底色的服裝，塗上一層藍色和淺灰色。金色巧妙地把整個圖稿融合為一體。頭髮使用三種顏色，並利用白色顯現反光的部份。

1 謹慎地使用麥克筆進行著色。在勾勒線條時，筆法要輕緩柔順，同時留下適當的空白處，讓圖稿看起來更具有飄飄欲仙的效果。頭髮則採用輕快的筆法，描繪出波浪狀和卷曲狀的造型。

2 先從大面積的淺色部分開始著色。麥克筆和彩色鉛筆的性能相似，具有速乾特性，因此從淺色部分填塗比較安全。

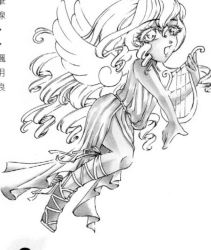

3 針對細節和對比色彩的區域進行著色處理。多層次的陰影著色，可讓圖稿表面看起來閃亮耀眼。塞拉（Ciel）背後翅膀的微妙光影效果，是利用藍色的陰影，及冷色系的淺灰色，巧妙地顯現白色翅膀的立體美感。

膚色

服裝與翅膀

光環和黃金

頭髮

風格詮釋

特拉(Terra)的形象看起來是一個震撼力強烈的女惡魔。她身穿性感的緊身衣，以及刷毛長靴子。膝蓋上的頭蓋骨和外展的斗篷，更增添幾分恐怖的氣氛。此外，她頭上長著一對上翹的牛角，屁股上垂著一條尖刺的尾巴。她手中的叉子則是代表惡魔形象的叉狀武器。

特拉(Terra)是一個淘氣的惡魔，她靠著自己的努力衝破地獄之門，來到了人間。她的穿著凸顯出強烈的霸氣，她的披肩更增強了邪惡與攻擊性的特徵。

惡魔
像特拉一般邪惡

1　使用鉛筆打草稿時不可太用力，以免後續處理時不容易擦掉。特拉(Terra)的重心要自然地傾斜，以展現她傲慢的個性，此外，讓斗篷飄揚起來，更具有動態的感覺。在著色時，可改變線條的粗細，讓距離觀賞者較近的線條微粗一些，以增強視覺上的3D立體效果。她的頭髮可採取鋒利的錐形造型，以凸顯惡魔尖銳而剛硬的可怕形象。

色票

特拉(Terra)雖然有著晒黑的褐色的皮膚，但整個色系依然是採取冷色調。她黑色的皮革是由藍色和淡紫色混合而成。紅色的外套搭配對比強烈的銀色頭髮，顯現出某種超塵脫俗，卻又帶點邪惡氣息的感覺。

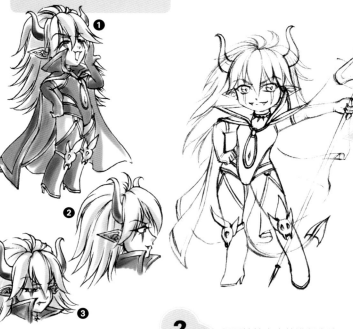

表情

在事情遭受阻礙時，特拉(Terra)的表情可以迅速的從狂笑（1），轉變成懷疑式的眼神（2），以及生氣的表情（3）。

2　用酒精性麥克筆進行大塊區域的著色，由於它要比一般水性筆乾得慢一些，你可以較順利地進行色彩的調和。由於滲透到邊線上的黑色，無法被其他色彩覆蓋，所以描繪時要謹慎小心。

3　針對細節和對比較強的部分著色。如果你要將陰影部分，描繪出鋒利堅硬的效果，就必須等水性筆乾燥之後，才能再度著色；反之，如果要產生柔美的效果，就必須在尚未乾燥的時候繼續著色。

請參閱

傳統媒材運用訣竅
（參閱16頁）
傳統著色技巧
（參閱18頁）

皮膚			

牛角、尾巴		頭髮	

眼睛		斗篷	

皮革		骷髏	

國王
邪惡的國王John

國王陛下性情暴躁，而且非常吝嗇，他最喜歡做的事情就是主宰別人，以及想盡一切辦法，從自己的臣民那裡壓榨出更多的稅收。當他一個人獨處的時候，就會悄悄地溜進自己的小金庫，盤點一下金庫裡的金幣。

風格詮釋

國王的服裝屬於都鐸王朝的皇家設計風格。在設計服裝的時候，即使你塑造的是未來的國王形象，仍然可以從各朝代皇帝的服裝中，去尋找參考資料和創作靈感。過去皇家的服裝，通常使用厚重而華麗的布料，例如：天鵝絨的布料，裝飾著各式各樣的滾邊款式。

表情

國王的表情變化多端，可以從春風拂面的笑容（1）立刻變成陰險狡詐的獰笑（2）。他最快樂的時刻，就是夢想著將所有的財富，都納入自己的錢囊中（3）。

色彩

深黑色和紅色的服裝，讓John國王看起來更加陰險和猙獰。金色的飾品則為他的服裝添加了一點生氣。深黑色和紅色的服裝色彩，與他皮膚和頭髮上的淺色調色彩，形成鮮明的對比。

膚色

頭髮

眼睛　　　　毛領

斗篷　　　　束腰外套

皇冠

珠寶　　　　刺繡

1 嘗試從3D的角度，觀察你圖稿中的衣服和飾品，與人物軀體之間的關係。此外，衣服上很少出現筆直剛硬的線條，因此必須根據於身體的動態角度，決定服裝輪廓線的凹凸曲線變化。

2 首先將各個主要區域，以平塗的方式填入基本色彩。圖稿中單色的暗黑色調，使John國王看起來更加兇險狡詐。

3 如果你習慣使用單一的顏色，那麼就必須在陰影和反光部分，填塗上更深或更淺的顏色。國王的外套是由錦緞製成的，你可使用金色刺繡圖樣和溫暖的漸層色彩，來塑造華麗尊貴的風格。

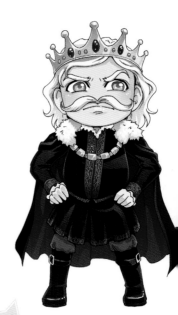

風格詮釋

Marie的衣著通常都屬於很正式的禮服款式。她身穿充滿微妙皺褶和珍珠飾品的華麗舞會禮服。她的鞋子非常靈巧可愛，頭上佩戴一個小巧的三重冠冕，而非正式的皇冠。因為她還很年輕，所以頭髮梳成少女形象的馬尾造型。

Marie公主相貌端莊、舉止大方、談吐優雅。因為她熟悉宮廷的禮儀，因此行為舉止非常得體。當她走進舞廳時，渾身散發出優雅和柔美的氣息。

公主
與Marie公主共舞

表情

Marine沉著莊重的神態，讓人覺得世間萬物都無法擾亂其心（1）。她永遠都是神情自若的樣子（2）。細長的眉毛和用心雕琢的睫毛，使她看起來非常優雅，即使閉上眼睛，仍然保持纖柔文雅的氣息（3）。

1 你可使用自動鉛筆勾勒線稿，並描繪出部分的陰影。以自動鉛筆勾勒線條的方式並不常見，但是如果你的線條乾脆俐落，則描稿速度快，精確性也很高。在添加陰影和布料紋理之後，可掃描進電腦，以進行後續的著色處理。

色票

玫瑰紫紅色調是整個圖稿的主導色彩。隨著光影的變化，色彩從冷色彩轉化成暖色調的顏色。在燈光的投射之下，Marie的雪白膚色和金紅色的頭髮，在陰影處則變成桃紅色和黃褐色。她灰綠色的裙子在燈光下，閃耀著黃色的光芒，而在陰影的部位，則呈現出玫瑰紅和淡紫色。

2 首先建立一個新圖層，將輪廓圖稿填入從粉紅色，逐漸過渡到紫色和藍色的漸層色彩，以呈現微妙的夢幻光影效果。接著使用各個部位的基本色彩，以半透明的軟性筆刷，逐步填塗出所需要的色調和陰影變化。通常越接近光源的部份，色彩就變得越淡和不透明。

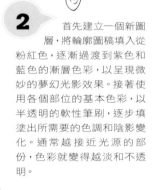

3 添加陰影和反光部分的色彩，以提高對比度和立體感。反光部分可使用亮黃色，陰影部分則使用冷色系的紫羅蘭色。

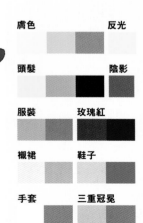

請參閱

數位媒材運用訣竅
（參閱20頁）
如何塑造服裝
（參閱36頁）

膚色		反光	
頭髮		陰影	
服裝		玫瑰紅	
襯裙		鞋子	
手套		三重冠冕	

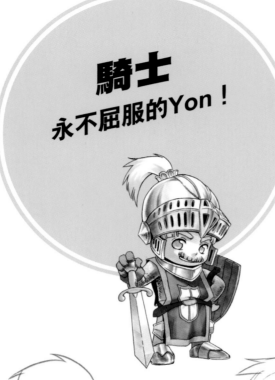

騎士
永不屈服的Yon！

在飛龍騰躍於天空，少女都像童話故事中的白雪公主般的年代，Yon先生是騎士中的代表性人物，讓邪惡之人聞風喪膽。他是圓桌武士中最令人驕傲的代表。他生命中最重要的信念是真理、責任和榮譽。

風格詮釋

騎士形象源自於中世紀的歷史故事人物。因此，關於人物的裝扮和服裝，能夠找到足夠的參考資料。騎士身穿的盔甲由許多零件組成，但在塑造Q版人物時，則必須對各個配飾進行挑選，以避免過多累贅的裝飾。當我們在描繪一個Q版人物的身體時，要想像著如何讓人物的形象，看起來更具有獨特的風格。

請參閱

傳統媒材運用訣竅　（參閱16頁）
傳統著色技巧　（參閱18頁）

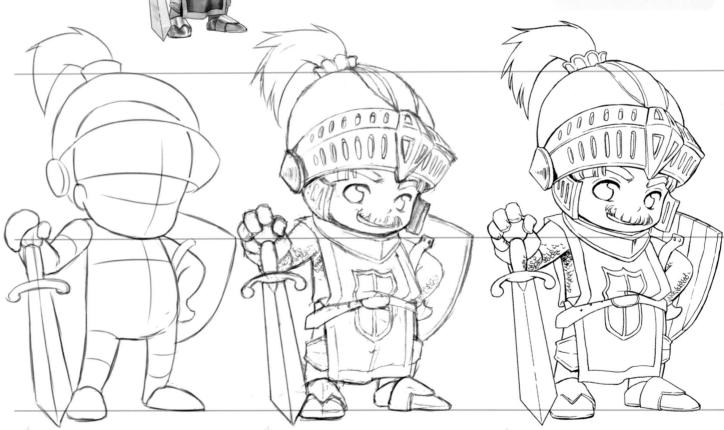

1　首先使用鉛筆勾勒出軀幹輪廓和主要的身體部位，並且在臉部和軀幹部分，畫一個十字參考線，以顯示人物身體傾斜的方向。

2　在草稿的輪廓線上，添加一些重要的細節。在描繪的時候，必須注意處理衣服和盔甲之間相互重疊的部分。

3　用沾水筆在鉛筆繪製的輪廓線上，進行上墨處理。在此階段裡，必須要刻劃出鎖子盔甲和一些具體的細節，以便後續的著色處理。

色票

在圖稿整體色調中，最醒目的顏色為金色、綠色和天藍色，其他的顏色則為土黃色和冷灰色。藍色和綠色屬於的寒冷色調的色彩，暖金色則屬於對比色。你應避免使用過多強烈的顏色，因為這些顏色較容易互相衝突。

利用細節來塑造表情

利用調整鬍鬚和頭盔上的羽毛細節，提昇Q版人物角色的表情及動態的表現力。

要塑造嚴肅表情的關鍵，是畫出眉毛的細節（1）。在對手向他飛馳而來時，他瞬間表現出驚訝的神情（2）。頭部稍微向上抬起，表達出一種傲慢的神氣（3）。

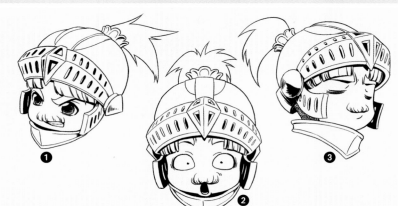

膚色

頭髮

外衣

盾，手套和腰帶

盔甲

強調色

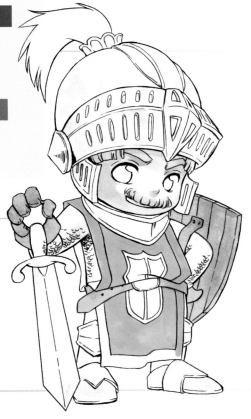

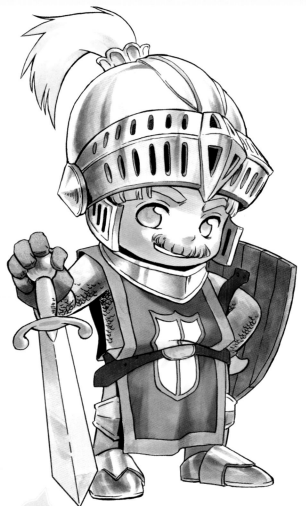

4 用酒精性麥克筆作畫時，必須先從最淺的顏色開始描繪，然後再逐步層疊加深色彩，並將紙張的留白當作反光處理。

5 在處理陰影時，使用多種色彩比單一的黑色效果為佳。綠色外衣上的藍色陰影，讓服裝整體上呈現閃亮的光澤。若要顯現盔甲上的金屬質感，應該在最暗沉的陰影上留白，當作最明亮的反光部分。關於金屬效果的處理，可尋找各種金屬反光的照片，作為描繪時的參考。

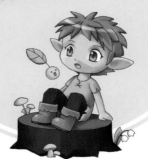

小精靈
和森林的親密接觸

皮普（Pip）是一個林中的小精靈，他和一些森林精靈生活在隱蔽的小村落裡。在新月之夜，森林中的小精靈在綠草如茵的草地上歡樂起舞，並在身後留下一朵朵粉紅色的蘑菇形環圈。

風格詮釋

皮普(Pip)精靈般的裝扮屬於苔綠色的軟皮革質地。他們與森林間的萬物融為一體，人類很難鎖定它們的位置。樹林裡的精靈調皮可愛，喜歡身穿造型簡單而沒有皺褶的衣服。

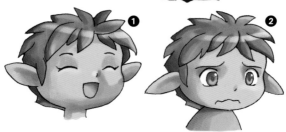

表情

即使是男性精靈，他們的個性也是頑劣而大膽，因此你不用考慮使用可愛的表情。你可以透過塑造耳朵的細節，來表達它不同的情緒狀態，例如：豎起耳朵標示情緒高漲（1）垂下耳朵表示無精打采（2）。

1　勾勒坐姿的Q版精靈稍微有點複雜，因為它的腿部是彎曲的，這樣很容易導致拉長腿部的長度。在描繪時必須注意透視的效果。你可使用一支圓形筆尖的沾水筆來上墨。這種筆尖能描繪出特細的效果，並能表達出人物的微妙情感。

色票

本範例圖所使用的色票，採取午後陽光照在森林間空地上的色彩，以綠樹葉上的暖金色，作為反光的色彩，樹皮則為棕色。圖稿上點綴的一點粉紅色，讓整個人物形象變得非常可愛。

膚色		

反光	頭髮和靴子	

眼睛	束腰外衣	褲子

嘴巴		

2　使用Photoshop中的畫筆工具，進行著色和描繪陰影。使用淺色系是意味著陰影部分，不需要使用太深暗的顏色，只要能顯現出立體感和份量感的色彩即可。

3　讓衣服看起來較為柔軟的有效方式，便是不使用純黑色，而改採用棕色或褐色勾勒圖稿的邊線，就會讓整個圖稿顯得柔和與寧靜。

花仙子
蜜卡的魔法粉末

風格詮釋

花仙子的服裝輕盈飄逸,好像重疊著半透明的花瓣。花仙子經常穿著短裙,佩戴著美麗的頭飾,頭髮上還配著一朵朵鮮花,或是漿果和樹葉,顯得非常可愛。蜜卡(Mica)的頭髮蓬鬆亮麗。為了避免破壞完美的髮型,她發誓要一直睡在蜘蛛絲編製而成的枕頭上。

蜜卡(Mica)是個有著淺栗色皮膚,而且光芒四射的花仙子,森林中有一群精靈都愛慕著她,但只有一位來自人間的男孩,能佔據她的心懷,因為這位人類的男孩,曾在一場劇烈的冰雹中救了她的性命。

1 塑造Q版花仙子可愛形象的有效方式,就是重複使用類似的形狀。蜜卡(Mica)的頭髮、魔法棒、頭髮和頭都是屬於圓形的形狀。耳朵、翅膀和花朵裝飾,都是屬於樹葉形狀。首先將草稿掃描之後,利用在Photoshop進行上墨處理。如此便可在圖稿放大時,仍然維持纖細但是清晰的輪廓線。

2 使用Photoshop中的畫筆工具進行著色。剛開始著色時必須先使用淺色,以便於後續的陰影處理作業。此外,你可以使用繪圖軟體的色階調整功能,提高色彩的對比度和飽和度。

姿勢

花仙子飛行的姿勢,無須確認身體的重心所在,因此可以創造出各種輕盈的姿態(1)。利用透視短縮技法描繪的手臂,使蜜卡看起來像是正在移動(2)。這個姿勢是顯示花仙子,棲息在一片樹葉上,因此可以看到翅膀的側面(3)。

色票

此範例圖稿中所使用的色票,相當豐富生動。深褐色與明亮的反光部分形成鮮明的對比。粉紅色和萊姆綠是一組完美的搭配色,而且可以與其他色調巧妙搭配。在創作夢幻般的仙子時,你可在眼睛部位,採用深紫色等創意性的色彩,以顯現魔幻般的特殊眼神。

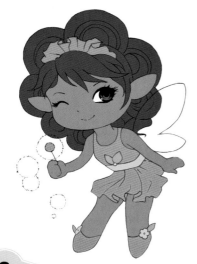

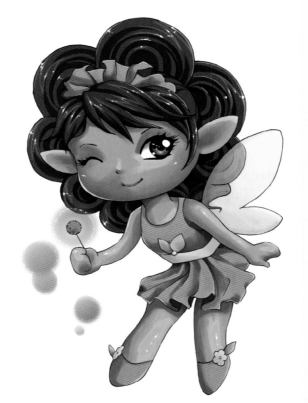

3 在蜜卡的頭髮上點綴一些白點,是為了顯示頭髮的閃亮反光。因為花仙子來自於仙境,所以在服裝與飾品上,可顯現具有閃亮感覺的表面質感。她的翅膀可使用藍色漸層,並將透明度調整到50%,便可形成半透明的微妙效果。

膚色

臉部　　　頭髮

眼睛

衣服

花朵

翅膀

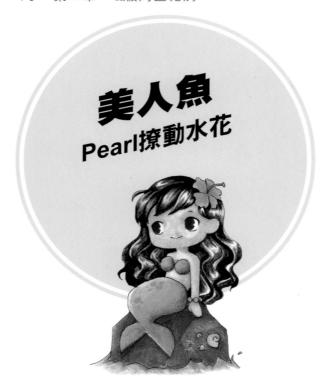

美人魚
Pearl撩動水花

美人魚生活在一個熱帶小島上，經常在石頭砌成的池塘裡游泳，並漫遊在陽光下享受日光浴，或者隨意撿起岸邊的貝殼。她性情害羞，經常注視著從遠處而來的人類船隻。船員們有幾次曾經偶然窺見到她的尾鰭，但他們不能確定是否真正看到傳說中的美人魚，還是因為喝多了蘭姆酒所產生的一種錯覺。

風格詮釋

美人魚的尾巴非常亮麗，因此可使用綠色、藍綠色、藍色和粉紅色，來塑造陰影的效果。在這些基本色彩上，很容易添加反光和亮點部分，同時也可加入其他的色彩，來顯示明亮的反光效果。美人魚所有的飾品，都使用花朵、貝殼、珊瑚等天然的材料。

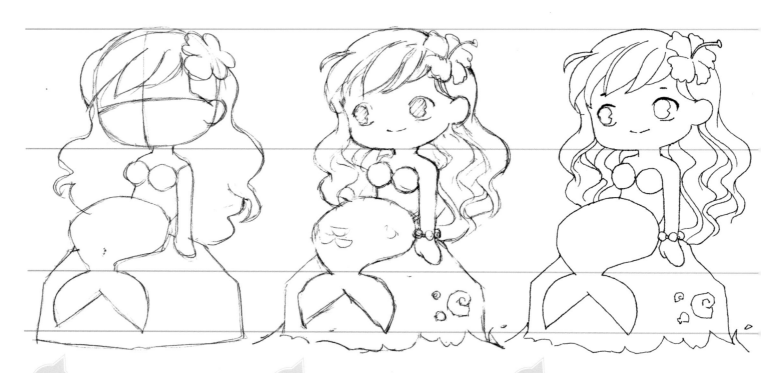

1 首先從頭部和軀體的姿勢開始畫起，尾巴可以自由發揮地描繪，或者你可以想像雙腿盤起的Q版人物形象。雖然美人魚的下半身部分，不同於正常人物的形態，但仍然要掌握頭部與軀體的正確比例。

2 若使用傳統方式著色時，要使用尺寸較大的紙張，來描繪輪廓圖稿。唯有如此，你才能有足夠的空間，添加各種細節和處理陰影。即使只是一個簡單的圖稿，也必須留下一些空間，以便添加化石和珠子等細節。

3 採用描繪漫畫的尖頭沾水筆，進行輪廓線的上墨處理，接著使用水彩來著色。如果使用濕性媒材著色，一定要確認黑色的邊線是否具有防水性。你可先在其他的紙張上，隨意畫幾條線，然後滴上幾滴水，檢查線條是否會暈染開來。

色票

以中性的灰色和黑色作為背景色，能使鮮亮的綠色和粉色更為凸顯。處理這個範例圖稿時，使用的是天然的媒材，因此混和使用鉛筆和水彩著色，能產生較鮮豔的彩度。

膚色				
石頭				
眼睛	花朵			
尾鰭		水		

姿勢

正如花仙子的姿勢一般（參閱75頁），Pearl在海中游泳時，身體呈現漂浮狀態，並沒有重力的問題，你可發揮想像力，創造出各種有趣的姿態。

在描繪Q版美人魚時，尾巴上的鰭片不能畫得太小，否則會與過大的頭部不對稱（1）。軀幹部分盡可能的短小，否則很容易拉大頭部與軀體的比例（2）。在游向珊瑚礁的動作中，Pearl後掠的頭髮能顯示出身體運動的方向（3）。

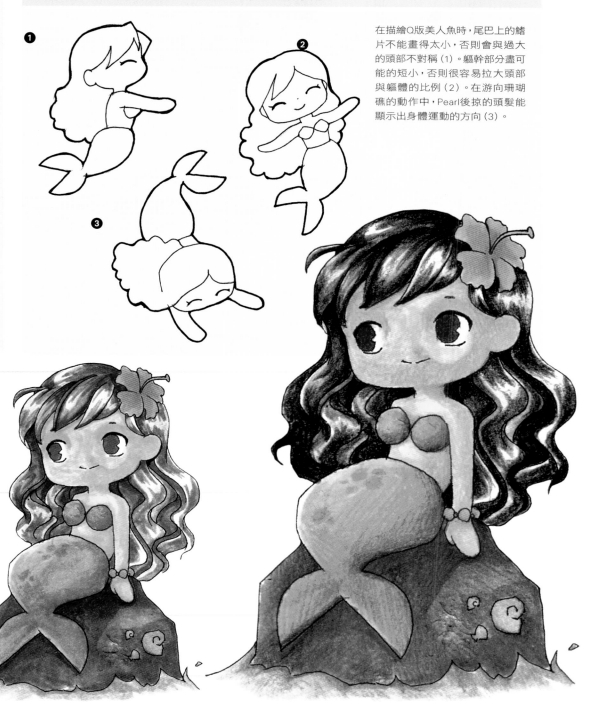

請參閱

傳統媒材運用訣竅
（參閱16頁）
傳統著色技巧
（參閱18頁）

4 首先用水彩進行著色，不過要留出空白處來處理反光部分。此外，Pearl的眼睛部分也必須留出空白，以便描繪溫婉而柔媚的眼神。經過水彩塗繪過的紙面，有點像沙粒般凸凹不平，非常適合用彩色鉛筆進行後續的修飾。不過你必須等紙張完全乾燥後，才能繼續描繪。

5 最後使用彩色鉛筆，加強顏色的深度，以及處理某些不均勻的表面。Pearl的尾巴上可塗染上兩層墨綠色，使她的尾巴呈現立體感。頭髮的處理也可比照尾巴的處理方式。通常使用黑色的鉛筆，比使用黑色水彩，更容易呈現頭髮亮麗的效果。

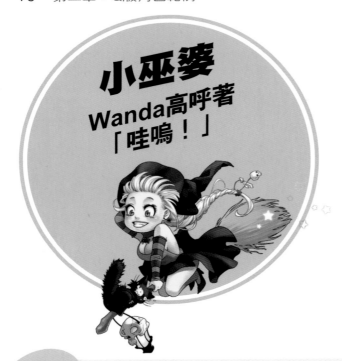

小巫婆
Wanda高呼著
「哇嗚！」

在荒蕪人煙的荒原上，小巫婆旺達(Wanda)騎著掃帚柄飛速掠過空中。她個性豪放而且酷愛冒險。她喜歡在月色下，跨上飛行掃帚，進行一趟驚險刺激的飆風飛行。唯有緊抓住掃帚棒的愛貓比利，才能與女主人分享緊張刺激的飆速快感！

風格詮釋

通常西方的女巫婆的特徵，是頭戴著尖尖的巫婆帽，跨騎在掃帚柄上，黑色的貓則緊抓住帚柄不放，鷹勾鼻子上長出贅肉。但是你創造Q版巫婆時，應該跳脫傳統巫婆形象的束縛，自由地改變其中的某些細節，創作出更生動的巫婆形象，同時也可添加一些特異的色彩和配飾。

色票

小巫婆Wanda服裝所使用的洋紅色和紫色，都是屬於女性的色彩，很符合她的性格特徵。銀色頭髮加上淺藍色的陰影，並不會與其它的顏色衝突。由於她的服裝並無綠色存在，只有掃帚後面出現一抹綠色，因此綠色的眼睛非常突出。

膚色　　　頭髮　　眼睛

帽子和短裙　　上衣　　燈籠

掃帚

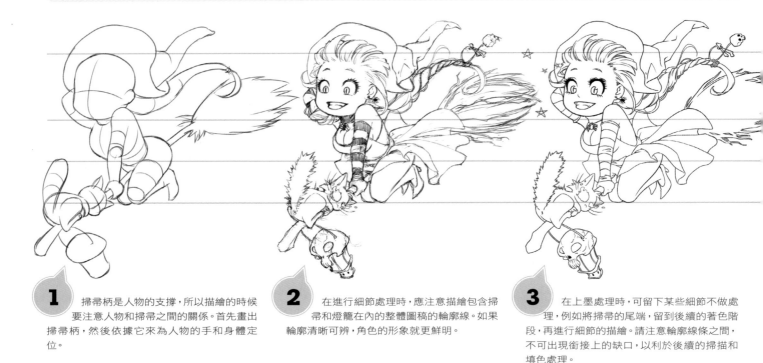

1　掃帚柄是人物的支撐，所以描繪的時候要注意人物和掃帚之間的關係。首先畫出掃帚柄，然後依據它來為人物的手和身體定位。

2　在進行細節處理時，應注意描繪包含掃帚和燈籠在內的整體圖稿的輪廓線。如果輪廓清晰可辨，角色的形象就更鮮明。

3　在上墨處理時，可留下某些細節不做處理，例如將掃帚的尾端，留到後續的著色階段，再進行細節的描繪。請注意輪廓線條之間，不可出現銜接上的缺口，以利於後續的掃描和填色處理。

細節和表情

為淘氣而喜愛惡作劇的人物角色，創作出可愛的表情，是一件愉快的事情。你必須確認Wanda的帽子等道具和裝飾品的位置，都與臉部的角度相符合。

在日本漫畫中，「貓嘴」通常用來表達可愛和毫不在乎的表情（1）。當Wanda施出魔咒時，可描繪一些星狀的小點綴（2）。手勢也是表現情感很有效的手段。將手勢與臉部表情結合起來，更能有效地強調出人物的情感（3）。

請參閱

數位媒材運用訣竅 （參閱20頁）
感情的表達 （參閱34頁）

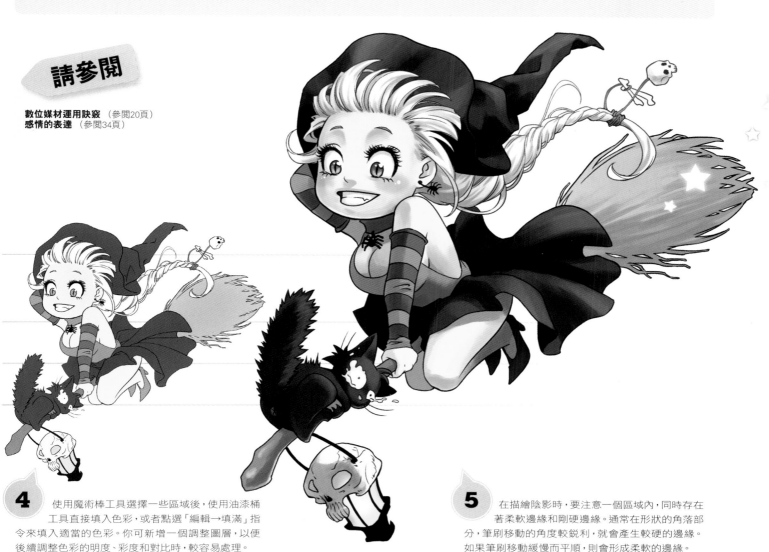

4 使用魔術棒工具選擇一些區域後，使用油漆桶工具直接填入色彩，或者點選「編輯→填滿」指令來填入適當的色彩。你可新增一個調整圖層，以便後續調整色彩的明度、彩度和對比時，較容易處理。

5 在描繪陰影時，要注意一個區域內，同時存在著柔軟邊緣和剛硬邊緣。通常在形狀的角落部分，筆刷移動的角度較銳利，就會產生較硬的邊緣。如果筆刷移動緩慢而平順，則會形成柔軟的邊緣。

輕佻女孩
輕佻招搖的夏洛特 (Charlotte)

夏洛特(Charlotte)成長於經濟快速發展，人性充分解放的文化背景下。她的年齡約為20歲左右，行為大膽豪放，急於掙脫所謂「行為得體」的枷鎖。她最喜歡做的事情，就是能夠徹夜狂舞，動作輕佻招搖。

風格詮釋

短髮、化妝大膽、身體苗條等這些特點，很容易表達出性感的個性。此外，她經常穿著緊身筆挺的衣服，手臂裸露，穿戴著串珠項鍊，配戴著胸針和手鍊，並且臉上的化妝既濃烈又大膽。

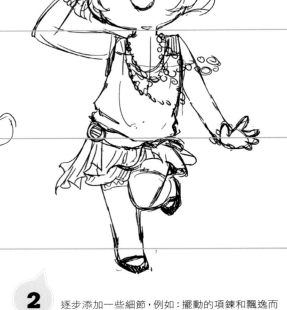

色票

使用柔和的暖色調色彩，來顯現人物女性柔媚的風格，冷色調的紫色則作為陰影的顏色。金色和亮綠色可以當作珠寶的色彩，形成強調色。

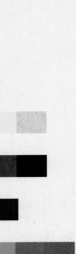

膚色

頭髮

眼影

眼睛

服裝

配飾

1 首先確定人物的基本姿勢，然後勾勒出各個部位的大致輪廓。選擇一個適合人物性格的動作，來強化圖稿的立體感。有時候可搭配傳統的姿勢造型，把人物描繪成運動中的狀態，以呈現更具有活力，表情也更豐富的輕佻女孩形象。

2 逐步添加一些細節，例如：擺動的項鍊和飄逸而性感短裙。性感的服裝可以非常簡潔，其主要特徵便是短小而飄逸，在翩翩起舞的時候，就能隨著身體的擺動，呈現飄盪飛揚的美感。你可在服裝上加入1920s風格的羽狀頭飾和手鐲，讓整體裝扮更鮮麗活潑。

掌握個性特徵

請嘗試在紙上描繪Q版人物的各種姿勢和表情，建構屬於自己的人物個性特徵資料，並從不同的角度進行觀察，以呈現真實而豐富的情感。

夏洛特(Charlotte)的表情非常豐富(1) 在描繪時儘可能大膽嘗試(2)，因此，在描繪的時候可以嘗試各種豐富的表情(3)、(4)。在大庭廣眾之下進行補妝，她也沒有任何羞赧之情，一向敢於以最率真的方式來表現自我(5)。

3 　使用鋼筆、毛筆和數位工具，勾勒人物的輪廓。描繪輪廓線時可使用深褐色取代黑色，看起來較為柔順，也較適合後續的水彩著色處理。描繪深褐色的輪廓線，能增添圖稿的柔美感與懷舊感。

4 　首先使用淺色調的色彩，填滿各個填色區域，然後再逐步加深色彩，使顏色越來越鮮豔。一般而言，輕佻風格的服裝大都採用乳白色、米黃色、白色、海軍藍和黑色等具有古典氣息的顏色。然而，你也可以嘗試使用大膽和現代的色彩，或使用亮色系列的顏色。

5 　使用冷色調或深色系列的顏色，來處理陰影的部份，能讓人物個性及立體感凸顯出來。適當地結合圖稿的柔軟邊緣和剛硬邊緣，以及色彩之間的無縫銜接，能讓整體的效果更具有完成度和美感。

哥德
羅莉塔邦尼兔
威廉的黑魔法

威廉(William))是魔幻家族中的一名成員，擁有一對兔子耳朵，以及一個具有特異功能的黑色水晶心臟。父母在一起神秘的事件中消失無蹤，他就由姐姐和哥哥們撫養長大。他們都擅長使用黑色的魔咒，而這種威力強大的魔咒，能給世界帶來災難，也能使全人類受益。

風格詮釋

歌德蘿莉塔服裝的設計靈感，源自古典童裝的款式，並搭配刺繡、花邊、蕾絲等細節設計。所配戴的珠寶通常採用鍛造精煉的金屬，搭配珍貴寶石製作而成。此種風格的服裝，通常搭配許多標誌性的圖樣，例如：十字架、蝙蝠翅膀、中世紀撲克牌圖案。《愛麗絲漫遊仙境》是歌德蘿莉塔角色設計最佳的靈感來源。

請參閱

傳統媒材運用訣竅
（參閱16頁）
傳統著色技巧
（參閱18頁）

色票

在歌德羅莉塔的服裝色系中，黑色、紫羅蘭色和栗色是主要的色彩，並能與淺色的頭髮和皮膚形成對比，凸顯人物角色的特色。

膚色

頭髮

兔子耳朵

眼睛

衣服

1 描繪底稿時，必須使用較大尺寸的紙張，以便於後續添加Q版角色服裝上的複雜圖樣，以及精緻的飾品等各種細節，並在下一個步驟加以上墨處理。

2 本範例圖稿使用表面非常滑順的200gsm厚紙，所塗繪的顏料不會立刻被吸收，因此較容易在紙上融合色彩。你可以使用深褐色來勾勒輪廓圖稿，以便塑造精緻細膩的人物形象。

描繪Q版角色的頭部與軀幹

將Q版人物的結構,區分為頭部和軀幹兩個部分,較容易靈活地創造出各種有趣的姿勢。

塑造Q版人物的有效方式,就是先確認頭部和軀體的位置。你可把頭部畫成一個大蘋果的形狀,軀體畫成西洋梨的形狀(1)。利用改變軀體的方向,就能創造出許多動態姿勢。

Q版人物的肩部小巧玲瓏,能提昇人物的可愛特性。軀幹的上半部分是錐形,在添加上手臂之後,就可以對軀幹部分填色(2)。頭部輪廓線上的十字形參考線,能協助你決定臉部朝向何方(3)。

把人物想像成是一個木偶,有一根控制動作的繩子,從頭部穿到軀體的中央,這樣你就能讓頭部和身體旋轉,以找到最理想的姿勢,然後再添加頭髮和衣服。為了讓人物形象更加可愛,可以將手臂與腿部描繪得更為短小些(4)。

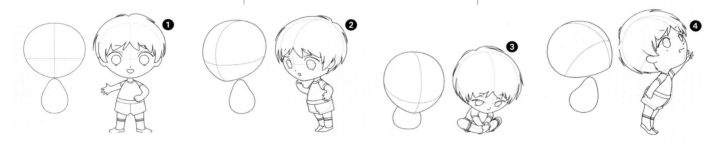

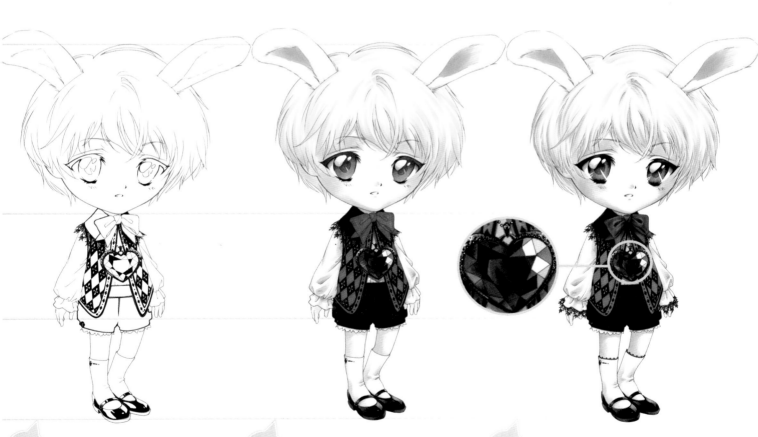

3 用黑色墨水筆進一步勾勒服裝上的細節,使最終的圖稿更具立體感,同時讓細節部分凸顯出來。在深褐色的輪廓線條內,採用黑色線條描繪,可避免兩種顏色互相覆蓋。

4 使用酒精性麥克筆為圖稿著色。若要畫出柔和的陰影,首先必須使用淺色筆著色,然後再使用深色筆填塗陰影。此外,在兩種色彩交匯處使用淺色筆填色,可使兩色順利銜接。在描繪的過程中,運筆速度要快,以免水墨乾掉,因此手中要同時握著兩隻打開筆蓋的麥克筆,以便迅速替換使用。

5 使用彩色鉛筆來描繪陰影和衣服質地,讓圖稿的具有量感和質感。你可使用少量的白色顏料,或使用白色鉛筆,在深色的部位上,塗抹一點白色,以呈現閃亮及反光的效果。最後在頭髮、玻璃心臟和袖口花邊處,添加更細膩的細節。

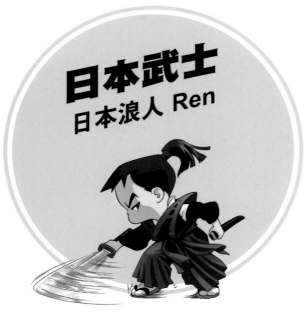

日本武士
日本浪人 Ren

他揮刀的速度快如閃電，手中的武士刀急速劃破黑暗。Ren手中的武士刀可說是日本最致命的武器。日本武士通常獨來獨往，隨遇而安。他手中的無敵寶刀，只為他認為崇高而有價值的事物而揮動。

風格詮釋

有很多元素可以用來表現日本武士的特徵，例如：高聳的馬尾辮子，連肩的劍道裙和夾腳趾的木屐，都是古代日本武士的特徵。你可參考日本武士的服裝和盔甲圖片，獲得更多參考資料和創作靈感。

姿勢

當Ren持劍於胸前時，表示他正準備立刻採取攻擊行動（1）。日本武士最經典的坐姿是跪坐在地板上，兩腿彎摺於上半身之下，此一動作稱為「正坐」，也是靜坐冥想時常採取的動作（2）。

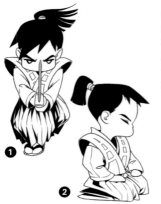

1 在描繪服裝的時候，必須注意處理衣服上的皺褶和其他細節，以創造出Q版人物可愛的輪廓。你必須搭配使用直線和鋸齒狀的線條，呈現服裝上頗為複雜的褶紋，並且注意線與線之間，不可留有銜接不上的缺口。在進行著色時，可使用魔術棒工具選取線與線之間的空白部分，填入適當的色彩。

色票

整體色系的特徵是採用內斂的冷黑色彩，搭配鮮亮的紅色。兩種色彩分別代表著鮮血和死亡。

2 使用魔術棒工具填充顏色，然後用畫筆和橡皮擦，處理出寶刀模糊的部分，以凸顯出速度感。利用不連貫的平行速度線條，能表現武士刀急速揮舞的動態感覺。

3 Ren的半邊臉龐隱藏在陰影中，使他勇猛的神情更為強烈清晰。你可使用硬質畫筆進行陰影部分的著色，並使用「加亮工具」提明亮的反光部分。這種處理技法常用於描繪典型的漫畫動畫。

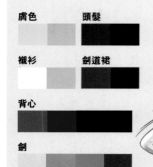

膚色		頭髮	
襯衫		劍道裙	
背心			
劍			

請參閱

數位著色技巧
（參閱22頁）
服裝的畫法
（參閱36頁）

風格詮釋

忍者通常都穿著黑色的服裝，這有助於他們完成秘密滲透和刺探敵情的間諜工作。他們精通武術和隱身術，並且隨身秘密攜帶著各式獨門暗器，以便暗中偷襲敵人。日本古代的忍者身分，相當於當時的特務間諜。他們經常身著武士服裝，偽裝成一般的日本武士。

田中丹藏（Tanzo Tanaka）是日本15世紀本州地方，武術及隱身術最高強的忍者。他手中的武士刀和星狀飛鏢都是致命性的武器。他臉上總是一副冷酷沉默的表情，並且永遠隱藏在陰暗之處突襲敵人，讓對方措手不及！

忍者
秘密任務的執行大師

1　首先開始描繪線條輪廓圖稿，由於Tanzo的動作充滿動態感，因此必須在圖稿上較後方的部位填塗黑色，以提高整體的立體感。此外，你也可以利用添加適當的配飾，來平衡人物的造型，例如：頸子綁著的圍巾下垂部分，正好填補手臂下方的空白部分。

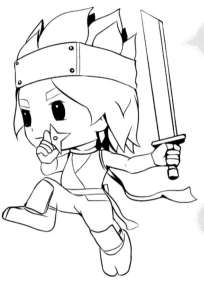

忍者姿勢

在Tanzo的下巴和腳部描繪有棱角的輪廓線，有助於強調人物的體積和動態的效果（1）。嘴巴吐出氣息的姿態，能表達出他的不合群個性（2）。飄揚舞動的圍巾，與人物的身體形成微妙的動態感（3）。

2　使用「鎖定透明像素」的功能，以改變圖稿與線條的顏色，然後在整個圖層填塗上適當的顏色。紫色輪廓線和紅色的頭髮非常協調，並且在膚色的襯托下，對比的效果更加明顯。

色票

在塑造Q版角色時，應儘可能採用限定的色票，使整體圖稿更為成熟和風格化。如果所使用的顏色是類似色，則可使用同一色系的暗色，來填塗陰影部分。通常在這種情況下，可以使用紫色系列的色彩，因為它的色彩深度和多樣性，適合填塗所有的陰影，並讓整個圖稿具有統一的風格。

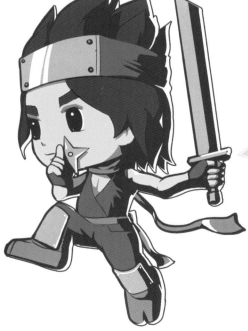

3　接著進行陰影著色的步驟，你可以使用深紫色取代黑色，因為它能和線稿密切融合在一起。在圖稿的背光處，可加入纖細的白色輪廓線，以強調圖稿的背光效果。

請參閱

數位媒材運用訣竅
（參閱20頁）
數位著色技巧
（參閱22頁）

膚色	反光

頭髮	鞋子	腰帶	袍服

金屬	陰影

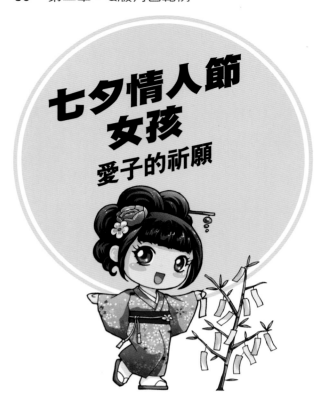

七夕情人節女孩
愛子的祈願

愛子(Aiko)是個青春年華的少女，穿著她心愛的日式浴袍(yukata)，興奮地和朋友一起參加七夕節慶的慶祝活動。為此，她媽媽還借給她了一個玉質髮簪，插在高高盤起的髮髻上。她在許願的紙條上寫下了心中的願望，然後掛在竹枝上。她的願望包括考試成績好，以及暗中喜歡的男孩能注意到自己。

風格詮釋

日本的浴袍(yukata)，是一種女孩子在夏季慶典時穿著的非正式輕便和服，通常色彩鮮豔，印花圖樣非常精緻。如果你要描繪具有文化寓意的服裝，必須查閱相關資料，以避免出現不合理的錯誤。無論是一般正式的和服還是夏季輕便和服，穿著時前開襟，都是左邊壓在右邊上方。相反的穿著方式，只會出現在葬禮上。

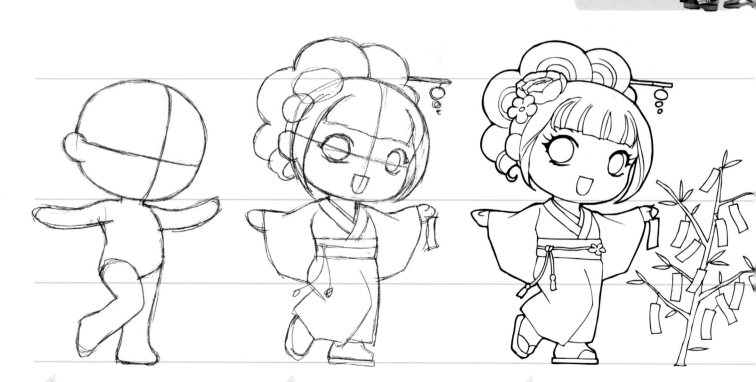

1 日式浴袍是比較優雅的服裝，穿著這種款式的衣服，就不能出現跑或跳等太過活躍的動作。因此，你在描繪人物的基本姿態時，必須考慮後續的著裝問題。

2 日式浴袍的袖子屬於寬鬆的蝙蝠翅膀形狀，如果先確認手臂的位置，就比較容易描繪袖子的造型。在日本文化中，脖子是比較性感的一個部位，所以當頭髮挽起後，後方的脖子就顯露出來。

3 在描繪服裝設計的線稿時，最好在一開始時，就先預留一些空白處，以便添加複雜的衣服圖樣。網路上可以搜尋和下載許多免費的印花圖案，可節省自己描繪的大量精力和時間。

色票

日式浴袍一般都採用鮮豔亮麗的色彩，印花圖案也十分鮮明醒目。採用靈感來自於自然和花卉的色彩，能呈現非常清新可愛的形象。

膚色

頭髮

鞋子

日式浴袍

竹子

紙條

傳統服裝中的現代元素

日式浴袍目前仍然受到日本年輕女孩的青睞，她們常搭配現代時髦的化妝和髮型設計，讓自己呈現既古典又現代的可愛形象。

在創造類似愛子(Aiko)這種頭身比例比較特殊的Q版人物時，不要急於描繪具體的細節，而必須集中注意力在衣服整體輪廓、布料質地，以及面部表情之上（1）。日式浴袍和傳統和服一樣，都包裹住整個身體，因此你可先描繪一個圓柱形，再從腰帶處將身體區分為兩部分（2）。最後添加上髮飾，或掛在腰間的小錢包，以及和紙扇子等配飾（3）。

請參閱

服裝的畫法
（參閱36頁）
數位著色技巧
（參閱22頁）

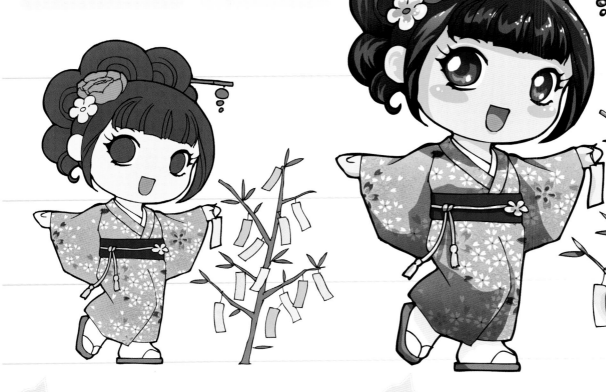

4 你也可利用可愛圖案的手工折紙專用紙張，來描繪布料上圖案，或使用Photoshop將網路上下載的免費圖案，填入到自己的圖稿內。不過，使用網路下載的圖案，必須確認是否屬於可自由運用的授權圖案。如果你夠狡詐的話，也可以將現有的圖案，利用拼貼的手法，重新排列成嶄新的圖樣。

5 在圖稿上添加上陰影，立體效果就顯現出來了。如果你使用數位技法處理，可以對陰影部分，使用調整圖層色彩的技巧，使服裝呈現微妙的多層次色彩。此外，即使你添加新的顏色，也不會遮蓋住下面圖層的色彩。

中華姑娘
歡慶春節
希希帶來幸運與福氣

希希(Xixi)在北京攻讀生物科學，很高興能回老家過新年。她有一個大家庭，在歡慶農曆過年時，大家一起吃著豐盛的年夜飯和放鞭炮，家庭成員中的年輕人，還能收到內裝壓歲錢的大紅包。

風格詮釋

中國傳統的旗袍一般都是用絲綢做成，上面有精緻的刺繡圖樣。希希旗袍上裝飾著菊花圖樣。在中國傳統文化中，菊花是代表幸運的象徵。旗袍通常使用布質的盤花釦，而不是一般的紐釦。希希手中還拿著一個大紅燈籠，象徵著幸福歡樂的日子。

請參閱

數位媒材運用訣竅（參閱20頁）
Q版角色在媒體的運用
（參閱110頁）

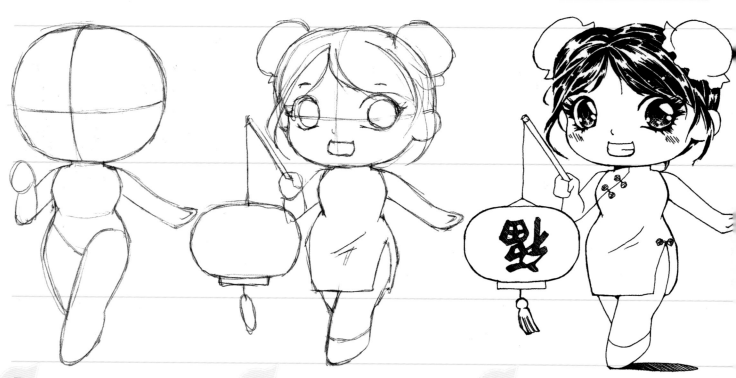

1　首先以簡略的圖形來創造人物的基本姿態。由於旗袍屬於貼身的服裝款式，因此可在此階段描繪出整體的基本輪廓。在創造Q版人物時，身體的長度要儘量短縮，以維持可愛體型的比例關係。

2　在畫稿中添加燈籠的輪廓線，使畫面構圖平衡。雖然人物的姿勢非常簡單，但也可以描繪頭髮、眼睛等一些稍微複雜的細節。

3　使用沾水筆或圓管筆尖的精細線條，進行圖稿的上墨處理。在描繪頭髮的時候，運筆必須細心和緩慢，並且適當地留下空白的部分。

表情

如果以黑白方式描繪圖稿，可在此上墨階段完成頭髮的著色，以及眼睛反光等大部分細節的描繪工作。

希希臉上的腮紅，可用多條平行的短斜線描繪，而非採用顏料塗抹。這個表情是希希煮餃子時的表情（1）。Q版人物的臉型通常較為扁圓，因此在畫側面輪廓時，不見得必須畫出鼻子，而是以一些細線條暗示出臉頰可愛的輪廓（2）。你也可以利用網點來形塑鼻子的形狀，而不以黑色線條描繪出鼻子的輪廓（3）。

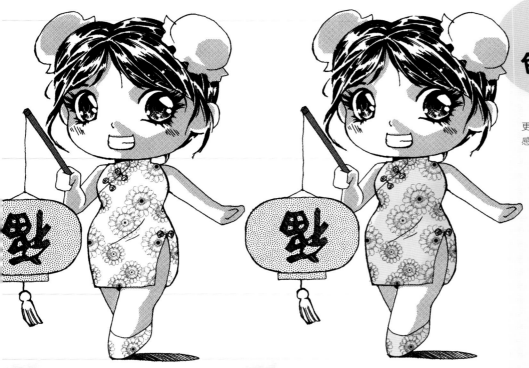

本範例圖所採用的色調非常特別，因為它是利用網點創作的圖稿。在日本的黑白漫畫中，這種創作技巧很常見，但是若局部使用一些彩色填塗，則視覺效果更佳。通常單色圖稿會呈現某種懷舊的感覺。

色票

4 網點是利用黑色小點，呈現出各種明暗的灰階陰影，通常此種黑白漫畫圖稿，只要單獨使用黑色的製版，就可以印刷出來。希希服裝的布料和燈籠上的紋理，都使用特殊樣式的網點處理。

5 通常黏貼網點紙之後，就不須著色，但為了增加特別的視覺效果，也可添加一點粉紅色，讓人物的形象更加凸顯。當然你也可以嘗試在全彩的圖稿上，使用特殊的網點處理陰影部分，以創造獨特的效果。

服裝

陰影網點

墨線

德國慕尼黑啤酒節女孩
與安·凱薩琳一起慶祝

安·凱薩琳（Ann-Kathrin）是個生活在德國南部美麗的巴伐利亞州的17歲少女。她正迫不及待地希望參加一年一度盛大的慕尼黑啤酒節。這個年度節慶，吸引了來自世界各地的觀光客。她身穿自己心愛的農家少女裝，遊逛街頭各個攤位，搜尋自己酷愛的椒鹽脆餅。

風格詮釋

少女穿著的農家風格服裝，是巴伐利亞和奧地利地區的服裝款式，女人們通常穿著它參加慕尼黑啤酒節。裙子上的大蝴蝶結，通常用來表示女人的婚姻狀況；如果蝴蝶結綁在右側，表示已經結婚，如果綁在左側，則代表還是小姑獨處的單身身分。服裝上的其他細節還包括：束腰上衣，泡泡袖和綁著辮子的髮型。

色票

整體的色系屬於中性而溫和的色調，呈現一種懷舊感和德國風情。金色很容易讓人聯想到啤酒，也是慕尼黑啤酒節最具有指標性的色彩！

膚色　　　頭髮

服裝與圍裙

上衣與襪子

1　首先描繪出身體的概略輪廓，以確定人物的姿勢和人物的骨骼位置，並且確認頭部與身體的比例是否適當。創作Q版人物的服裝款式時，必須依據身體的輪廓描繪。

2　接著描繪出衣服和頭髮上的細節，並加以上墨處理。陰影部位的線條要稍微加粗一點，以增加圖稿的立體感。在處理衣服上的皺褶時，線條必須清晰，不可用粗糙的線條，或者交叉的線段來描繪皺紋。

複雜的髮型

如果你必須創作複雜的髮型，可嘗試從不同的角度觀察與描繪。在設計漫畫中的人物角色時，可以讓人物「旋轉一圈」，以便從不同的角度進行創作。

安·凱薩琳(Ann-Kathrin)頭上前方梳起的長辮子，好像一條髮帶（1）。從側面觀察，她的辮子一直綁到髮梢（2）。兩條辮子如圖稿所示，鬆垮地懸垂在頭部兩側（3）。

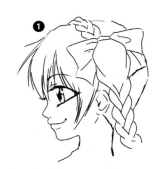

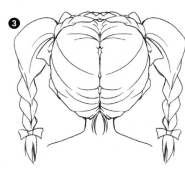

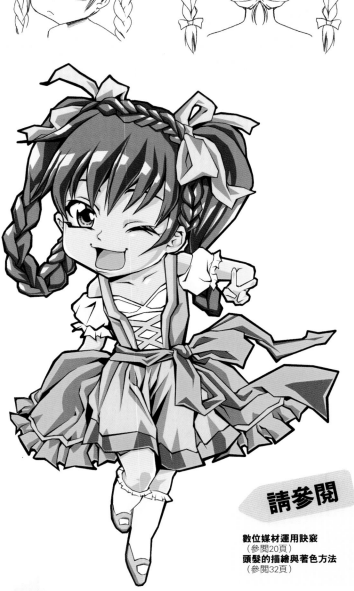

請參閱

數位媒材運用訣竅
（參閱20頁）
頭髮的描繪與著色方法
（參閱32頁）

3 因為輪廓線是實心而密切銜接在一起，因此較容易使用魔術棒工具進行著色。藍色的強調色與膚色、裙子、頭髮的自然乳黃色調，形成微妙的對比。

4 使用多邊形套索工具將圖稿填塗成明顯的卡通畫風格，可彌補棱角過於鮮明的輪廓邊線，以及極簡主義色票的不足。在頭髮部分描繪明亮的反光，可改變頭髮的質感，並提高圖稿的3D立體效果。

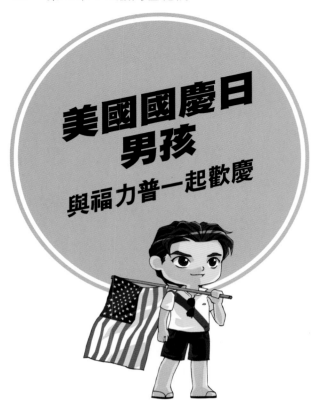

美國國慶日
男孩
與福力普一起歡慶

兄弟會男孩的生活座右銘就是「工作盡力，玩樂盡興」。每到假日來臨之際，享樂就成了他們生活的主要目標。福力普(Flip)非常期待能和他兄弟會的朋友一起在美國國慶日，吃著燒烤美食，盡情地飲酒和放鞭炮。福力普(Flip)負責音樂方面的播放，他以精湛的DJ技藝，讓整個舞會上的人們徹夜不停地High翻天。

風格詮釋
美國大學校園服裝風格，是將休閒的時尚元素，與校園形象互相揉合而成，例如：牛仔褲和Polo衫等休閒服裝，搭配棒球帽、皮質腰帶、時尚太陽鏡，羊皮靴或女式手包。你可以從網路上的知名服裝品牌網站中，尋找參考資料和創作靈感。

請參閱

上墨技巧 （參閱12頁）
服裝的畫法 （參閱36頁）

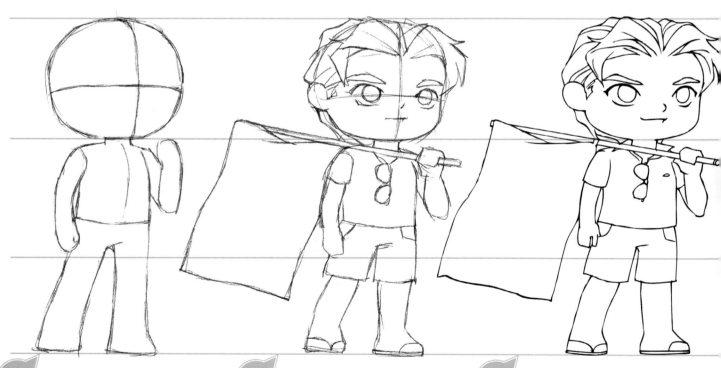

1 男孩的姿勢很簡單，身體稍微前傾，呈現愛國者的姿勢。在臉部和胸前描繪微彎的基本參考曲線。即使在此初期階段，也必須確認人物的肢體語言，以及眼睛注視的方向。

2 接著進行頭髮、象徵性配飾、服裝等細節的刻畫，並添加一面大國旗，以調整構圖平衡感和凸顯人物的焦點。在創作Q版角色時，無須擔憂是否過分誇張的問題。

3 在上墨的階段中，旗幟上的具體細節可以暫時略過不畫，因為過多的細節可能造成喧賓奪主的問題。不過，對於後續要使用何種圖案，心中要有自己的定見。

表情

在塑造年輕人物角色的形象時，你可以嘗試各種不同的人物表情，例如：無畏、醉酒、興奮、厭倦、生氣和困倦等。

福力普(Flip)擁有很強的感染力，因此你可以描繪雙眼緊閉，或是露齒而笑的各種神態 (1)。如果畫的眉毛稍粗，就必須讓它的色彩與頭髮搭配，而無須描繪陰影 (2)。從口中吐出的小氣泡，可來顯示酗酒之後酩酊大醉的神情 (3)。

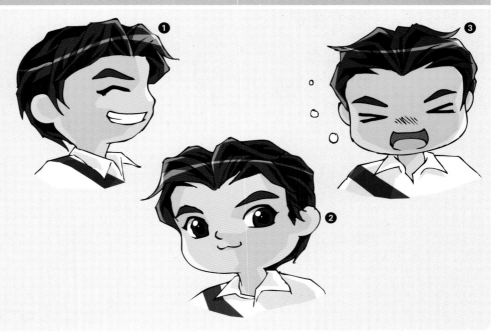

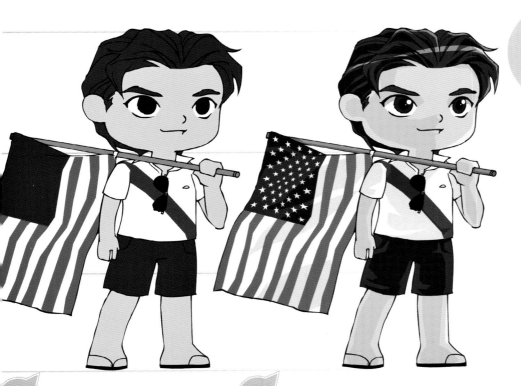

色票

由於所使用的色彩，必須與國家慶典節日的形象相符和，因此採用美國國旗紅、黃、藍、白的色彩，並且擴展到茶色、栗色和灰色。若使用一點黃色作為強調色，可以讓圖稿看起來更加溫馨和活潑。

4 　在描繪國旗布面上的線條時，必須使其形成流暢的波紋，不可完全筆直平行。不論國旗、上衣或皮包，都可採取此種技巧，才能呈現自然的皺褶或波浪紋路的效果。

5 　在最後的潤稿階段裡，可把平面排列的星形圖稿，置入Photoshop中，並使用「編輯→任意變形」指令進行波浪形的調整。「編輯→變形→傾斜」的指令，能調整出正確的透視角度，「彎曲」的指令，能將圖樣調整出與國旗波浪褶紋一致的視覺效果。

膚色

頭髮　　　　　　　　　反光

短褲和旗子　　　　　　襯衫和旗子

襯衫和旗子

聖誕老人
歡笑過聖誕

雖然自己的生日就在耶誕節當天，但他對耶誕節的熱情卻毫無減退！他經常在生日那天帶著滿滿的禮物袋，到處分享給自己的家人和朋友。白色巧克力是他的最愛，幸好大家都知道他的這個偏好，因此，每次他都會滿載而歸！

風格詮釋

現今的聖誕老人形象，起源於聖尼古拉斯的樣貌。他身材高瘦，穿著主教的袍服。從19世紀開始，這個快樂的白鬍子聖誕老人，就成為耶誕節最明顯的象徵。雖然他的裝束已經演變成象徵性的紅白相間袍服，但是送禮物的傳統，依然被保留了下來！

色票

本範例圖稿整體上呈現藍色色調，例如：粉紅色的臉部，陰影部位呈現出來的是紫色，而不是暗粉紅色。整體的藍色色調，使整個圖稿顯現出某種冬天的感覺。你也可以嘗試採用其他色彩，來處理陰影的部分，觀察是否呈現截然不同的感覺。

膚色　　眼睛　　　　　　　服裝　　靴子　　襪子

禮盒　　　　　　　　　頭髮和毛皮滾邊

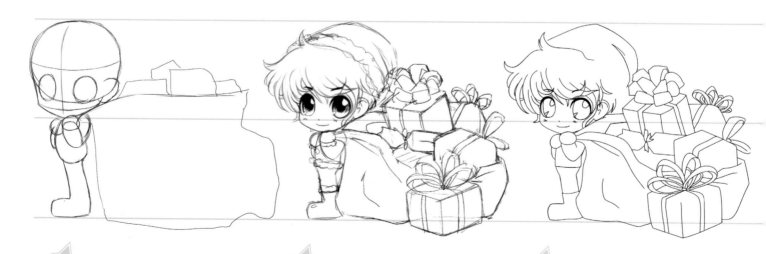

1　首先採取概略性的線條，描繪出聖誕老人和禮物袋的大致輪廓，並依據頭部輪廓線內的中點參考線，以及下巴的位置，描繪出眉毛和嘴巴。

2　添加人物的衣服和具體細節。在這個階段裡，人物的手被簡化為一個圓圈，使人物更具有「可愛」的氣息。不過，你也許喜歡描繪出人物手部的全部細節。

3　使用Photoshop中的「鋼筆工具」為圖稿上墨。這時人物頭上的帽子，以及衣服上的白色絨毛滾邊，尚未添加上去，這是因為柔軟的物件，沒有明顯的輪廓和界線。

節慶表情

對著鏡子觀察自己的臉龐，看看你的嘴巴和眼睛長得是什麼形狀，然後大膽地加以誇張變形，以創造出Q版人物的獨特表情。

人物臉部下方的吐氣，顯示出暴躁的情緒，也許是因為聖誕老人的禮物包裹，太沉重的緣故吧？（1）。上揚的眉毛表示驚恐，如果需要的話，可把眉毛畫得超過頭髮（2）。在所有的禮品都順利送出之後，聖誕老人感到非常高興！誇張的粉色面頰，讓人物看上去更加可愛（3）。

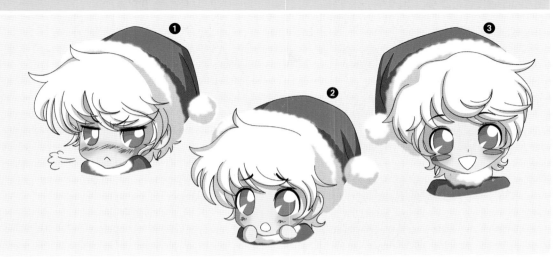

請參閱

數位著色技巧（參閱22頁）
身體的畫法（參閱26頁）

4　使用柔邊圓形筆刷描繪絨毛滾邊，能顯現蓬鬆的效果。你可使用魔術棒工具為其他部位填上色彩。

5　使用多邊形套索工具，描繪及處理陰影的效果。白色部位上的淺藍色陰影，可使整體圖稿看起來乾淨清晰，呈現類似聖誕夜所飄下的雪花！

熊
和Bror一起採蜂蜜

在瑞典北部的深邃大森林裡，一對相親相愛的灰熊兄弟，共同經營著一個蜂蜜農場。由於波若(Bror)和斯文(Sven)兄弟倆，瞭解自己缺乏大多數灰熊所具備的殺戮本能，所以他們決定自己馴養蜜蜂，以獲得美味的蜂蜜。據說熊蜜非常甜蜜，這是因為它都是由野生蜜蜂，在太陽永不下山的炎熱仲夏時節，辛勤地從野花中採集而來。

風格詮釋

儘管它們身體龐大，但天生一副可愛的表情。它們通常是圓圓的軀體、毛茸茸的皮毛、小小的耳朵，以及富有表情的動作。灰熊們非常喜歡捕獵大鮭魚、採集蜂蜜、尋找堅果和草莓，並且經常把這些東西狼吞虎嚥下去，為將來的冬眠儲備能量。如果幼熊遭受攻擊，母熊為了保護小熊，會轉變成具有強烈的攻擊性。

色票

為了打破單一的皮毛顏色，在熊的肚子部位，填塗淺淡一點的色彩。本範例圖稿採用黃色，作為與咖啡色搭配的色彩，以增強圖稿的立體感。

請參閱

Q版動物的畫法（參閱40頁）
數位著色技巧（參閱22頁）

反光	輪廓線

毛皮

舌頭

鏈子

蜂蜜

木質蜂蜜杓子

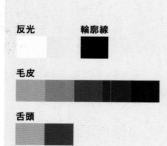

1　在描繪圓滾滾的肥胖小動物時，首先畫出一個圓圈，然後再慢慢在周圍添加細節。在基本輪廓線上添加頭部之後，整個側面輪廓看起來像是一個雞蛋的形狀。

2　添加一些附帶的道具，能表現出波若(Bror)的特質。描繪動物角色時，並非一定要畫上衣服。某些適當的道具，就能充分顯示動物角色的特徵。

熊類家族

若要創造出不同種類的熊，可依據同一個基本體型，自由改變其體型比例和色彩。

熊貓的顯著特徵為：體型較小、脾氣溫順、生性慵懶（1）。牠們多數為素食者，單獨生活在竹林裡。黑熊與棕熊生活的棲息地很類似，但相對地比較不具有攻擊性（2）。北極熊是所有熊科動物中體型最大，最具有攻擊性的種類。牠們生活在嚴寒的北極地帶，以獵食海豹等動物為生（3）。

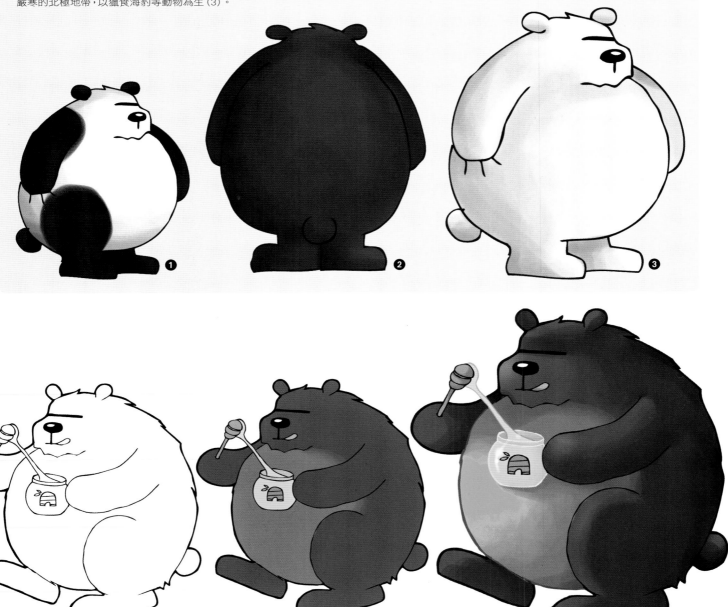

3　先用徒手上墨的方式，清晰地描出圖稿的輪廓線條，然後進行掃描處理。為維持整個圖稿的均衡美感，在蜂蜜罐子等細節較多的地方，可採用較為細緻的線條描繪。至於背部和腿部等細節較少的地方，則使用較粗的線條描繪。

4　使用魔術棒工具進行著色，並使用較圓滑的筆刷工具，將灰熊肚子和毛皮之間的色彩，處理成柔順的漸層色彩。通常動物腹部的顏色都顯得淺淡些，這對創造視覺上的變化樣式頗為有效。

5　使用中等硬邊的筆刷來處理陰影的色彩。針對圓形軀體著色的關鍵技巧，就是讓各種色彩自然融合，使身體每個部位之間的色彩，都形成自然銜接的柔和效果。

松鼠
跟Macadamia去摘堅果

　　秋天裡，許多松鼠喜歡在大學校園裡嬉鬧遊戲，其中年齡最長，智慧最高的就是摩卡達米亞（Macadamia）先生了。牠是一位知名教授，喜歡在最佳的隱身之處和美味的堅果樹上演講。牠經常在課餘時間，欣賞詩歌、話劇和從事其他藝文活動。

風格詮釋

松鼠的品種繁多，有灰色、紅色、黑色、棕色、米黃色和白色等各樣色彩的松鼠。如果你想創造一群松鼠的話，可以把它們塑造成不同的形狀，這樣會相當有趣。如果你想創造具有異國風情的松鼠，可以參看日本鼯鼠（momongas）的造型，牠屬於一種形態非常可愛的日本松鼠。

色票

搭配使用棕色和淺黃色來創造松鼠毛髮的毛茸茸效果。你所使用的色彩，取決於你所描繪松鼠的品種。你可以將松鼠畫成灰色、黑色或淺黃色。明亮色彩的配飾能讓你的圖稿，無論在視覺上或創作構思上，都顯得更加獨特和可愛。

軀幹的毛皮

反光

尾部毛皮

領結　　　**腮紅**

風情萬種的尾巴

松鼠的尾巴可以傳達多種情感。尾巴下垂表示憂傷（1），尾巴翹起表示高興（2），尾巴直立表示警覺（3）。

1　採用傳統工具的描繪方法，首先畫出概略的輪廓線，並使用深褐色的色鉛筆描圖，使圖稿的動物造型看起來高貴而深沉。

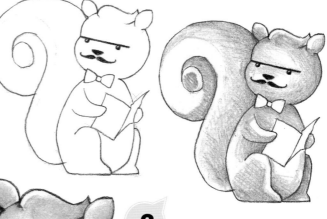

2　首先在第一個圖層上，使用粉彩筆輕柔地以斜向的平行短線條，填塗上一層色彩。在這個處理過程中，不要抖落或吹掉紙上的色彩粉末，以便讓色彩更容易揉合在一起。

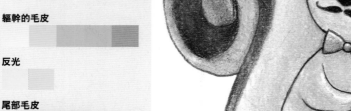

3　用指尖搓揉粉彩筆的粉末時，較容易控制壓力，同時皮膚表層的微妙濕度，也能幫助色彩滲透到紙張。

風格詮釋

企鵝是最理想的Q版動物角色，因為牠的身體造型簡潔，體態非常可愛，而且具有明顯的標誌性特徵。牠生性溫馴而且形象神祕，是科幻小說中的理想角色。小企鵝的羽毛色彩柔和，上面有些斑點圖樣。

詹森(Jason)是一位知名的建築設計師，從冰天雪地的南極洲家鄉，來到繁華都會的紐約市。當牠被問起創作靈感的來源時，他說：「當我還在蛋殼裡，等待破殼而出之際，我對宇宙空間的深奧與神祕，獲得非常深刻的體會，我希望將這些寶貴的經驗與大家分享。」

企鵝
酷酷的建築師Jason

企鵝分類

國王企鵝在整個企鵝家族中，屬於體型最為高大的品種（1）。阿德利企鵝(Adelie)非常喜歡社交（2）。馬可羅尼企鵝(Macaroni)的眼睛上方有黃色簇毛（3）。小藍企鵝的藍色羽毛很有特色（4）。

色票

在為Q版企鵝著色時，可以使用冷色系列的顏色。企鵝是少數能夠使用冷色調色彩的動物角色。藍色、灰色、黑色、白色等，都是經常被運用的幾種色彩。你也可以在圖稿中，添加一點黃色和橙色，作為圖稿主要色彩的對比色。

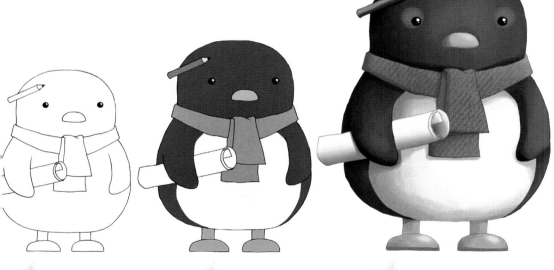

| 肚子 | 眼睛 |

| 嘴和腳 |

| 身體 |

| 圍巾 |

| 設計稿 |

| 鉛筆 |

1　描繪Q版動物的身體造型，並沒有特定的方法，你可以先在紙上隨意塗鴉，描繪各種不同的設計稿，讓你的設計風格更為多樣化。接著選出最喜歡的一個圖稿進行掃描，然後使用Photoshop軟體描線上墨。

2　使用淺淡的色彩取代純白色，能讓圖稿看起來更有趣。詹森(Jason)的胸部是淡紫色，手上的設計稿為淺藍色。在整個冷色調的藍色色彩中，可以搭配少量對比性的暖色調色彩。

3　使用電腦軟體的筆刷工具，描繪色彩和陰影。以寫實的描繪技巧，創造非現實的動物角色，能呈現戲劇性的卡通視覺效果。在圍巾、設計稿等配飾上，添加細膩的的陰影，能增強視覺上的立體感。

無尾熊
街頭藝術家Pierre

沒人知道皮埃爾(Pierre)是如何來到巴黎，牠居住在一個幽僻的閣樓上，過著孤寂的隱遁生活，閣樓的牆壁上畫滿了抽象的樹葉圖樣。儘管牠對於藝術充滿了狂熱，但仍然必須為現實生活努力賺錢，並且期望有朝一日自己的繪畫作品，能在聖日爾曼畫廊中展售。由於牠是個尚未被發掘出來的失意藝術天才，因此只好每天以桉樹口味的馬卡龍餅乾搭配著紅酒，忍耐著過一天算一天的生活。

風格詮釋

無尾熊的頭部與軀體的比例，原本就比較大，因此非常適宜創作Q版角色。牠圓滾滾的身體，和小熊的軀體形狀類似，外加毛茸茸的雙翼形耳朵。無尾熊的肚子前方有一個育兒囊袋，在樹上攀爬移動時，雌無尾熊會把小幼熊放置在育兒囊袋裡。一般人對無尾熊的認知和敘述，其實存在著某種誤解。實際上無尾熊與熊科動物並無淵源，而且尾巴已經退化成一個座墊。

色票

無尾熊的毛皮色彩包括：灰色、深褐色、白色的漸層色，並且嘴巴和臉頰上有少許的粉紅色。彩色鮮豔的配飾和道具，讓整個圖稿的色彩較為鮮活，呈現出可愛及夢幻的氣息。

皮毛	嘴巴和面頰	鼻子

配飾和道具	畫板

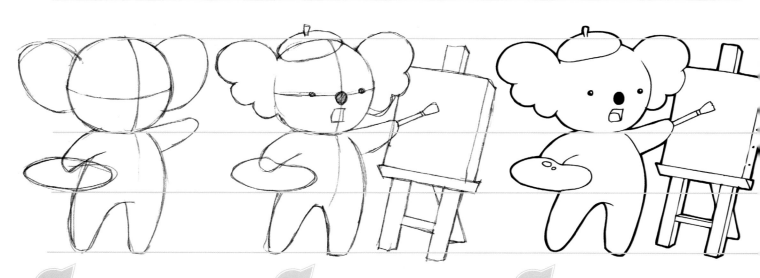

1　首先描繪出概略的軀體輪廓，使用球狀輪廓和橫向參考線，標示出眼睛所觀看的方向。然後在圖稿上加上翅膀形狀的耳朵，讓動物的形象更加凸顯。

2　根據橫向參考線確定眼睛、鼻子和嘴巴的位置，另外添加相對應的配飾和繪圖道具，創造出別緻與可愛的形象。

3　如果你所描繪的物件屬於直線的輪廓，就必須使用直尺，尤其在描繪精細的平行線時，更需要依賴直尺。Q版風格也許較容易描繪，但仍然必須注意透視及角度是否正確。

耳朵造型顯示情緒變化

無尾熊的耳朵可以利用豎起、軟塌、對稱等不同造型，呈現臉部的各種情緒變化。

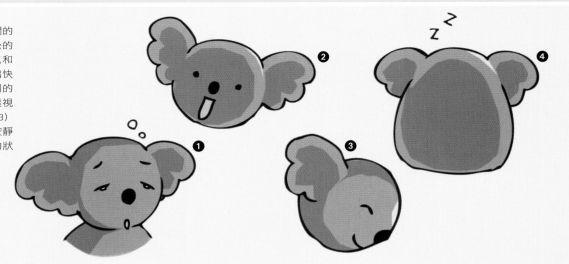

軟塌的耳朵及半閉半開的眼睛，能呈現睡眼惺忪的神態（1）。滿臉的喜氣和豎起來的耳朵，表現出快樂的神態（2）。從不同的側面角度，以及採用透視短縮技巧來描繪耳朵（3）。從背面觀察無尾熊安靜時的耳朵，呈現下垂的狀態（4）。

請參閱

Q版動物的畫法
（參閱40頁）
數位媒材運用訣竅
（參閱20頁）

4　使用魔術棒工具填塗色彩。你可使用萊姆綠、茶綠、淡黃綠、橄欖綠等色彩，搭配暖灰色和土黃色，呈現微妙的對比效果。

5　描繪陰影時，可使用多邊形套索工具，並分別使用有紋理的筆刷來處理圖稿。此種處理技巧與漫畫的填色方式不同。在畫筆和手臂下方，添加一層微妙的陰影，能增加圖稿的寫實效果。

貓
每天都是幸運日

儘管屢次在冒險活動中陷入困境，但牠總是能逢凶化吉地脫離險境。Lucky是鄰居各個廚房中的常客，因此從來不會缺少免費的餐點！

風格詮釋
每一隻寵物都擁有獨特的個性，因此你必須儘量將所創造的Q版動物角色，運用在未來的繪畫和漫畫作品中。你在構思整個故事結構時，必須想像你的寵物最愛吃何種食物，平時喜歡在哪裡歇息，以及牠與主人之間如何溝通。

請參閱

感情的表達（參閱34頁）
眼睛的描繪與著色方法
（參閱30頁）

貓的肢體語言
貓有一對朝向前方的耳朵和一條問號形狀的尾巴（1）。如果碰到任何不喜歡的事情，Lucky通常會鼻孔朝上（2）。向後方彎折的耳朵，表示Lucky正處於放鬆的狀態（3）。

1 在描繪貓的毛皮時，必須使用不規則形態的線條，以呈現較為寫實的效果，而且大簇和小簇毛髮之間要互相替換。在圖稿上墨的階段，必須適當調整線條的粗細，以增強立體感。

色票

當圖稿填滿黑色時，通常細節會完全被遮蓋住，因此使用暗藍色取代黑色，能讓黑色的輪廓線清楚地顯現出來，同時整體上看起來依然類似黑色的效果。貓有非常多的品種，因此牠們的毛皮和花紋也各不相同，你可尋找各種參考資料圖片，作為創作時的靈感來源。

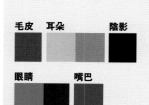

毛皮	耳朵		陰影

眼睛		嘴巴	

2 使用魔術棒在清晰明確的輪廓線內，可輕易地填滿色彩。紫色能與多種色彩順利調和，屬於很具有融合性的顏色。本範例圖的貓身和貓頭，使用深紫色取代黑色，耳朵部分則以淡紫色取代粉紅色。

3 使用硬邊筆刷以卡通漫畫的著色方式處理陰影，沒畫出虹膜的眼睛，看上去更加閃亮和溫馴。利用此種處理技巧，可呈現貓咪可愛與令人疼惜的模樣。

德克斯特(Dexter)是一個富家小姐的寵物。牠與同是小型犬的同類一般，雖然體型嬌小，卻總是自覺威武雄壯，幹勁十足。為了顯示本身離經叛道的的形象，牠總是帶著鑲有鉚釘的龐克式項圈，以及留著蓬鬆翹起的雞冠頭髮型。雖然德克斯特外表看起來堅強勇猛，其實內心卻相當脆弱。

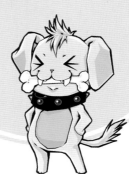

1 採用不同粗細的清晰線條勾勒圖稿的輪廓。Q版動物角色的造型通常較小，因此必須維持畫面乾淨清爽，並且在描繪細節時，不可讓太複雜的細節，造成喧賓奪主的問題。除了使用圓滑的曲線之外，也可嘗試著使用稜角分明的線條，創造出類似雕刻的硬挺效果。

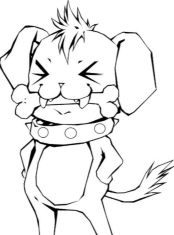

小狗的姿勢
縮小頭部與軀體的比例，可讓圖稿形象更加可愛。上下擺動的尾巴（1），以及打鼾記號等細節（2），更能提高寵物狗的戲劇化效果。

2 使用魔術棒進行底色的填塗。在此階段裡必須注意骨頭是乳白色而非純白色。若只單純地搭配使用純白和純黑色，整個圖稿看起來很單調，因此在著色時要適當地加入一些彩色。

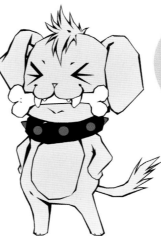

色票 德克斯特(Dexter)沙黃色的毛皮與暗黑色的皮質領圈，形成非常鮮明的對比。含蓄的色調不但容易處理，而且也具有時髦的感覺。

3 使用多邊形套索工具，處理邊緣清楚的陰影部位。此時應注意整體圖稿中，明亮部分和陰影部分的色彩，必須維持相同的色調。如果其中某種色彩的對比太強或太弱，整個圖稿便會失去了統一性。最後在適當的部位，添加微妙的反光處理，能使Q版角色呈現立體的份量感。

膚色　腹部
領圈　骨頭
鼻子

第三章

Q版角色的應用

本章主要探索Q版風格的角色，可應用於哪些創作
領域。Q版角色應用範圍包括：吉祥物設計、卡通漫
畫創作，以及描繪精美的插畫。本章節也介紹創作
卡通動畫角色的基本概念。如果你對創作卡通動
畫和電玩遊戲深感興趣，則這些內容將是不可或缺
的參考資料。

吉祥物可以作為一個集團、產品、活動、品牌或球隊的象徵。由於Q版角色的高度風格化，以及容易引起人們注意的臉部、頭髮、色彩和姿勢等特徵，因此經常被用於吉祥物的設計。雖然吉祥物的設計形式多樣化，但主要還是以人形和動物形態為主。本章主要介紹如何設計上述兩種吉祥物，以及如何製作出可愛而獨特的吉祥物！

玩具公司的吉祥物

福魯芙(Fluff)和塔福特(Tuft)是一家玩具公司的動物吉祥物。Fluff代表了女孩的系列產品，Tuft則是代表男孩系列的產品，其設計風格頗受年輕人的喜愛。這兩個吉祥物都具有快樂、友好、熱情的特質，但是Tuft卻偶而會惹些麻煩！

1 某些Tuft的原始設計草圖，被結合到最終的設計圖中。最受人喜愛的一些設計元素，包括生氣活潑的姿勢、可愛的表情，以及顯示身份的各種T恤。

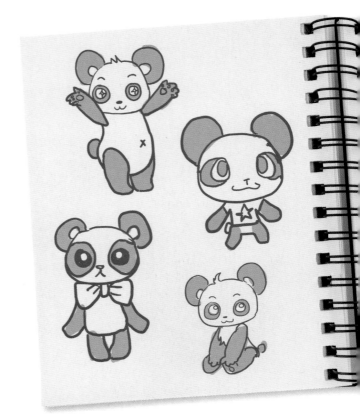

2 這對吉祥物的設計風格，顯示出各自的性格特徵。福魯芙(Fluff)性格友好而靦腆，塔福特(Tuft)則活力充沛。

3 在作品的完成階段裡，必須分別選擇適當的色彩，以區別兩者的性別特徵。女孩一般使用粉紅色，男孩通常使用藍色為基本色彩。這點對製作吉祥物很重要，因為決定適切的色彩之後，可以快速地處理整體的圖稿填色作業。

電玩遊戲中的吉祥物

帕絲特莉(Pastrii)是個麵包店的糕點點師傅。她作為電玩遊戲中的吉祥物,是以活躍與聒噪的特點,廣受讀者的喜愛,而非屬於溫柔和嬌柔造作的性格。此外,她也能製作出美味的甜甜圈和奶油巧克力酥餅。

1 最初的帕絲特莉(Pastrii)設計草稿,是描繪成一個可愛的糕點師傅,然後在後續的調整設計時,逐步添加個性特徵和表情動態,並且保留著圍裙、攪拌缽和髮飾等糕點師傅共同的風格特徵。

2 當設計稿定稿之後,便掃描為電子檔格式,並且複製到Adobe Illustrator內進行著色。向量繪圖軟體很適合製作吉祥物和商標圖樣。透過向量繪圖方式處理的圖稿,無論其尺寸的大小,所繪製的圖稿,都能保持清晰明確的影像品質。

3 完成輪廓線圖稿之後,可測試幾種色彩搭配的效果。帕絲特莉(Pastrii)最後所選用的色彩,將影響到後續的電玩遊戲介面,以及整體的視覺效果。

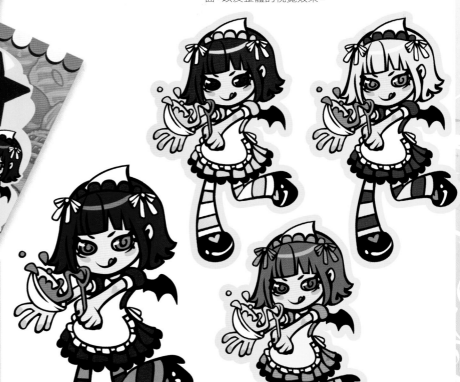

創作吉祥物的訣竅

當吉祥物能立刻讓人們辨認出來,代表此一吉祥物的設計,具有造型簡潔而且形象獨特的優點。不過,吉祥物的形象必須與代言的品牌或企業的形象吻合,否則就背離設計的原則。例如:一隻活潑可愛的企鵝,不適合作為叢林漆彈隊伍的吉祥物;雄壯威武的戰士,也不適合作為冰淇淋品牌的吉祥物。

創作Q版漫畫非常容易，同時也充滿樂趣，因為你無須太在意圖稿是否精確或符合寫實性。如何顯示出Q版漫畫角色的個性特徵，才是繪畫的主要目標，因此這是送給你朋友或倒楣的受害者的最佳禮物！

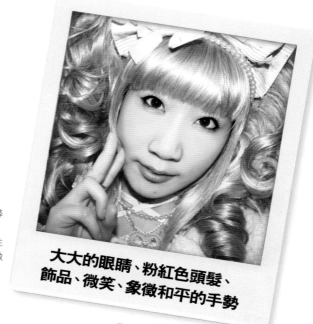

大大的眼睛、粉紅色頭髮、飾品、微笑、象徵和平的手勢

1 在進行漫畫創作之前，必須先尋找適當的照片，作為描繪時的參考。此外，在速寫簿上紀錄下各種人物個性的特徵和裝扮，例如：甜美的笑容和象徵和平的手勢等。

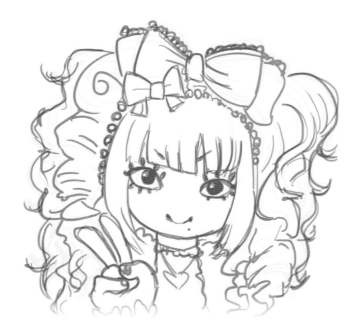

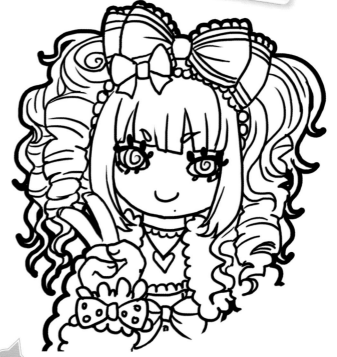

2 圖稿中女孩最醒目的特徵，就是一頭蓬鬆的頭髮，以及非常繁複的配飾。在描繪草稿時，可以針對這些細節進行簡化和風格化。此外，在進行數位處理的過程中，粉紅色鉛筆所描繪的圖稿線條，較為容易消除。

3 在進行數位上墨處理時，可依據參考照片適當地調整細節。請不要畫得太寫實，而應該針對能夠凸顯人物特質的重要元素，進行較誇張的處理，同時簡化所有其餘的部分！上面參考用的照片中，女孩所擺出象徵和平的手勢，角度稍嫌不足，因此你可調整漫畫圖稿中的手勢角度，使其象徵性更加明顯。

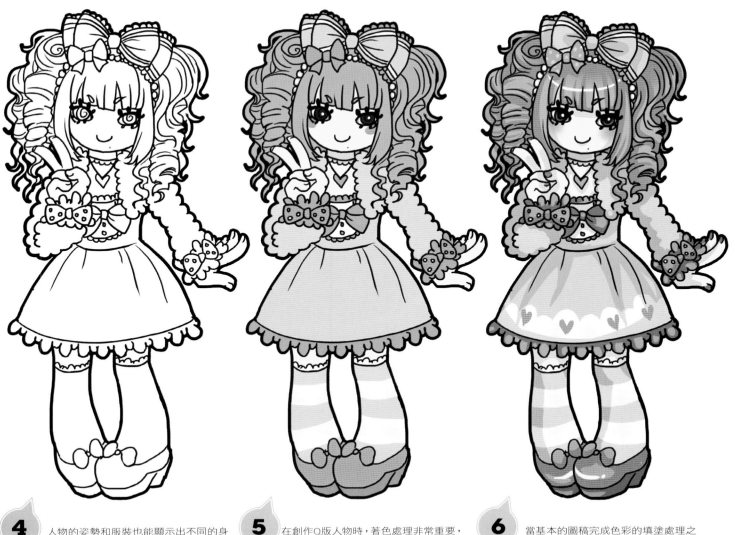

4 　人物的姿勢和服裝也能顯示出不同的身份。圖稿中女孩內彎的雙腳，讓人物顯得更加可愛，而且伸展的雙臂使人物的姿勢更為平衡。雖然在參考照片中，看不到身體的其他部位，但你已經充分描繪出人物個性的特徵。

5 　在創作Q版人物時，著色處理非常重要，因此必須先選擇適合的色系。圖片中的女孩具有很強烈的少女情結，並且喜歡粉紅色，因此可以提高色彩的鮮豔度，以誇大她這個特徵。為避免圖稿顯得過於單調，可以適當添加一些類似紫色的冷色調顏色。

6 　當基本的圖稿完成色彩的填塗處理之後，可處理陰影、反光，以及指甲彩繪、布料印花圖案等其他細節。最後完成的圖稿配色，並不一定要與參考的照片完全一致，但必須顯現出人物的獨特風格。

參考用照片資源

網路為我們提供豐富的圖片資源，可作為創作時的參考。如果你想為朋友塑造一個可愛的Q版肖像畫，讓你的朋友驚喜不已，只須上網搜尋一下，找到你需要的創作元素。你可以比較下列漫畫的元素，與每個真人臉部特徵的差異性，並用漫畫的描繪方式，創造你的Q版人物。

■ 眼睛的形狀和色彩（1）
■ 眉毛的形狀
■ 微笑或閉嘴時，嘴巴的形狀。這取決於你所要表現的人物的個性特徵（2）
■ 髮型和髮色（3）
■ 膚色
■ 最能表現人物特點的服裝

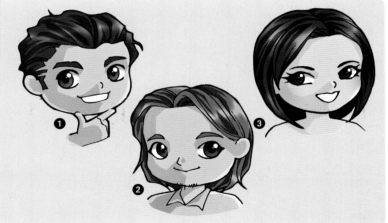

Q版角色是日本連環漫畫中指標性的搞笑元素，在最戲劇化的時刻，往往會突然插入Q版人物的畫格。通常漫畫中人物的身體比例都很正常，但根據需要會在某些時刻，讓Q版人物上場。剛剛接觸日本連環漫畫的讀者，可能會對此種現象感到驚愕，但是若看了幾本日本漫畫系列之後，就會習以為常了，尤其對於年輕讀者而言更是如此。你可能有時候會認為某些漫畫場景非常可笑，但在Q版角色創作中卻很正常！

何時切換為Q版角色

在動作冒險系列或連續劇系列中，有時需要插入一些輕鬆的片段，例如：利用具有喜感的場景，來改變一下故事情節的節奏，或緩解一下緊張的氣氛。Q版角色也可以應用在夢幻劇、惡搞劇或鬧劇中。

視覺符號的應用

日本漫畫藝術家喜歡使用Q版風格來表現一些情景，例如：動漫人物過分高漲的情緒，戀愛中的甜蜜情景，以及畫面中的人物處於尷尬中的表情。不過，如何利用Q版人物角色，正確地闡釋這些情感的表達，是非常重要的關鍵。

漫畫故事情節中所表達的強烈的情感，都需要使用正確的視覺元素，並採用適當的手法，來傳遞所要表達的訊息和涵意。這是一種象徵主義的戲劇手法，用來強調出人物的情感狀態。

視覺符號並不是一種全新的表現元素，也不僅僅出現在日本漫畫中。西方比較典型的應用例子，就是當某人想到一個好點子或創意時，通常他的頭上會出現一個電燈泡的視覺符號。現在許多視覺符號的應用，例如：心形表示正正在戀愛，早已成為大家所熟知的表達方式了。

Q版角色的變化

Q版角色並不是千篇一律，所刻畫的情景越是滑稽，Q版角色的造型也就越是簡單和富有變化。降低Q版人物頭與身體的比例，能夠使觀眾的注意力，更集中在人物的臉部表情變化上（參閱26頁）。

Q版角色在四格漫畫的應用

在日本的一般報紙上，可以經常看到典型的四格漫畫連載。此種連載型的四格漫畫，通常以四個畫格垂直排列的方式，或者採取正方形四格拼合的方式，刊載於報紙的特定版面上。它的表現形式類似西方此類連環漫畫的形式，但其不同之處在於日本的四格漫畫通常屬於非正式的內容，而放在夾頁中當作額外的贈品。暢銷的日本漫畫小說也經常都在最後的頁面，附上一副四格漫畫，來顯示故事中主角的性格特點，或是漫畫作者在創作過程中，所發生的有趣情事。由於四格漫具有插科打諢的獨特喜劇功能，因此Q版角色能夠發揮其甘草人物的喜劇效果。

利用Q版角色推銷作品

創作漫畫並非單純地描繪出漫畫作品而已，還必須整合所有相關要素，包裝成一個整體性的產品，其中包括：封面設計、視覺插畫、廣告版面設計、贈品設計等要素。Q版角色通常不會被用在封面上，除非整本漫畫書中的人物角色，都屬於Q版的風格（較為罕見）。一般都把它放在封底頁面上，或是作為促銷贈品使用。

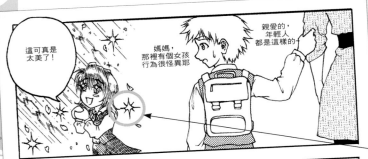

視覺符號的使用

即使在單一頁面裡，人物也可以表現出不同的心理狀態。在這個漫畫中，女孩子非常後悔讓班上剛轉學進來的一個男孩子，留下了不好的印象。你可以從畫面中，看到因愛情和幸福感而迸發出來的火花，以及因失望而表現出來的無奈與懊悔。

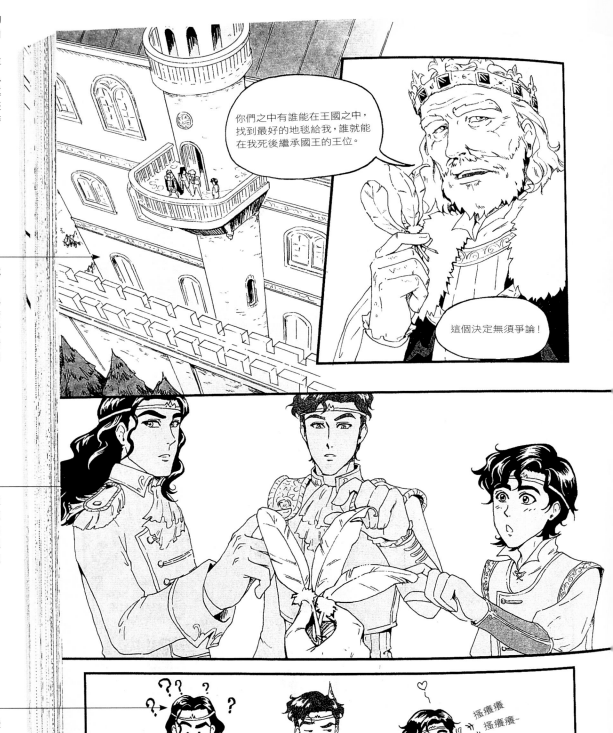

畫面分析

這是漫畫中使用Q版角色的一個經典範例。該故事是由古老的童話故事改編而成。故事中的角色人物都是成年人，故事情節頗為引人入勝。利用Q版人物當作敘述故事情節的工具，打亂了整個故事的節奏，並為讀者帶來戲劇性的娛樂效果。

開場

這個故事的場景，是以遠景的鏡頭將讀者帶到故事發生的地點。由於背景的畫面並沒有採用黑色邊框，因此能增加其空間感。若與塑造角色人物相比較，描繪背景雖然既麻煩又單調，但一幅精緻美麗的背景，能大幅度提高圖稿的戲劇性效果。

介紹人物角色

在插入Q版角色畫格之前，最重要的關鍵是先讓讀者看到正常頭身比例的角色。如此讀者才能夠瞭解到Q版人物的戲劇效果，以及判斷是否整本漫畫都採用Q版風格。

Q版角色出場

上方畫格中的王子們，突然改變成Q版風格的角色，並且呈現出個別的性格特徵，增強了戲劇效果。由於畫面中三個王子的位置，與上一個畫格相同，因此能延續讀者的視線，人物也能很自然地從上一個畫面，順利轉移到Q版風格的畫面，而不會出現無法銜接的落差問題。

畫面的整合

　　畫面的整合是將人物角色的圖稿，與適當的背景整合為具有完成美感的作品，以充分展示作者的描繪功力和角色的個性特徵。你可嘗試創造各種人物角色的姿勢，搭配各種不同的色彩，配合不同的燈光效果，以及採取不同的畫面整合方式，讓嘔心瀝血創作出來的最後作品，達到盡善盡美的境地。

簡潔為美

一般人也許認為所描繪的細節越繁複，越能呈現圖稿的內容和美感，因此拼命地在圖稿中添加一些繁瑣的裝飾元素。其實越是乾淨俐落的單純圖稿，遠比畫面充斥著不相干元素的圖稿，更容易讓讀者明確地感受到漫畫的魅力。你必須避免使用太眩目的表現元素，例如：過多的線條、太複雜的形狀、多餘的陰影、扭曲的鏡頭效果等等。此外，最好不要過度使用電腦軟體裡的圖案筆刷，以避免讀者被太多的圖案吸引，反而忽略了畫面中的主角人物。漫畫的封面通常習慣採用單色漸層的背景色彩或圖樣，以凸顯角色的特徵，以及標題文字的醒目性。

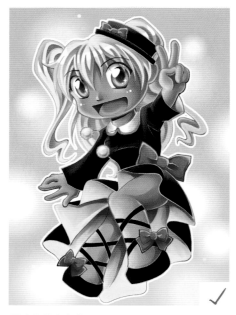

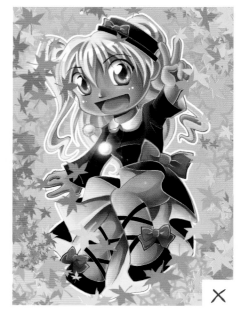

正確的整合方式
人物占了大部分的畫面，因此背景只須處理成一個簡潔的色調。背景顏色和紋理只要具有襯托的效果即可，不可出現喧賓奪主的問題。

錯誤的整合方式
這幅圖稿在背景空白的部份，添加了過多毫無意義的裝飾性元素。其中許多裝飾元素，都是利用電腦複製的功能，任意貼入畫面中，造成視覺上的干擾，導致主角人物反而無法被清楚地看到。

繪圖訣竅
在進行數位繪圖時，使用自己定義出來的特殊筆刷，不但可以節省時間，還能立刻創造出獨特的背景效果，例如：閃耀的光點、火花、星星和雪花。你可以上網搜尋「免費筆刷」以及能夠免費使用的圖檔資源，例如：http://www.obsidiandawn.com。不過，你必須謹慎使用這些圖案，以免覆蓋了畫面中的主要角色形象，呈現重複而平淡無奇的感覺。

常用的背景效果

下列幾張背景圖稿範例，可以在電腦軟體中運用適當的筆刷迅速地描繪出來，你只須對顏色稍作修改即可。如果你所創造的人物造型非常複雜，則很適用這些簡潔的背景。

大海

1 天空使用藍灰漸層色，海水則使用藍綠漸層色，並在海水與沙灘衛接的部位，適當地揉合其邊緣線的色彩。

2 使用一條白色彎曲弧線，標示出海浪沖刷沙灘的狀態。請注意這條弧線不可過於規則，以呈現海浪的起伏效果，並使用畫筆工具描繪出朵朵白雲（參閱下圖）。

3 使用不同透明度的橢圓形圓圈，以及少數點狀的亮點，表現出海水的反光和浪花。

藍天白雲

1 使用從藍灰色轉變為藍紫色的漸層色彩，作為圖稿的背景色。如果你使用的是傳統繪圖工具，則必須預留下空白，以便後續添加上朵朵白雲。

2 使用柔軟筆刷來描繪白雲的形狀。由於白雲仍然需要畫出輪廓線，因此不可使用噴槍直接噴塗。

3 使用Photoshop中的液化、濾鏡功能，能創造出白雲柔軟蓬鬆和輕盈的感覺。

夢幻背景

1 使用較不常用的色彩，能讓你所創造的圖稿呈現夢幻和超現實的效果。天空使用微妙變化的粉紅漸層色，白雲則使用淡紫色。

2 首先畫一個圓圈，然後再逐漸從圓圈內刪除多餘的部分，則月亮的形狀就躍然紙上。你可為白雲添加一些陰影。

3 添加上不同形狀和透明度的星星，以提高畫面的夢幻效果。

創作整合性圖稿

本章將介紹整合性圖稿的處理流程,其中包括:草稿繪製、背景處理、勾勒與著色。描繪草稿時,必須針對標題、圖稿和文字預留出空間。本範例圖是利用Photoshop處理完成的,但是若使用傳統繪圖工具,也是採用相同的處理流程。

1 在繪製一張複雜的圖稿之前,首先要勾勒出圖稿的概略輪廓,以確認各個角色和道具的大致位置。在此階段中,必須瞭解到底需要預留下多少空間,來容納所有的構圖元素。例如:在最初構思整個圖稿的構圖時,就必須針對佔據版面較大的山脈、建築物、樹木等背景元素,事先規劃好正確的位置,才能繼續描繪畫面的主要角色。

2 圖稿中互相疊合的部分,能提高圖稿的立體感。不過,你必須詳細確認哪些部分可以放置在前方,那些元素則可移動到後方。如果你的背景屬於較寫實的場景,則必須確認畫面中的角色與道具,都呈現正確的透視效果。

3 雖然著色的過程也許比較耗費時間,尤其一張圖稿內包含了多個不同角色時,如何保持色調的一致性,是非常重要的關鍵,因此在進行Q版圖稿著色時,在細節、燈光和色彩的應用上,最好採用同一色系的顏色。

花朵位於圖稿的最上層

動物疊在背景之上

三隻小動物位於大熊的前方

4 　許多藝術家認為處理背景顏色，屬於無聊而單調的
　　作業，因此渴望快快結束這個過程。請你稍微耐心點，
因為精緻美麗的背景，能讓你最終完成的作品，呈現錦上
添花的美感效果。

本章主要介紹兩種不同的動漫形式，第一種稱為「剪貼動畫」（cut-out animation），是將所塑造的人物角色，分割為數個造型元素，然後將人體的各個部位重新組合，以形成連貫性的動畫，其操作方式類似提線玩偶的操控狀態。第二種動畫形式屬於「關鍵影格動畫」動畫（keyframe animation），人物角色的每一個動作都是以徒手繪製的方式，一個影格一個影格慢慢描繪完成的（參閱118-119頁）。雖然此種創作方式很耗費時間，但是動畫中角色的動作，較為自然靈活。

創作Q版角色剪貼動畫

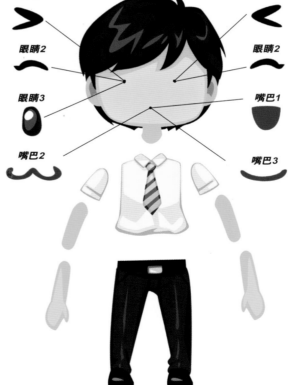

眼睛1　眼睛2　眼睛3　嘴巴2　嘴巴1　嘴巴3

1 使用Adobe Illustrator中的向量繪圖軟體描繪動畫角色，因此能與Adobe Flash的檔案格式相容。利用簡略的身體骨骼結構圖，快速勾勒出各個關節的位置，以確認人物動作的基本型態。由於人物的動作是由肢體各個部位的移動所構成的，因此可調整出有趣的動漫效果。

2 準備描繪動漫圖稿時，先將身體各個部分進行分解，以便於進行動漫的組合和製作。對於無法透過改變位置及大小的細節，例如：眼睛、鼻子、嘴巴、眉毛等，就必須準備不同表情的零件，才能順利地顯現所需的臉部表情。

動漫描繪訣竅：
簡化你的動畫作品，有利於後續處理動畫的過程。如果角色身上有太多的細節需要處理，則你必須重複描繪各種不同的動作和表情，這將大幅度增加動畫製作的工作量。雖然動漫製作的過程很繁瑣，而且非常耗費時間，但是只要你勤奮描繪，而且有足夠的毅力和耐心，則所創造的Q版角色，就會顯現生動活潑的生命力。

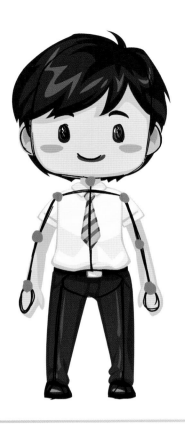

3　採取不同的方式組合身體的各個部分，以建構身體的基本姿勢。不同的站姿會賦予人物不同的表情。本圖稿中Daryl的站姿很自然。在動漫製作過程中，你可以利用旋轉人物的手臂，來塑造出各種不同的動作姿態。

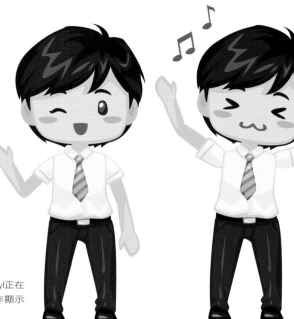

打招呼

這兩個姿勢是最基本的動作。Daryl正在向一位朋友揮手致意。另一個動作顯示他正陶醉於美妙的音樂中。

Q版動漫的製作

把Daryl的圖片導入Adobe Flash中，以便進行動漫的製作。

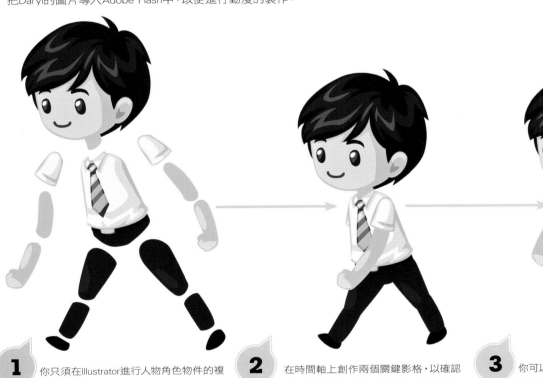

1　你只須在Illustrator進行人物角色物件的複製，然後導入Flash中。點選該物件之後，執行「轉化為元件」的指令，把物件轉化成元件。然後你就可以任意改變人體各個部位的方向，以及嘗試各種不同的動漫效果。你必須把身體的每一個部位（包括：臉部、上肢、腿部、手臂等）儲存為單獨的元件。

2　在時間軸上創作兩個關鍵影格，以確認人體姿態變動的時間。點擊第一個關鍵影格，把你所需要的動畫元件，置入第一個關鍵影格，然後點選第二個關鍵影格，將動畫元件拖移到時間軸的終點位置。點選兩個關鍵影格之間的時間軸，執行「移動補間」指令，則動畫元件會從起始位置，移動到新的位置上。

3　你可以使用補間動畫，讓人物身體的所有要素同時產生動作變化，如此手腳的動作可以形成協調的同步狀態。你可嘗試從側面來描繪人物，創造出行走中的側面姿態。如果這是你初次嘗試漫畫創作，可以先從簡單的動作開始練習，例如：先練習手臂的擺動或臉上表情的變化等，以熟悉動畫軟體的功能和處理技巧。

製作關鍵影格Q版動漫

在進行Q版動漫製作之前，你必須先建構一個人物各個角度輪廓圖的旋轉參考圖，以便控制人物的身體比例，以及所有的設計元素。這個人物角色的旋轉參考圖，是非常關鍵的參考資料，因此必須將所使用的色票資料，服裝的款式資料，不同角度的臉部表情，以及所有相關資料，都包含在這個參考圖內，以便在將人物角色置入動漫場景之後，不論在任何的動作變化的情況下，都能夠維持影像的連貫性。

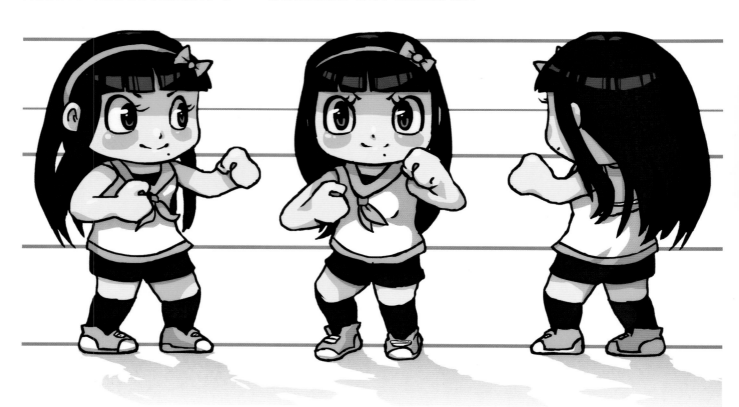

跑步的關鍵影格

跑步動作的循環，就是一個小小的動漫，能夠形成一個不斷移動的迴圈，而且你無須畫出每一個動作的影格。通常要形成一個動態迴圈，需要8個基本姿勢的關鍵影格。

■ **觸地**：前腳跟接觸地面
■ **著地**：前腳掌著地
■ **前傾**：身體向前傾斜。
■ **最高點**：動作的最高點，雙腳都不著地。

重複上述四個動作，但是手和腳的位置相反。右圖是一個簡單的跑步動作的動畫，利用改變關鍵影格的姿勢，跑步者的個性特點也隨之改變。例如：一個意志堅定者，跑步時，其身體大都呈現前傾的姿態。一個具有幽默氣質的人，跑步時身體可能向後仰。你可以嘗試改變跑步動作中的各個要素，創造出適合角色特徵的連續動畫。

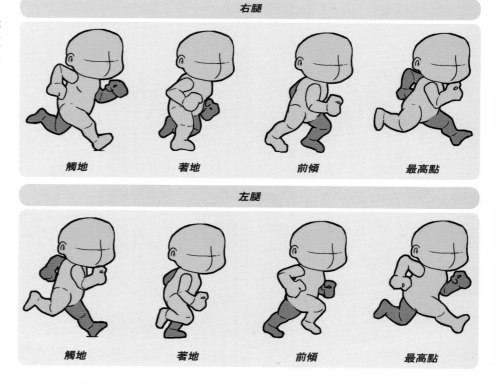

右腿

| 觸地 | 著地 | 前傾 | 最高點 |

左腿

| 觸地 | 著地 | 前傾 | 最高點 |

製作跑步動畫

在製作Q版動漫時，最好先從整個動畫最重要的動作開始進行，例如：首先在關鍵影格內置入角色跑步的起始動作。第一個關鍵影格內的圖稿，可能是較為粗略的輪廓圖稿(草圖或鉛筆稿)，這只是讓你較容易找出動作的錯誤之處，以便於修改動作或調整細節。當你認為動畫的動作適當之後，可以將經過上墨處理的清晰圖稿，取代原來的粗糙圖稿。依據你所希望的動作流暢程度，你可在起始和結束的關鍵影格之間，插入額外的中間影格。本書所使用的軟體為Adobe Flash CS4，因此較舊或更新的軟體版本，以及其他動畫製作軟體也可以相容。如果你在Flash軟體內找不到想要使用的工具，可以將「工作區」切換為「動畫」模式。

1 依據旋轉參考圖描繪出關鍵影格的圖稿。將整個循環動作建立一個新元件(ctrl＋F8)，然後連續在時間軸內插入一個空白關鍵影格（插入→時間軸→關鍵影格），直到出現八個關鍵影格為止。使用畫筆工具在每一個關鍵影格內，描繪出前後稍微不同的動作。將人物的後腿部分加上陰影，可在檢視動畫播放的過程中，找出不合理的錯誤之處。

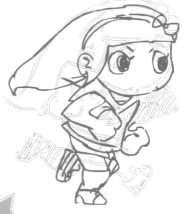

2 在描繪其他關鍵影格時，可使用描圖紙工具（在Flash的時間軸視窗內），來檢視鄰近關鍵影格的輪廓線，並且記得經常預覽整個動畫的播放狀態。如果發現錯誤的地方，在草稿階段也比較容易修正。如果想獲得更流暢的動畫品質，可以在關鍵影格之間，插入更多的影格，並使用描圖紙模式，在補間動畫影格內描繪所需要的造形元素。

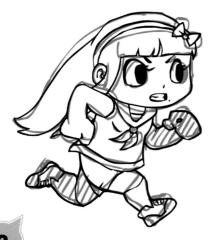

3 如果概略草稿的動畫效果不錯，就可以描繪更清晰俐落的圖稿。首先新增一個圖層，插入數個空白關鍵影格。參考原來的粗略草稿，重新描繪出乾淨俐落的圖稿。

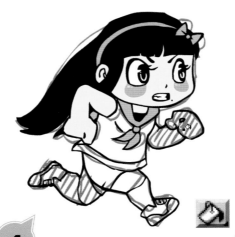

4 在著色處理之前，先將旋轉參考圖內的色彩，加入電腦軟體的「色票」面板裡。在完成所有關鍵影格的輪廓線之後，可使用油漆桶工具填滿底色。

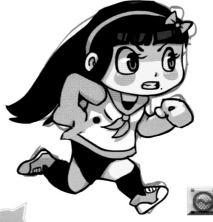

5 使用Flash進行著色的訣竅，是可以把筆刷工具的筆刷模式，改變為「繪製選取範圍」模式，就可以順利地填滿圖稿的某個形狀，而色彩也不會溢出輪廓線的範圍。當你完成所有影格的著色工作之後，可以刪除原來的參考用草稿圖層。

6 在一個單獨的元件中，為你所創造的人物角色，創作一個適當的背景，然後把人物放置在最上層。你也可以選擇性的加入一些類似霧濛濛雲層的細節，就完成Marby努力追逐著冰淇淋車的奔跑畫面！

第四章
推銷你的作品

找尋最佳的展示方式，把自己的作品上傳到網路上供大家分享，或者印製成精美的作品集，以顯示自己專業藝術家的身分，並尋覓可能的就業機會。

也許你的藝術嗜好，最終會成為你的專職工作！

把繪畫當作一種業餘的嗜好，能帶給你兩種好處：其中之一是在繪畫過程中，內心能獲得創作的體驗和樂趣，其次是能將藝術作品對外發表和分享他人。如果你失去了熱愛繪畫的動機，你的繪圖技巧可能會停滯不前。因此尋找一個能夠發表作品的管道，然後與志趣相投的同好互相切磋琢磨。網際網路已經成為發表藝術作品，互相交流並獲得意見回饋的一個平臺。你也可以帶著精緻的作品集，去參加動漫相關的展覽或活動，讓別人欣賞你的作品，並給你建議和批評。下面將介紹如何讓你的作品吸引相關人士的注意。

網路畫廊

網路上有很多免費的網站，供大家免費上傳和儲存作品。此外，很多網站還有互相交流的討論功能，因此你可以與其它藝術家進行交流，或者參加集體性社團活動。

■**優點：**不需要具備設計程式的知識，也很容易從現有的社團獲取評價與回饋意見。透過這個管道，你還能很快地熟悉漫畫領域的現況，並獲得各種動漫競賽的資訊。

■**缺點：**通常網路上的評論意見缺乏深度及建設性。網路評論大都採取匿名方式，而且依據主觀看法任意發表褒貶意見，可能會因此影響你創作的動機。此外，專業的動漫公司很少會透過這個管道，尋覓專業的作品。

網路專業論壇

網路專業論壇是一個規模較小，參與者都較為熟悉的作品發表平台。雖然參與者並非都發表自己的作品集，但是透過此種交流方式，比較容易獲得專業人士的評價和意見回饋。

■**優點：**這種專業論壇容易操作，具有較高的私密性。若是參與者之間，有些專業和資深藝術家時，彼此之間的評論和意見回饋更具有建設性。此外，這種論壇具有良好的團隊精神，以及互相激勵的機制。

■**缺點：**專業論壇並非屬於發表作品的長期性網站，而且可能必須經過註冊手續後，才能閱覽網路的圖片和影像。此外，作品受到關注的時間較短，經過幾天之後，可能就很少有人注意你上傳的作品了。

藝術部落格

許多藝術家喜歡建構屬於自己專屬的「圖稿部落格」，並且上傳正在創作或者已經完成的作品。這種部落格可以作為藝術家發佈作品集的一個輔助性

平台。

■**優點：**可以免費使用與更新，也可以根據自己的偏好設計網頁和網站風格，以反映本身的藝術特質。如果有些朋友也使用同樣的部落格平台，更是樂趣無窮。

■**缺點：**訪客和評論較少。此外，這裡很難獲得社會上的藝術資源，除非有些資深藝術家也使用同類型的部落格。

專屬網站

擁有.com網址的專屬藝術和設計網站，當然是最專業和最具有個人藝術風格的發表平台。不過，雖然你對網站內容擁有完全的控制權，但是也必須承擔更多的責任，以及負責經常性的維修工作。

■**優點：**能夠發表非常專業的作品，也較容易引起潛在的客戶和出版社的注意。你可以依照自己的構思，來設計網頁的首頁和操作介面，以展現身為藝術家的獨特風格，向大眾推銷自己的藝術作品。

■**缺點：**網站的建構需要專業的技術和知識，同時也必須支付固定的租用經費，以及後續的維護經費。此外，設計不佳的網站可能會導致訪客，對於作品的內容產生負面的印象。

> **儲存圖片的訣竅**
> 如果你把圖片儲存為JPG格式，可以選擇各種壓縮比例的選項。一般圖片通常採用8-12之間的儲存選項（最高為12）。如果你降低了儲存的品質，整個圖片將會變得模糊不清，破壞了原來的影像清晰度和美感。

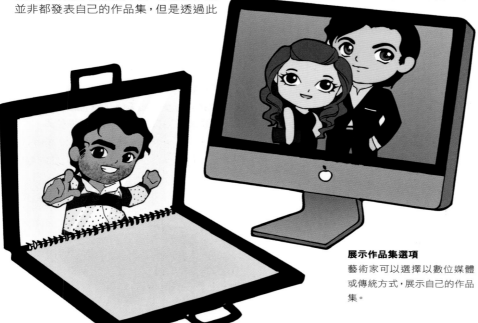

展示作品集選項
藝術家可以選擇以數位媒體或傳統方式，展示自己的作品集。

作品發表平臺

專業討論區（1）；藝術部落格（2）；專屬
網站（3）。網際網路提供一個無限制的銷
售和發表藝術作品的管道。你可能會收到
各種藝術家的評論和建議，讓你的繪畫水
準快速提昇。這遠比自己摸索和學習，更
具有效率。

印製作品集

大多數藝術家喜歡以數位展示的方式，發
表自己的作品。不過，將作品印製成作品
集，仍然有其必要性。例如：參加面試的時
候，或是在某些藝術課程上課的時候，都需
要很容易攜帶的作品集。此外，在參加活動
或會議等某些缺少網際網路連線的場合，
作品集仍然是展示自己作品最便利的方
式。

■**優點：**作品集能以傳統和專業的方式展示
你的作品。此外，這種實體展示的方式，
能讓你直接與業界人士進行接觸，進行面
對面的交流。

■**缺點：**通常必須以專業的排版技巧，將精
挑細選的作品集結成冊，以便呈現你的創
作水準（重視品質而非數量）。此外，印刷
成本較高，攜帶時較為沉重。

智慧財產權

如果你創作是為了本身的樂趣，那麼對於你
要如何描繪或畫什麼，都不存在任何限制。
有些畫家喜歡模仿別人的作品，以鍛鍊本
身的手眼協調能力。不過，也有某些藝術家
為了抄捷徑，參考別人作品的姿勢，進行本
身的創作。如果你將作品公開發表或展覽，
就代表這些作品都屬於你的原生創作。如
果你模仿別人的作品，就會造成侵害他人
智慧財產權的嚴重問題，因此，請審視一下
自己的創作，是否出現下列各種侵害智慧財
產權的情況。

臨摹

臨摹他人的作品絕對不能以自己的名義發
表。對初學者而言，臨摹他人作品很容易被
識破，因為它和原來的作品完全相同。如果
你為了重新描摹自己舊有作品的輪廓，以便
進行後續的填色或變化，這種臨摹才具有
意義。臨摹他人作品完全沒有任何意義，我
們應該儘量避免。

參照性繪畫

所謂參照性繪畫是指在繪畫的過程中，參
考別人的作品，但更動其中的某些細節，例
如：變更衣服款式和色彩，但與原圖依然有
很高的相似度。對初學者而言，參考別人的
作品要比自己創作容易，但要儘量避免大
量的參照，否則你的繪畫作品很容易受到
質疑。

同人誌

如果你參照現有的圖稿和構圖，磨練自己的
繪圖技巧，就屬於類似同人誌的創作模式。
不過，由於在繪畫的過程中，會參考現有的
漫畫人物和服裝設計款式，因此在某整程
度上，還是「借用」他人作品的二次創作。
此類型的作品雖然適合非盈利狀況使用，
但如果發表在一些專業領域，或以獲取利
潤為目的，則必須盡量避免。

如何使用Photoshop調整圖片大小

1. 首先打開圖稿，點選「影像→影像尺寸」。
2. 你可以自行輸入圖片的解析度和文件尺
寸的參數。請注意：縮小圖片將能提高圖
片的清晰度和凸顯細節，而放大圖片則
會讓圖片變得模糊和降低影像品質。
3. 應該以最低300dpi的解析度儲存圖片。這
樣就能以列印尺寸進行繪圖，以避免發
生必須將較小的圖片放大的問題。

解析度

無論你把作品上傳到網路上，還是印刷成作品集，一個優異的作品展示都會讓人留下良好的印象。最終作品的圖稿，最好能儲存為兩種版本：一個版本是為了上傳到網路上（72dpi），另一個版本的解析度可儲存為（300dpi-600dpi），以便印刷之用。為了節省網路上傳和觀賞者下載的時間，網路用圖片的解析度相對較低。但是最重要的關鍵，是如何掌握圖片壓縮比和圖片品質之間的均衡關係。

72 dpi

150 dpi

300 dpi

一般檔案格式與尺寸

下面的表格顯示儲存全彩圖片的影像解析度與顯示尺寸。如果你發現存檔之後，檔案大小超乎尋常，則必須檢查儲存的格式是否正確，或是解析度是否符合需要。一般上傳到網路的圖片尺寸，通常都小於1MB，列印用的圖稿檔案大小，通常介於2—50MB之間。

如何防止數位剽竊

當你把作品上傳到網上的時候，就存在著被剽竊的風險。不過，在網上發表作品比較具有被大眾欣賞的機會，同時也可獲得相對應的意見回饋，這些獲益通常大於被剽竊的損失。如果你擔心自己的作品被剽竊，可以在圖片的上面添加上浮水印，或者以透

明的GIF影像，覆蓋在畫面上。此外，透過程式的撰寫，讓觀賞者無法使用點按滑鼠右鍵儲存圖片的功能。

列印的訣竅

如果你要列印圖片，選用合適的列印紙質非常重要，品質良好的紙張，配合列印效果較佳的印表機器，才能獲得滿意的圖片品質。此外，在電腦螢幕上的印表機列印選項中，必須選擇相對應的紙張，才能讓印表機以正確的解析度和墨水量，印出高品質的作品。使用普通紙列印，並非明智的選擇，因為此類紙張印刷效果單調而模糊，色差非常嚴重。由於照片品質的相紙和墨水匣的價格並不便宜，因此你可以將作品燒錄成一張CD光碟，然後拿到輸出中心列印，而不必自

己購置高價格的印表機。

裱褙作品的訣竅

作品列印之後，通常紙張邊緣都留有白邊，看起來很不專業，因此要將白邊切除。你可以使用學校的裁紙機裁切白邊，也可以使用大型美工刀，搭配金屬直尺和切割墊來切除白邊。你絕對不要使用剪刀裁切紙邊，否則會造成不規則的邊緣。在裱褙作品時，可使用專用的噴膠或雙面膠帶，小心地將列印後的圖稿，粘貼在黑色或白紙板上。請避免使用過多的膠水，或可能造成不均勻問題的黏合劑，以避免圖片上出現皺紋。

檔案格式	尺寸	解析度(dpi)	儲存空間
JPG	1000×600像素	72	300 kb (< 1 MB)
PNG	1000×600像素	72	900 kb (< 1 MB)
JPG	A4尺寸	300	2 MB
TIF（LZW 壓縮）	A4尺寸	300	7 MB
PSD	A4尺寸	300	120 MB

或許有一天你會突然意識到，漫畫對你而言，不僅僅只是一個業餘的嗜好而已。雖然漫畫不能讓你財源滾滾，但卻是一個很享受的職業。你創作時的內心愉悅，就是對自己最好的回報。創意行業沒有固定的規則能確保你的成功，因此你必須不停的嘗試和保持獨創性與靈活性。如果其中的某種表現方式遭受阻礙，那麼你就必須嘗試其他的繪畫技巧和工具，來改變作品的風格。把繪畫作為一個職業和作為嗜好有很大的不同，因此，你可以仔細閱讀下列的文字敘述，確認你是否適合成為一個職業漫畫家。

我的作品夠好嗎？

你對自己的繪畫水準必須要有一個客觀的認識。請檢視自己的作品，能否與已經出版的作品相提並論。雖然你的家人和朋友，對你的作品通常會採取讚揚的態度，但出版社和編輯們則會有完全不同的看法。

我能接受別人的批評嗎？

接受酬勞而創作的作品，就會擁有更多的觀賞者，也因此會有更多的人對其進行評論，你必須對各種批評，保持開放和接納的態度。這些評價可能來自你的客戶或者公眾。你不可因為某些負面的評價而喪失創作的熱情。

我是否過分珍愛自己的作品？

如果繪畫成為你謀生的職業，那麼你的作品也就成為藝術市場上的流通商品。因此你不能在情感上過於執著，捨不得改變或者放棄精心創造的作品。

我是否願意為了繪畫，犧牲我的個人生活？

所謂的專業化，就代表著繪畫在你生命中的重要性排序，永遠排在第一順位。你能否為了繪畫，而放棄某一次特別的活動，或者在心情低落不想畫畫，甚至生病的時候，依然堅持繼續從事繪畫工作？

社交

如果你的交往範圍只限於網路，這樣的交往圈子實在太狹窄了。在現實生活中，你還是需要結交藝術領域的新朋友，這樣你就更容易瞭解藝術界的最新動態，並且透過朋友的推薦，找到更好的工作機會。

參加各項競賽

競賽是你獲得經驗的絕佳途徑，透過參與競賽的過程，你可以提昇自己各方面的素質，例如：自我約束、自我認知和處理負面情緒的經驗。此外，競爭還能鼓勵你參與討論和提高團隊精神，加強你與同事的關係。

積極主動的態度

人們通常認為身為一個「傑出的藝術家」，就保證能有源源不斷的收入。事實上並非如此。你必須主動向出版社和雜誌推銷你的作品，向他們證明你是一個可以信賴的人。如果你能積極主動地針對某個專案計畫，進行縝密的規劃，同時附上你的相關作品圖片，並且表明不期待對方支付費用。相信你這個積極主動而不求回報的態度，必然會讓客戶留下深刻的印象。

專業精神

為了讓客戶留下好的印象，必須嚴格遵守專業領域的規範。當你寫電子郵件的時候，必須使用正確的問候語、標點符號、拼音和文法。你應該儘量避免使用縮寫和情緒化的文字，並且必須在24-36小時之內，快速回覆對方的郵件，同時在郵件中註明確切的日期等資訊。

文書工作

一旦你接到了較大筆的訂單，必須在相關的稅務部門進行登記和申請的手續，同時整理出你每年必須納稅的額度和處理程序。（在某些國家裡，只有當你的收入達到某種額度之後，才需要納稅。你必須仔細調查這些稅務資料），你應該學習如何開發票和保存重要的會計資料。在最初的階段裡，你可能會覺得這些工作有點繁瑣，但是你若要成為一個自由藝術創作者，這卻是不可避免的工作。

報價

對初入畫壇的新人而言，如何適當地訂定自己作品的價格，是件相當頭痛的問題。藝術作品價格的訂定，主要取決於你的創作經驗、專案計畫的大小、客戶的經營規模等因素。如果你們無法自行訂出一個理想的價格，比較明智的選擇，就是直接要求對方提出報價。通常規模較大的公司或客戶，都會依據各種條件，編定相對應的預算。此外，你也可以先設定每個小時的收費標準，然後再計算完成專案所需的時間。在計算收費的過程中，請注意千萬不要讓自己每個鐘點的收費，低於法律規定的每小時最低工資。

經濟來源

職業畫家的收入並不是很高，而且收入並不穩定，因此如果你選擇繪畫，作為自己謀生的職業，就需要有其他的收入來貼補自己的生活。當你沒有訂單的時候，你也許需要固定時間的副業、存款或者其他的收入，來維持生活上的基本需求。有些藝術家則利用舉辦工作營或兼課的方式，貼補自己的生活開銷。

參考資源與索引

網站資源
軟體與硬體
■ Photoshop, Illustrator, Flash:
　www.adobe.com
■ Manga Studio:
　manga.smithmicro.com
■ OpenCanvas:
　www.portalgraphics.net/en
■ Painter: www.corel.com
■ Artrage: www.artrage.com
■ GIMP: www.gimp.org

■ Graphics tablet: www.wacom.com
■ Mac equipment: www.apple.com

傳統繪圖媒材
■ Letraset: www.letraset.com
■ Copic: www.copicmarker.com
■ Deleter: www.deleter.com
■ Dinkybox: www.dinkybox.co.uk

字型、筆刷、網路圖庫
■ DaFont: www.dafont.com

■ Blambot: www.blambot.com
■ Fontspace: www.fontspace.com
■ Photoshop & GIMP Brushes:
　www.obsidiandawn.com
■ Stock Photos: www.sxc.hu

網路畫廊
■ Deviantart: www.deviantart.com
■ ImagineFX: www.imaginefx.com
■ Animexx:

animexx-en.onlinewelten.com
■ Society 6: www.society6.com
■ CG Society: www.cgsociety.org
■ Sheezyart: www.sheezyart.com

部落格與網站提供者
■ Blogger: www.blogger.com
■ Livejournal: www.livejournal.com
■ Rydia: www.rydia.net

漫畫出版商
■ Tokyopop: www.tokyopop.com
■ Viz: www.viz.com
■ Yen Press: www.yenpress.com
■ Seven Seas: www.gomanga.com
■ Self Made Hero:
　　www.selfmadehero.com
■ Slave Labor Graphics:
　　www.slgcomic.com

漫畫網站
■ DrunkDuck: www.drunkduck.com
■ Bento Comics: www.bentocomics.com
■ Smack Jeeves:
　　www.smackjeeves.com

漫畫工作室
■ Sweatdrop Studios:
　　www.sweatdrop.com
■ Yokaj Studios:
　　www.yokajstudio.com

謝誌

作者致謝

在此我要對所有為本書付出辛勤努力的藝術家，表示誠摯的感謝，對Quarto公司把資料編輯成冊的所有編輯們，也致上最高謝意。此外，對於一直提供我靈感的朋友表示感謝，同時我也感謝父母對我無怨無悔的全力支持。

Faye & Fehed, Nana, Sonia, Chloe, John, Dock, Viviane, Nina, Rik & Marby, Stefan, Noura, Jazzy, Ruth, Slick, Feli, Peter & Valerie.

感謝下列各界人士：

圖片提供者：
- **8** Momiji www.lovemomiji.com
- **9** Telling Tales by Sweatdrop Studios www.sweatdrop.com
- **9** The Three Feathers (from *Telling Tales*) by Faye Yong, Fehed Said, Nana Li, Brothers Grimm
- **35** Faye Yong
- **60–63** Gothic Lolita and sweet Lolita "style notes" model—Tania Tanzil
- **111** The Three Feathers by Faye Yong, Fehed Said, Nana Li, Brothers Grimm
- **110** Once Upon A Time, Sonia Leong www.fyredrake.net
- **86–87** Origami Pattern from http://maplerose-stock.deviantart.com
- **112** Brushes from www.obsidiandawn.com
- **106–107** Crazy Bakery　2010 RuneStone Games
- **123** Forum Screenshot—Sweatdrop Studios www.sweatdrop.com; Blog Screenshot—Nana Li http://nanarealm.blogspot.com; Website Screenshot—Joanna Zhou www.chocolatepixels.com (images Momiji www.lovemomiji.com and　Eyeko www.eyeko.com)

出版行銷者：
- **9, 35, 48–49, 59, 70, 80–81, 86–87, 116–117** Faye Yong, www.fayeyong.com
- **53, 72–73, 78–79, 84** Nana Li, www.nanarealm.com
- **82–83** Viviane, www.viviane.ch
- **90–91, 103** Nina Werner, www.ninesque.com
- **68–69, 110** Sonia Leong, www.fyredrake.net
- **94–95, 102** Chloe Citrine, wyldflowa.deviantart.com
- **85** Hayden Scott Baron, www.deadpanda.com
- **106–107, 108–109, 118–119** Jacqueline Marby Kwong, www.rockinroyale.com and Rik Nicol

出版社

Quarto公司對於本書所有的圖片提供者謹致謝意。

- **21** Copyright 2011 Adobe Systems Incorporated. All rights reserved, Copyright 2011 Corel Corporation. All rights reserved, Painting Software openCanvas. 2010 portalgraphics.net, Copyright　2011 Smith Micro Software,Inc. All Rights Reserved

書中有關繪畫步驟和圖片的版權，屬於Quarto出版集團。本書內容若有任何遺漏或不當之處，Quarto公司將對此表示誠摯的道歉，並擬在後續的版本中進行修正。